East And West
Invitation Exhibition

2021

邀请展

曾成钢 主编
马 琳 执行主编

上海大学出版社

图书在版编目（CIP）数据

2021无问西东邀请展 / 曾成钢主编；马琳执行主编.
-- 上海：上海大学出版社，2022.10
ISBN 978-7-5671-4542-9

Ⅰ. ①2… Ⅱ. ①曾… ②马… Ⅲ. ①艺术—作品综合集—世界—现代 Ⅳ. ①J111

中国版本图书馆CIP数据核字（2022）第186157号

本书受高水平地方高校建设计划上海美术学院项目经费资助

2021无问西东邀请展

曾成钢 主编　　马　琳 执行主编

策　　　划	农雪玲
责任编辑	农雪玲
书籍设计	缪炎栩
技术编辑	金　鑫　钱宇坤

出版发行	上海大学出版社出版发行
地　　址	上海市上大路99号
邮政编码	200444
网　　址	www.shupress.cn
发行热线	021-66135109
出 版 人	戴骏豪
印　　刷	上海雅昌艺术印刷有限公司
经　　销	各地新华书店
开　　本	889 mm×1194 mm　1/16
印　　张	21.5
字　　数	430千
版　　次	2022年10月第1版
印　　次	2022年11月第1次
书　　号	ISBN 978-7-5671-4542-9/J·599
定　　价	480.00元

版权所有　侵权必究
如发现本书有印装质量问题请与印刷厂质量科联系
联系电话：021-31069579

目 录

1 前言

5 开幕致辞

11 论坛报告

浦东就是新海派 / 曾成钢	12
美术教育与博士生高层次人才培养 / 陈池瑜	16
新时代的大学与社会美育 / 殷双喜	21
新文科背景下艺术教育的发展 / 许江	25
撷西融中的大海派意识 / 尚辉	29
上海美术的国家记忆 / 李超	33
综合性大学的"美育"该向何处去 / 刘赦	43
设计学的怀疑 / 杭间	45
新海派与国际化刍议 / 丁宁	50
可见与不可见——论当代学术转型中的美术史研究 / 郑工	54
作为高等教育学科的美术学及其困境与机遇 / 于洋	64
迅猛发展的高新科技给美育和美术带来了什么？/ 李磊	68
东鸣西应天地心 / 苟燕楠	70
新文科、新艺科与新海派 / 张晓凌	71

77 展览作品

323 "2021无问西东邀请展"策展理念与论坛综述 / 马琳

前 言

"西东之辩"是个经典且重要的问题。它的内核是本质论的、血脉式的，定位了我们的道路、责任与使命；而它的外延是历史式的、过程中的，在与他者的对照中明确了我们的方向、态度与价值。因此，"西东"就是方位，"西东"就是立场，"西东"就是身份。

在今天，"新海派"所面临的文化语境和文化资源与以往都不同。它所要解决的不仅是传统和现代的问题，也不仅是单一的中西文化的问题，而是在中国文化的基础和西方文化的影响下，如何吸纳外部的各种资源，构建新型的中国艺术体系的问题。

新海派的发展动力来自社会发展与文化复兴，这是一种由内向外的自发性驱动。在这一过程中，"无问西东，大道其行"作为新海派对外交流的重要方法论，它对于如何创造与现代社会相适应的国际艺术话语体系意义深远。

"无问西东"是上海美术学院继"风自海上"之后，着力打造的又一学术品牌，也是新海派亮相国际的重要舞台。这次展览经过长达半年的筹备，集结了来自世界各地70余位艺术家的200余组作品，以求通过不同文化语境中的艺术交流互鉴，来书写文化身份，彰显文化姿态，建构一个更加开放多元的国际艺术新图景。

感谢上海大学、中华艺术宫（上海美术馆）、中国美术家协会、上海市美术家协会的大力支持与帮助，感谢为展览辛苦付出的工作人员，感谢每一位为展览提供了帮助的人。让我们为创造性继承申学传统，创新性发展海派文化，创意性提升上海人文，构建国际都市艺术新坐标，深美中国而努力！

上海美术学院院长

Foreword

The "Debate between East and West" is a classic and important issue. With essentialistic and bloodline-like inner core, it positions our path, responsibility and mission; meanwhile, with historical and in-process extension, it clarifies our direction, attitude and values in comparison with others. Therefore, "West and East" is the orientation, the position and the identity.

Today, the cultural context and cultural resources faced by "New Shanghai Genre" are different from the past. What it should solve is not only the problem of tradition and modernity or the single problem of Chinese and Western culture, but also the problem of how to absorb various external resources and build new Chinese art system on the basis of Chinese culture under the influence of Western culture.

The propulsion force for the development of the New Shanghai Genre comes from social development and cultural renaissance, and it is a spontaneous propulsion originated from the internal to the external. In this process, as an important international exchange methodology of the New Shanghai Genre, "harmonization of East and West" is of far-reaching significance for how to create an international art discourse system that is adaptive to modern society.

"East and West" is another academic brand which Shanghai Academy of Fine Arts strives to build after "Style from Shanghai", and is also an important stage to unveil New Shanghai Genre to the world. After half a year of preparation,

the exhibition brings together more than 200 groups of works by more than 70 artists from around the world, so as to establish cultural identity, highlight cultural style, and build a new picture of more open and diverse international art through artistic exchange and mutual learning in different cultural contexts.

We would like to make a grateful acknowledgement for the strong support and help provided by Shanghai University, China Art Museum (Shanghai Art Museum), China Artists Association and Shanghai Artists Association, a grateful acknowledgement for the staffs who have worked hard for the exhibition, and a grateful acknowledgement for everyone who has provided help for the exhibition. Let us make the best efforts for the creative inheritance of the tradition of Shanghai Academic Genre, the innovative development of Shanghai Genre culture, the creative enhancement of Shanghai's human culture, the construction of a new coordinate of international metropolitan art, and the construction of beautiful China!

<div style="text-align: right;">
Zeng Chenggang

President of Shanghai Academy of Fine Arts
</div>

OPENING SPEECH

开幕致辞

聂清

上海大学党委常委、副校长

各位来宾，女士们、先生们：

大家下午好！

在冬日的暖洋里，我们相聚黄浦江畔，共同参加"2021 无问西东邀请展"暨"新文科背景下美术教育的未来"研讨会开幕仪式。"无问西东"是上海大学上海美术学院的一个年度大展，经过半年的筹备，今天，在各方的共同努力下，这个展览终于与大家见面。在此，我代表上海大学，向前来参加今天活动的各位嘉宾、各位师生，表示热烈的欢迎！向为此次展览提供支持的中华艺术宫、中国美术家协会、上海市美术家协会表示衷心的感谢！

成立于 1922 年的上海大学，是中国共产党创办的第一所正规高等学府，享有"文有上大、武有黄埔"的盛誉。上海大学在 1922 年创办之初就设立了美术科。新时代的上海大学传承红色基因、赓续红色血脉，始终秉持"自强不息；先天下之忧而忧，后天下之乐而乐"的校训和"求实创新"的校风，奋力开启中国特色、世界一流大学建设新征程。

在即将过去的 2021 年，上海美术学院在学科建设、科研创作、人才培养等方面取得了长足发展。尤其是 2021 年 6 月上海美术学院主校区的启动，为上海美术学院带来新的发展机遇，也是重振上海美术教育的举措。上海美术学院作为上海美术教育的排头兵，见证了上海这座城市数十载的时代变迁。2021 年上半年，"风自海上"展览的举办在国内美术界产生了巨大的反响，李强书记亲自前来观展，体现了市委市政府对上海大学、对上海美术学院办学的支持。"无问西东"是继"风自海上"展览之后上海美术学院着力打造的又一重要学术品牌，冀望通过来自世界各地不同文化语境中的艺术作品，在上海这个城市中交流互鉴，来书写文化身份，彰显文化姿态，共同建构一个更加开放多元的国际艺术新图景。希望本次

展览和论坛能够进一步推动新海派在国际舞台上的亮相。

在全球化日益加深的今天，海派文化如何推陈出新，在保留基因和原动力的基础上不断创新？新海派的出现给上述问题提交了答卷。上海美术学院作为新海派的传承者与践行者，希望以教育为基点，通过展览和论坛对海派文化进行重新梳理，与时俱进，重振上海作为中国现代新兴艺术发祥地的文化形象，将新海派发扬光大，在国际世界中拥有独特的艺术坐标。

最后，预祝此次展览和研讨活动取得圆满成功！并提前祝大家元旦快乐！

谢谢大家！

曾成钢
上海美术学院院长

尊敬的各位来宾，各位老师，同学们：

大家下午好，在我们告别2021年、迎接2022年之际，"2021无问西东邀请展"暨"新文科背景下美术教育的未来"研讨会于今天正式开幕，这是继"风自海上"展览之后上海美术学院的又一重量级学术品牌。首先我代表上海美术学院，对本次展览及论坛的开幕表示祝贺，对参展艺术家、与会嘉宾和为展览付出心血的工作人员表示诚挚感谢。

艺术不论东西，通理共情则盛；教育无问西东，立德树人即泽。"无问西东"意为艺术的交流互鉴是平等、多元、多向的，在海纳百川的胸怀和开放包容的态度下不分东方与西方。与"风自海上"学术品牌聚焦本土海派艺术家不同，"无问西东"将视阈对焦中西方艺术家的创新与融合。正如今天讨论会的主题"新文科背景下美术教育的未来"，我想，未来的美术教育一定是糅合了东方与西方、传统与现代，在相互吸收、相互成就中形成的，而这正是"新海派"的精髓所在。

由于疫情原因，部分专家学者只能通过视频方式与我们探讨交流，虽然远隔千山万水，我们依然见屏如面。希望通过今天的论坛，进一步凝聚共识，为新时代美术教育发展探索一条新的道路。

谢谢大家！

马琳 上海美术学院美术馆副馆长

尊敬的各位领导，各位老师，各位同学：

大家下午好。

非常荣幸有机会在这跟各位汇报一下展览的情况。从 2016 年以来，上海美术学院一直特别重视展览，在过去的 5 年里，每年都有一个大展隆重推出，"风自海上"和"无问西东"是今年学院推出的两个重要的展览项目。对于美术学院来说，展览的作用是非常重要的。为什么要做展览？通过展览能够对美术学院的形象、教学、创作带来什么样的影响？我想这是我们通过展览要讨论的问题。

这次展览名为"无问西东"，展览展出了来自世界各地 70 位艺术家的 200 余组（件）作品，他们同频共振、"无问西东"，呈现出艺术家们对东西方艺术交流的独特思考。这些艺术家中既有冯远、曾成钢、罗中立、许江、庞茂琨、苏新平、邱志杰等国内各大美院的院长，也有来自东京艺术大学、旧金山艺术学院、罗德岛设计学院、安特卫普皇家艺术学院、南澳大学和罗马艺术大学的艺术家等。值得一提的是，此次上海参展艺术家占到一半左右，既有陈家泠、韩天衡、王劼音、邱瑞敏、卢辅圣、施大畏、周长江、俞晓夫、郑辛遥等出生于 20 世纪 30—50 年代的艺术家，也有杨剑平、刘建华、徐庆华、李磊、蒋铁骊、金江波等中青年艺术家。展出作品题材类别和形式丰富多样，除了水墨、油画、雕塑、版画、影像和装置外，书法、漆艺、岩彩在展览中也有重点呈现，体现了上海美术学院学科建设的丰富性。

回到刚开始我提的问题，我们为什么要做展览，因为通过展览可以推动美院的教学和科研。通过展览把老师们的作品向公众展示，从而推动教学和学科建设，同时对提升学院的影响力也是非常有帮助的。这次展览的顺利举办，非常感谢各主办方、学院领导、工作团队的

支持还有各位在座专家和艺术家的支持。

 这个展览还有一个亮点是什么呢？我们现在都在强调新文科，新文科很重要的一点就是要培养跨学科的、复合型的、充满创意的学生人才。这次展览从策划到开展，在几个月的筹备过程当中，上海美术学院各专业的本科生、硕士生、博士生全程参与了我们整个展览策划，这对学生来说无疑是一个非常好的策展学习和实践。今天上午上海大学刘昌胜校长在参观的时候，还特别问我这次学生的参与度怎么样，因为美术学院说到底，是要培养未来的理论家、未来的策展人、未来的批评家、未来的艺术家。

 我们也希望通过这个展览，一方面展示学院老师的创作成果和取得的艺术成就；另一方面使科研、教学包括学生的培养都能够联动起来，推出未来的理论家策展人、批评家、艺术家。在展览期间我们也会举办各种类型的现场导览和公共教育活动，希望继续得到大家的支持和帮助。

 谢谢大家！

FORUM REPORT

论坛报告

曾成钢

上海美术学院院长

浦东就是新海派

　　了解一座城市，先从住在这里开始。我来上海主持工作，已经有一年半的时间。我久居上海，感慨良多。上海太大了，五光十色，流漫陆离，对于这样一个国际超级大都市，老上海人身在庐山中，新上海人瞎子摸象，而非上海人要么走马观花，要么道听途说。今天就从城市的角度，跟大家分享一下我对于上海，对于海派和新海派的理解。

　　上海给我的第一印象就是外滩。黄浦江的这半边是上海的百年历史，黄浦江的另一半是上海城市发展的新的形态。从喧嚣繁华到市井烟火，历史与现代遥相呼应，形成了一江两岸的独特风景。6000 年前，我们脚下的这片土地还是一片汪洋，如今已是高楼林立。思及至此，我有这样一种感觉，那就是：浦东就是新海派。

　　浦东的新，是发展的新阶段，是城市的新形态，更是城市文化的新可能。比如说，它的体量大：黄浦区 20 平方千米，徐汇区 55 平方千米，长宁区 38 平方千米，静安区 37 平方千米，普陀区 55 平方千米，虹口区 23 平方千米，杨浦区 61 平方千米，闵行区 372 平方千米，宝山区 271 平方千米，浦东有多大？差不多有 1210 平方千米，1 个顶 9 个。

　　又比如说，它的发展势头猛。浦东是上海的经济、金融、科创中心，她是全国第一个金融贸易区、出口加工区、保税区，是全国最强的新区。2020 年上海市国民生产总值是 3.8 万亿元，其中浦东占了 2 万亿元，约等于一个苏州；2021 年，浦东又有了自行立法的权利，这是什么意思呢？上一个有这种待遇的城市是深圳。作为一个新区，浦东开了一个又一个先河。

总而言之，浦东给我这样一种感觉：只要浦东想，没有什么做不到，这就是它最神奇的地方！客观来讲，从地理位置、交通、资源禀赋等各方面，浦东远不如浦西。但浦西的发展逻辑是从内到外一圈一圈往外拓，而浦东则是跳跃式的发展，呈现出由陆家嘴、张江、金桥、外高桥四大集团组团式开发的状态。这种"强执行力的""跨越式的"发展模式，或许正是浦东从一片滩涂建设到今天的重要原因之一。

回到上海美术学院，我希望它的发展能和浦东一样，一枝独秀。面对机遇和挑战，在前人的基础上，今天我们擎出了"新海派"这样一面大旗。

与传统海派相比，我们总结出了新海派的4个显著的特征：

第一是时代不同。海派由传统转向现代，兼容并蓄；新海派则是由现代转向当代，与时俱进。

第二是地域不同。传统海派立足上海；新海派立足长三角一体化的国家战略，用全球视野、国际语言重振海派艺术的国际影响力。

第三是原动力不同。海派是受西方的影响形成的，是一种由外向内的内向型文化；新海派的原动力来自传统，是一种由内向外的外向型的新文化。

第四是方法不同。新海派是通过从传统到现代的转化，对过去优秀的传统进行创新性发展、创造性转化，以此构建具有时代特征与精神内涵的文化系统，走出一条符合上海城市文化发展的道路。

从提出"新海派"这一概念以来，在上海大学、上海美术学院同仁的协力下，在政府和社会的帮助下，这一年来，我们在新海派的框架下做了大量的工作，比如举办了几次大型的展览和研讨会，比如考察和内部改革调整，比如《新海派》杂志的创刊，比如宝武新校区的建设。希望通过这些活动，解决上海美术学院"从哪里来，到哪里去"的问题。

这个过程中，我也常常提醒自己，认识新海派就好比认识一头大象，我们把这头大象的每个部分都进行充分解剖研究，最后得到的答案，有可能并不是"大象是什么"，而是一堆大象碎片。散掉的大象还是活生生的大象，区别在于有没有灵魂。

大家都知道，人们平常所说的"灵魂"是个玄妙但是很难解释的所在。我再打个比方，从生物学的角度，若把海派文化看作一种生物，有两个因素决定了它会长成什么样：一个是它的内在基因，新海派的文化基因是海派文化，它的核心是复兴精神，是一种根植于上海社会环境中与时俱进的文化系统，它具有上海的城市文化、城市精神和城市脉络。

另外一个是外部环境，基因决定了新海派是什么，环境决定了新海派会长什么样。新海派依托上海自由、宽松、安定的文化和制度环境，演变出了一种更具有适应性的、更新的现代城市形态，它承担着创造与现代上海城市相适应的国际艺术话语体系的重要责任。浦东与新海派所主张的内核精神不谋而合，这是新时代的发展方式。所以，从这个角度，我说浦东就是新海派。

新事物产生于旧事物，新事物总是吸取、保留和改造旧事物中积极的因素，作为自己存在和发展的基础。在这一过程中，我们搭建了"海纳百川，无问西东，风自海上，大道其行"

这样一个纲领性的框架，作为新海派发展的重要方法论。从这个角度，新海派的问题、方法与路径就更加明确。

首先，新海派所要解决的问题是什么？

对于上海而言，"发展"始终是这样一个移民都市的演进路径。置身于时代的波澜之中，"海派"所面临的文化语境和文化资源与以往都不同，新的时代对发展有新的要求，海派的外延与内涵都在随之变化。因此，对于新海派而言，"发展"也就是它最终所要面对的问题。在今天，艺术能否维系与时代的精神联系，已然成为其发展的根本问题，所以新海派要解决的不仅是传统和现代的问题，也不仅是单一的中西文化的问题，而是在中国文化的基础和西方文化的影响下，如何吸纳外部的各种资源，构建新型的中国艺术体系的问题。

其次，新海派的方法是什么？

这个视角是向内的，我称之为"新旧之辩"，它要解决的是传统和现代的问题。

新与旧的标准是复杂的。比如新旧可以并存，见过谓之旧，没见过谓之新；比如新旧是量变引起的质变；比如新问题迟早会变为旧问题，旧问题也会造出新问题；再比如旧事物一直存在，但条件不成熟一直没有发挥作用，在恰当的情境中起到作用也是一种"新生事物"。面对这些复杂的情况，我们可做的是取最好的、最恰当的事物装入旧的模子里，遵循着本类型的方法，可小改，可重构，可颠覆，但原则都是建立在已有方法的基础上。新海派在操作的层面上的一系列做法，比如展览、出版、研讨、理论建设、教学等，法是"旧"的，但绝不妨碍它在内容上的创新。这种方式一方面让人熟悉而不恐慌，一方面又能新鲜而不俗旧。

第三，新海派的路径是什么？

这个视角是向外的，我称之为"西东之辩"。在今天，对于身份问题的追问，已然超越了艺术语言和艺术风格的探讨。西东之辩解决的是定位与关系的问题，新海派就是在对照中明确身份，明确位置。

西东之辨是个经典且重要的问题。它的内核是本质论的、血脉式的，定位了我们的道路、责任与使命；而它的外延是历史式的、过程中的，在与他者的对照中明确了我们的方向、态度与价值。因此，"西东"就是方位，"西东"就是立场，"西东"就是身份。在这一过程中，"无问西东，大道其行"作为新海派对外交流的重要方法论，它对于创造与现代社会相适应的国际艺术话语体系意义深远。

"无问西东"展是上海美术学院继"风自海上"展之后，着力打造的又一学术品牌，也是新海派亮相国际的重要舞台。这次展览经过长达半年的筹备，集结了来自世界各地的70位艺术家的200余组作品，以求通过不同文化语境中的艺术交流互鉴，来书写文化身份，彰显文化姿态，建构一个更加开放多元的国际艺术新图景。

要把新海派看明白，最有效的方法是建构一个大视角。浦东的例子告诉我，新海派就在那里，是实实在在正在发生的事情，新海派所要做的，是把这些相通的规律挖掘出来。这是一个认知的过程，只有建构宏观的视角，把全貌看清，才有可能把微观细节及内在的关系理顺。这其中，"新海派"三个字作为一面旗帜，起到了引领作用。

希望通过方方面面发轫，把新海派做得扎实、强大、枝繁叶茂。让我们为创造性继承申学传统，创新性发展海派文化，创意性提升上海人文，构建国际都市艺术新坐标，深美中国而努力！

最后，风自海上多奇迹，无问西东创新申！我用这两句话作为结尾，谢谢大家！

陈池瑜
清华大学美术学院教授

美术教育
与博士生高层次人才培养

我就"新文科"背景下"美术教育与博士生高层次人才培养"问题谈几点想法。

20世纪初期，我国社会从传统向现代转型，包括现代人文学科开始出现，现代形态的美学和美术史论研究也得以展开，鲁迅、蔡元培、刘海粟等都写了很多美术研究方面的文章，这些理论研究成果是和美术教育、艺术教育紧密联系在一起的。

1912年上海美专成立，1918年北京艺专成立，1920年武昌艺专成立，包括后来的苏州艺专、杭州艺专成立，上海开美术教育之先。除了上海美专以外，上海还有上海艺术大学、中华艺术大学、立达学院等，拉开了中国现代美术教育的序幕。

在20世纪上半叶，上海是美术教育的重镇，同时现代形态的美术理论、美术史、美术技法理论研究都在上海得以展开，取得可观的成果。例如黄忏华的《美术概论》、林文铮的《何为艺术》、林风眠的《艺术丛论》、丰子恺的《艺术丛话》、姜丹书的《美术史》、潘天寿的《中国绘画史》、李朴园的《中国艺术史概论》、梁得所的《西洋美术大纲》、陈之佛的《表号图案》等都在上海出版。

上海美专出版了《美术》杂志和《上海美术专科学校校刊》，刘海粟编辑了《世界名画集》，上海还出版了《艺术旬刊》《艺观》《美育》《文华》《良友》等美术刊物和时尚杂志。上海在民国时期是美术研究和出版与文化的中心。

这些专著及刊物的出版，对艺术学和美术史论所涉及的各种问题，都展开了富有意义的探讨。这些成果均为新中国成立以后的艺术学研究和美术学研究奠定了基础，也为美术教育

高层次人才培养打下了学术基础。有这个基础和没有这个基础是不一样的。

20世纪50年代—70年代的30年，我国在总结民国时期美术教育和延安鲁迅艺术学院办学经验的基础上，建立起新的美术教育体系，为新中国培养美术人才。

80年代以来，随着改革开放政策的实施，艺术教育得到恢复和发展；90年代中后期和21世纪初期，我国艺术教育和美术教育飞速发展，进入黄金时期。

20世纪以来中国美术教育发展有两个高峰：一是民国初期到20世纪30年代，建立了一大批新式美术院校、艺术院校；二是20世纪90年代末和21世纪初，随着改革开放和社会经济的发展，高等艺术教育得到突飞猛进的发展，1000多所大学开办美术与艺术及设计专业。

1985年前后国家批准中央美术学院、中央工艺美术学院、浙江美术学院、南京艺术学院、中央音乐学院等，设立美术史论、工业美术史论、工艺美术史论和音乐学博士点，开始招收艺术类史论研究的博士生。

中国艺术研究院王朝闻先生招收美术学博士生，今天会议的主持人张晓凌先生就是王老的高徒，他们开创了在我国高校和研究机构培养美术学博士生高层次人才的事业。

在美术院所中培养博士生，也是美术教育的一件大事，这表明开始培养高层次人才了。美术学博士生培养初始阶段是培养美术史论研究人才，后来也包括培养创作人才。在美术学博士培养初期，主要是美术历史与理论研究方向，主要培养美术史与理论研究人才，这是我国美术教育的一大特色。

中央工艺美术学院和清华大学美术学院（简称清华美院），对我国的工艺美术和设计艺术、绘画与雕塑艺术及公共艺术教育起到了较大的推进作用。

中央工艺美术学院和清华大学美术学院博士生培养的情况，这里给大家进行简要的介绍。

中央工艺美术学院1956年成立，是我国工艺美术和设计艺术教育与研究的最高学府。在庞薰琹、张仃先生的领导下，形成了独特的教学与研究特征，并聚集了一批著名工艺美术家和艺术家如张光宇、庞薰琹、张仃、陈叔亮、吴冠中、卫天霖、祝大年、雷圭元、阿劳、田自秉、尚爱松、袁运甫、王家树、吴达志、韩美林、奚静之、杨永善、柳冠中、王明旨、杜大恺、刘巨德、冯远、曾成钢等。

中央工艺美术学院20世纪80年代设立工艺美术史论博士点，本来是招收工艺美术史与理论专业，后扩展为设计史论，再扩大到设计艺术，因为上升到二级学科、一级学科，都可以招博士生了。1999年底，中央工艺美术学院合并到清华大学，成立清华大学美术学院，2002年申报美术学博士点，2003年得到国务院学位办批准，2004年清华大学批准张仃、尚刚和陈池瑜为第一批美术学博士生导师，开始招收美术学博士生，紧接着在绘画系和雕塑系开始增补博士生导师，开始在美术学学科中招收绘画、雕塑创作与理论研究结合的博士生。

同时，清华大学也开始招收"绘画博士"以及上述美术创作与理论研究结合的博士生，在学界引起争议，现在基本都接受了。

2005 年清华大学申请到艺术学一级学科博士点，后来招博士生不分二级学科，直接以一级学科艺术学名称招收。2011 年国家艺术学科进行调整，升级为学科门类，之后的艺术学门类中，清华美院就有设计学、美术学、艺术学理论 3 个一级学科博士点。2015 年清华美院共有 38 位博士生导师开始指导博士生。

清华美院博士生培养有自己的特色，在设计艺术学方面有雄厚的学术基础，有一大批著名的理论家和设计家，他们培养理论和设计方面的高层次人才。

设计方面包括工业产品设计、视觉传导设计、环境艺术设计、服装与染织设计、信息艺术设计，以及工艺美术如陶瓷艺术设计、金属艺术与首饰设计、纤维艺术设计、玻璃艺术设计等很受社会欢迎。一些大公司和企业都非常欢迎我们的博士生，他们在攻读博士学位的过程中付出了双倍的努力，既要搞设计，又要搞创作，还要完成博士论文，博士论文也不能打折扣，要符合清华大学对博士论文的要求，因为全国要统一抽查。这是第一个特色。

第二个特色是加强艺术学、美术学基础理论方面的博士生培养。此处不多赘述。我们比较重视以科研课题来带博士生，像杭间教授在中国工艺美学思想史方面、李砚祖教授在设计理论方面培养了很多人才。本人承担国家艺术学和教育部及北京市人文社科有关中国美术史学理论及汉唐艺术史学和中国艺术史观与方法研究项目，主要围绕中国艺术史学理论与史学史招收和培养博士生。

第三个特色是在绘画专业招收绘画创作与理论相结合的博士生，这是比较突出的。

清华大学刚开始招收绘画博士时，曾听说像靳尚谊先生等都不太理解，后来中央美院也理解了，包括詹建俊、唐勇力、陈平先生这些著名画家也开始招收博士生了。中国美院中国艺术研究院也招了很多中国画、油画研究和创作的博士生高层次人才，取得了突出的成果。

国画方面，我院包括张仃、袁运甫、杜大恺、刘巨德等老先生以及冯远、陈辉等中年教授组成强大的队伍，招收国画博士生，另有陈丹青、王宏剑、顾黎明等招收油画创作与理论研究的博士生，为高校、画院及博物馆等文化单位培养高层次研究与创作人才。

清华大学是我国最高学府之一，最早招收绘画博士生，在全国艺术界和教育界曾引起较大反响和争议，无论如何这在中国的博士教育中是一个创举。

当时招收绘画博士生，得到清华大学党委书记陈希先生的支持，他后来担任了中组部部长。他当时在与张仃、吴冠中、袁运甫等教授座谈的时候问吴冠中要招多少博士生，吴冠中说自己一年要招一二十个，实际上当时清华美院每年总共只有十几个指标。当时还招了一个绘画博士实验班，包括著名油画家徐唯辛等在内的 5 人被录取，但进校后由于清华要考外语等学分，结果没有一人毕业。

同时雕塑方面也开始招收博士生，导师有曾成钢、李象群、王洪亮、董书兵、许正龙等教授，在曾成钢院长的带领下，培养雕塑创作和雕塑理论的高层次人才。今天上午我们参观

了曾成钢院长的《大觉者》群雕，它将老子、孔子、柏拉图、马克思等大思想家塑造得崇高而伟大，是人物雕塑的杰出作品。

2017年前，清华美院博士生招生的名额很少，一个老师分不到一个指标。但2017年突然增加指标了，听说国家增加了2000个博士生指标，结果分了一半给清华了，清华给美院分了100个左右，一下子由20个左右增加到100个了。

现在对博士生导师的要求是两条：一是副教授，二是带过一个硕士生毕业就可以当博士生导师了。清华是一流综合学校，是研究型的大学，本科生控制得很紧，美院大概一年招240人左右，但是硕士博士生加起来差不多也是200多人。硕博士生和本科生比例差不多1:1。

清华美院在美术教育和学科建设中主要有三方面的特点：

第一，坚持美术与设计艺术为人民服务、为社会主义建设服务的目标。从张仃开始，设计要为老百姓衣食住行、日常生活服务，为社会主义建设服务，这是中央工艺美术学院和清华美院人才培养与博士生培养的一个最基本的特点。

第二，清华美院在美术教育中注重塑造国家形象，美术、艺术设计要服务于社会，为国家的工程建设、城市广场、公共空间等提供审美支撑。尤其在创造与设计新中国的国家形象符号方面起到突出作用，如张仃设计的国徽、政协会徽，祝大年设计的建国瓷，以及其他教授设计的国庆游行彩车、人民大会堂等重要公共建筑装饰艺术、首都国际机场壁画创作、为香港回归创作的雕塑《紫荆花开》等，发挥了重大政治作用与社会美育作用。

第三，重视艺术与科学结合。2001年清华90周年校庆期间，清华美院著名艺术家吴冠中先生和著名科学家李政道先生合作发起"艺术与科学国际大展和国际研讨会"，至今已举办5次了，产生了较大影响，有力推动了我国艺术与科学学科发展。在积极申报和承担社科项目的同时，鲁晓波院长、徐迎庆教授还申报和获得了多项国家科技部、工信部的自然科学重大项目。在这些展览与国际会议及科技项目科研中，博士生作为重要力量参与其中，也使博士生在实践中较快成长起来。

2021年清华大学建校110周年，4月19日习近平总书记回到母校清华大学视察，第一站到清华美院参观办学65年教学、设计、创作成果展，原计划参观20分钟，最后参观了50分钟，对中央工艺美院及清华美院的成果给予了充分肯定。习近平总书记在清华大学还发表了重要讲话，强调美术、艺术和科学、技术相辅相成，相互促进，相得益彰，要发挥美术、艺术在服务城乡建设和经济社会发展中的重要作用，把美术成果更好地服务于人民群众的高品质生活需要。这为高校艺术人才培养指明了新的方向。

清华美院比较重视推动美术教育、设计教育服务于社会经济和人民的生活，这是清华美院美术教育的主要特点，而且在这一过程中能把博士生的培养、博士后的培养和服务社会的总目标较好地结合起来。

上海美术学院在美术学和艺术学理论学科有两个博士点，办学质量也都相当高，在艺

史论研究、设计艺术、公共艺术、绘画与雕塑创作等方面，都有一大批高水平的教授，美术教育与学科建设成绩突出，值得我们认真学习。

　　曾成钢院长在清华美院是我们的副院长，工作 22 年了，领导我们的学科建设和绘画雕塑创作，做出了重要学术贡献。现在曾院长又兼任上海美术学院院长，带领上海美院攀登新的高峰，同时也使上海美院和清华美院的联系更加紧密，为我们向上海美院学习带来了更多方便。

殷双喜

中央美术学院教授

新时代的大学与社会美育

我主要讲社会美育。今天综合性大学的美术教育有三个面向：第一，面向美术学院的师生；第二，面向综合大学的师生；第三，面向社会公众。我今天主要谈第二和第三个面向，面向综合大学和社会美育。

我引用了北大原校长林建华的图，讲世界大学两条路径：

（1）由学生创办的大学，导向自由教育，从德国洪堡大学，从英美及欧洲一直传到亚洲这条线路。蔡元培就在德国留学，民国时期的大学采用的是"自由教育"系统。

（2）由巴黎大学教师搞的实用主义的教学，拿破仑解散了原来的大学，让他们专门作为专科学校培养官员和工程师，认为对国家有用。这导向了苏联大学教育，50年代中国向苏联学习，把文科从清华弄出去，清华的国学院就没有了，变成专业的理工大学，培养社会主义建设人才。

新中国成立以后，吸收了苏联和东欧的经验，改变了民国的蔡元培路线。现在处在新的改革开放时期，原来是以"985"、"211"为骨干，现在"双一流"建设，大学普及化，2021年全国普通高校有900多万毕业生，民国时期全国大学生加起来只有4万多人。

现在处在"十字路口"，如何保证大学原有的自由性质？林校长提出，大学有3个属性：

（1）中国的大学都是国家办的，有国家性，而欧美有大量私立大学。

（2）大学作为教育的个人属性，来上大学的学生是要交学费的，这是他的人生投资，他要在这里获得一生的回报，如何面对学生和家长的个人投资？

（3）大学是人类的学术共同体，有长远的学术研究和传承。

学生要求现报，上大学就是为了就业，这是非常务实的。但是国家也要求大学要对国家有用，也是功利化的。三者有矛盾，学术共同体强调超越性，林校长提出中国大学目前处在世界大学发展的"十字路口"，既不能按原有的方式照抄欧美，也不能变成职业化的单纯训练，怎么找到中国化的大学之路？这是中国在世界上面临的大学发展之路，未来要学术自主，赶超欧美，走出中国的学术发展之路。

当下的中国社会存在着很多美育问题：

一是教育功利化和职业化，通识教育和素质教育口头重视，实际虚化。最近北大附中校长王铮被免职，有说他素质教育搞过头，北大附中在北京的中学里排名第五，人大附中第一。学生在这儿学习很宽松，学生家长很不放心，非常焦虑，所以实践遇到挑战。

二是部分人追求功利化，追求快速发财成功。粉丝崇拜、及时享乐的价值观。

三是手机终端成为主要消费方式，深度阅读变成浅表化、碎片化。

四是公众日常休闲时间分散和减少，艺术欣赏耗时间、高成本、交通不便，公众缺少去艺术文化机构的时间和兴趣。

五是从事大众美术教育的专业人才和资金、设施不足，居民社区缺乏艺术共享空间。

六是电视、广播、互联网普及，民众的艺术消费日益分流、转移和多样性。以演出、展览为主要方式的传统艺术在异时共享、异地共享、面对面传播交流中非常困难，艺术大环境发生了根本变化。

我觉得，梁启超在100年前说的话今天仍然有现实意义："中国人现在最大的病根，就是没有信仰。"信仰是社会的元气，也是一个人的元气。

"文以载道。"周敦颐说"美则爱，爱则传"，也就是要有真实的感情艺术才有真正的价值。

所谓的"教"，是"贤者得以学而知之"，传统的教育思想其实是很先进的。在今天怎么转化为教育实践？自身的教育思想源远流长，往往忘了初心和根本。

李泽厚反复强调，人"认命""立命"即个体自我建立，要在日常生活中、道德义务中、大自然中、艺术中把握体认到人生境界，这就是人的价值、意义和归宿所在。

李泽厚说人必须在自己的旅途中建立依归和信仰。通过中国的"乐感文化"，通过文学艺术的塑造培养人的全面心理。

蔡元培"以美育代宗教"的思想，是从德国留学受到启发，他给他女儿起名叫威廉，即威廉·洪堡，儿子起名叫柏林，即德国柏林，儿女都起德国的名字。蔡元培引入了德国的大学制度，包括校长聘任制，教授一年一聘，学校重大事务由教授会决定，蔡元培的教育思想来自德国。

蔡元培到北京大学担任校长，提倡美育和艺术教育，在北大开设美学课，编写《美学通论》，组织画法研究会、书法研究会、音乐研究会。蔡元培组织一大批艺术家到北京大学授课，指导学生的艺术活动，很早就把美育活动引入综合大学，形成重视美育的宝贵传统。

国立北京美术学校、杭州艺术学校是蔡元培直接推动建立的，上海美专是刘海粟找蔡元培支持的，苏州美专和上海美专又有关联，所以这四所艺术学校都是蔡元培一手推动的学校。

林风眠继承推广蔡元培美育思想，在北京、杭州南北两所院校推广美育。1925年，林风眠在北京举办北京艺术大会，动员北京艺专师生走上街头，以音乐、戏剧、美术展览和演说向北京市民传播艺术，称之为"走向十字街头的艺术"，这就是最早的艺术节，活动持续了一周以上，把艺术从校园里推向社会。

李岚清在1998年到中央美院，要求学校加强大学美育工作。也就是说，我们有责任配合其他院校有关部门，把美育普及推广到社会，向大学和中小学推广，影响社会，李岚清当时的重要指示是"不要关门办学"。

2018年8月习近平总书记给中央美院8位老教授回信，特别强调美术教育是美育的重要组成部分。做好美育工作，要坚持立德树人，扎根时代生活，遵循美育特点，弘扬中华美育精神，让祖国青年一代身心都健康成长。

美术教育不是只培养美术家，重要的是整个社会的美育。

教育部2002年颁布《学校艺术教育工作规程》，认为学校艺术教育工作包括：艺术类课程教学，课外、校外艺术教育活动，校园文化艺术环境建设。现在我们大部分精力放在艺术类课程教学，但是对校外、课外艺术教育活动重视不够，对校园文化艺术环境建设，各个大学推动的力度也不一样。

中央美院培养基层教师，承接教育部的"国培计划"，目前已经培养了1000多名基层的中小学骨干美术教师。综合大学美术学院应该主动面向中小学美术教师，推广美术。中央美院深入到云南剑川进行非遗培训，培养民间美术非遗人才，让他们到中央美院来交流学习。

中央美院还和北京中日友好医院建立合作关系。医院是让人精神紧张的地方，在这里办展览，改善医疗环境，让病人在这里觉得特别放松，心理得到舒缓。未来可能会和医院合作发展一种艺术医疗学科，让艺术进入到医疗的过程中去，这是新的交叉学科。中日友好医院对这个工作非常满意，院长多次参加开幕式。中央美院也为他们的医院环境做了改变，把孙思邈、南丁格尔的雕像放在医院里，让医院充满艺术氛围

接下来说说大学校园雕塑，这是教育部提出的校园文化艺术环境建设的重要一部分。

首先举北京大学的例子，校园里有塞万提斯西班牙捐赠的雕像，有"三一八"惨案烈士纪念碑，对学生进行教育。北大在1993年建了革命烈士纪念碑，因为中国共产党的早期领导人李大钊等人全是北大出来的，中国共产党第一个大学党支部是在北京大学建立的。纪念碑的设计和建设，当年由于资金和设计师的问题不是很理想，但是北大党委的校园环境建设意识是很强的。

清华大学校园文化建设近年来力度很大，曾成钢院长组织的大型国际性国际雕塑邀请展，请了著名的国际艺术家，他们的作品最后经过评选放大，安放在清华大学校园里。另外，曾成钢院长带领清华美院的团队为中央党校建设了很多雕塑作品，反映了党的历史。

关于上海大学的校园文化建设，我在上海大学看到一个雕塑，最后考证了一下是乌兹别克

斯坦捐赠上海大学的，在这个环境里还是不错的。但是有几个中国古代人物雕塑在上海大学的校园里有点边缘化了，连个铭牌也没有，不知道雕的是谁。做得还不错，但是花了钱没有很好地发挥作用。上海大学还有很大的空间可以把校园环境提升起来。

美国大学校园雕塑的很多作者都是世界顶级雕塑家，都是由校友捐赠资金邀请雕塑家为学校做的。大学校庆的时候其实可以发动校友捐赠艺术品，捐赠大楼的毕竟是少数，大家一起捐赠资金，把一流艺术作品放在校园里，改变环境。哈佛大学、哥伦比亚大学的校园雕塑体量非常大，质量也很高，这个工作国内大学还没有很好地开展。

现在说说大学的美术馆，我的基本观点是，大学美术馆要介入社会美育。

早在1934年，上海美专进行新校舍建设，是由蔡元培奠基的。上海美专建了第一所大学美术馆，仿照巴黎卢浮宫的小皇宫建的，很专业的，射灯什么都有，可惜被日本人炸掉了。

北京大学的赛克勒艺术与考古博物馆是为全校师生服务的。清华大学的艺术博物馆是以综合艺术为主。浙江大学花了10年建了艺术与考古博物馆，2.5万平方米，宗旨就是本馆收藏展览和教育，且与社会公众分享，通过藏品的展览，鼓励社会观众参与活动，与世界共享资源。武汉大学由校友陈东升捐建的艺术博物馆，博物馆建设花了几个亿，里面的藏品也是他捐的，也花了好几个亿。我到国外大学访问，注意到那些大学博物馆及整套艺术作品大多数都是捐赠的。

美术和音乐启发人们的灵魂，中国的大学需要一种人文精神，每个大学都应该有自己的艺术品收藏和很好的艺术博物馆。这是高水平综合大学应该有的标配，博物馆不论大小，综合大学的学生可以在这里度过人生最宝贵的一段时间。

中央美院美术馆面向社会开放，每年中央美院的毕业季来参观作品的校外师生、观众要排队，排得极长，展览特别受欢迎。中央美院办的国际大型当代艺术展览，大人带着孩子来看展览。

上海大学和刘海粟美术馆做馆校合作非常好。李超先生在担任副馆长时做的展览，是很超前的想法。听说上海美院新校区马上开建，其中有很好的美术馆，十分期待。

关于加强社会美育的一些建议我就不再一一说了，内容比较多。

一个地方很努力地修了一座桥，结果河流改道了——我的意思是我们的大学制度千辛万苦地建立起来以后，你发现时代变了，这时候怎么办？变还是不变？如何变？

我们要重建信仰之桥，也是重建艺术之桥、人文之桥。

许江　中国美术学院原院长

新文科背景下艺术教育的发展

大家知道前几年教育部提出"新四科"的建设，"新工科"把理科囊括在内，"新农科"把大地上的所有学科融合在一起，"新医科"把所有的生命科学融合在一起；"新文科"最大，我们中国除了军事学以外，12个学科门类，四个除外八个都在新文科。文史哲、经管法教育与艺术，所以这个"新文科"的打造很难。

一年多以前，全国文科各界数百人聚集在山东威海山东大学的分部召开了"中国新文科建设"的会议。新文科各方人士聚集一堂，共谋协同发展的大计，这个会议把我们带到一个难得的宽广视野当中。

从一个自信的整体，以及它所包含的价值特点和使命担当，来提出共同面临的问题，会议发出了"新文科建设宣言"，从提升国力、坚定自信、培养新人、建设教育强国和文科融合发展等五个方面，提出新文科建设的当代意义和重要性，又以"四个坚持"推进文科建设的重要内涵，树立纲领性的共同遵循。

围绕着多个方面提出我们共同的建设任务，会议同时还发布了《新文科研究》和《改革实践项目指南》。这个会议的精神在过去一年多的时间里，已经融入了许多学校教学的日常和建设的思考，融入了"十四五"规划的大计当中。

在新文科所有的门类当中，艺术学科是最特殊的，与多学科融合的空间最广大，自主发展的思考也最为活跃。2021年6月18日，在教育部高教司有关部门的指导下，全国数百位艺术学科专家聚集在杭州的中国美术学院召开会议。艺术理论、音乐舞蹈学、戏剧影视学、

美术学、设计学等 5 个教指委的主任都作了主旨发言，谈了本学科的新文科融通和发展的思考。

与此同时，教育部非常重要的一个项目就是"中国艺术大讲堂"首讲开讲。我应邀以"中国文化精神之征候"为题进行了首讲，以中国绘画的传承迁变来说明中国精神不仅活在源远流长的文化传统中，而且活在时代沃土的培植下，生生不息生长在文化现实中。习近平总书记在全国文联十一大开幕讲话当中，提到文艺的民族特性体现一个民族的文化辨识度，说的正是这个道理。

那时全国艺术学科的专家们在杭州进行了热烈的讨论，形成了共识，大家一致认为新文科建设的精神，必将把我们引导到中国特色的自主之路，包括艺术教育和研究的体系建构，艺术学学科专业的新格局，一系列高层建瓴是工作做下来，新文科建设发出强音，我们艺术学科应当积极响应，闻声共舞。

大家的讨论主要集中在 3 个方面：

第一，以更大的视野来思考人的价值观念及其美育。知识性与价值性相统一，是哲学科学的命脉。艺术作为人文教育之学，作为画人美心之学，它的核心就是培育价值观。什么叫"观"？繁体字的"观"，左边的偏旁部首，就是一对大眼睛，表示有着大眼睛的猛禽，这只有着大眼睛的猛禽，翱翔于天、俯察大地，无所不见，这个叫"观"。这种观渗入我们的身体中间，让我们的心和它长相共论。

我们喜欢宋代的词，不是因为它如何符合人体的工学，而是因为它与宋代的文化、与宋词的诗人们联系在一起，与中国传统的茶饮、雅集、山水烟云、园林器物联系在一起。这样的世界观，我们长久地浸泡其中，以至于产生了感性上的情怀、理性上的皈依，成为可以感知又可以被深刻内化的文化精神内核。

人文学科的水平，反映一个民族的思维能力、精神特点、素质特征，代表一个国家的内涵性的实力标志。价值观念的培养，又要面对新一代的育才需求。文科不仅仅是读一读诗文的问题，几乎所有的学科，起始端都是人文与生命价值的问题，终端也是博取，穷源竟流的问题。从中国文化的根源上来说，新文科将把大家带到一个更广阔的语境，带给大家更为丰沛的工具箱。

《论语》有言"博学而笃志、切问而近思"，我们广泛地学习，坚守自己的志向，恳切地发问，多考虑当前的问题。这种广博语境和全面的追问，将使新文科的学习更坚定方向，更贴近思想的真理。

今天的文艺创作有很好的环境，却面临着难登高峰的问题。我国艺术教育拥有全国乃至全球最大的需求量，但真正的水平却一再受到质疑。从文学到艺术，现实主义大有回潮之势，但既揭示时代命运、预见未来，又洞见一代人的心理巨涛，令世人心服，可以传世的经典之作不多。这些都是今天艺术教育、艺科建设的现实而迫切的挑战。

第二，如何以突出的关注来面对现在技术统治的时代，及其所带来的生机和危机共存的精神状态。今天我们正面对一个现代技术统治的时代，尼采说上帝死了，是什么死了？是如

其所是的自然世界死了。传统的农耕时代的自然人类，全面地转向了工业时代的理性人类。现在正转向非自然化的人类文明，在这里面起至关重要的作用的是现代技术。

现代技术时代能通过技术改变自然，进而改变人自身，这带来了一系列的生机，同时也带来了一系列的风险。由此带来从日常生活到价值理性的一系列变化，从AlphaGo（阿尔法狗）的人工智能围棋，到今天的消费方式的变化。

技术对人的生活和身体的改造最令人担忧的是人心的非自然化，就是有点像我现在这里对着一个空屏，在一个没有人的房间里说话。尤其值得关注的是我们现在品尝到了现代技术的甜头，面对其可能造成的人文危机却没有认识、没有警觉。对技术理性所包含的固定尺度缺少批判，对传统艺术所存持的人与自然的根源联系难有不断深化的推进，在这里危机和生机共存、困境与心境共现特别值得我们深思。

第三，新文科背景下建设的思考。这个思考主要有3个面向：

其一要面向自主。艺术学科是关于人类艺术传承的重要领域，它黏连着一国一族的文化历史辉煌，代表了一个时代的价值观念高度。它是通过艺术的感知和传承创新精神共同体的精神样貌和价值观念，因此艺术学科的教育必然保有地域的深刻烙印。它既有朴实价值的尺度，又珍存着文化脉络的原创人文根基。伴随着陪着人的衣食住行生活世界进行生存和制造。

因此探索和建构中国教育发展的自主之路尤为重要，我们不能以西方的标准为圭臬，要立自己的东方根源，以创新自强的中国力量、开放自信的中国姿态，生根中国社会大地。既要固本正元，也要大胆创新，新文科的广阔背景和深刻底蕴，将为这条自主之路提供重要基石。

其二要面向语言。艺术学科是人类艺术语言及其精神之道的研究、创作和教育的领域，艺术语言的研究和开发是重要的任务。有一天孔子的儿子孔鲤在院子里小步快走，孔子问他，学《诗经》了吗，不学《诗经》无以言，另一天，孔子问孔鲤学《礼》了吗，不学《礼》无以立。也就是说，不学《诗经》我们话都讲不好，不把《礼》当中的那些规矩带到生活当中，我们将无法在社会上立足。

语言关系到文化命脉，语言的品质代表了文化精神的品质。《易经》说"修辞立其诚"，语言的问题也是人的诚心、诚意的问题。前面讲到了技术时代人的非自然化的风险，如何存持传统艺术语言中人与自然的根源联系、人的自然本性和感受的诚意是艺术语言研究的重要命题。

所以艺术教育必要牢牢把握先进思想，持续地耕织与深化中国艺术的根源，批判性地面对技术理性，坚定履行教育与文化的双重灵魂工程师的使命，保持国际视野与本土关怀的双轮驱动，锤炼中国理念世界认同的艺术话语体系。

我们要牢牢抓住语言研究的"牛鼻子"，深入基础语言、专业语言、创作语言的研究，夯实课程体系打造文科精专，构筑中国风格世界一流的艺术学科体系。我想在座的各位都在这方面做出特别多的努力，深有体会。

其三要面向融通。着眼艺术学科，融通艺术与科技、理工、医、农等多学科，全面打造艺科新格局。今天我们国家产业结构提升，新产业迅猛发展，在这个大格局的推动下，艺

教育孕育着巨大的变迁，艺科新格局正在应运而生。我们专业的路应该越走越宽，而不应该越走越窄，艺术家创作的路应越走越活，而不应该越走越死。

学院的学科工作应该越走越通，而不应该越走越窄。怎样才能不窄、不死，就要胸怀广大、善于融通、敢于突破。今天的艺术教育加强艺科融合，主要有3个方面的融通：第一，与现代信息、数字媒介的技术融通。第二，与其他的学科门类的交叉融通，比如今天的艺术管理就是艺术与管理学融通的产物，公共艺术也是艺术与社会学、景观学融通的产物。第三，关于相关知识专业的集群融合，近几年来各种艺术专业都出现了综合类的专业方向。

比如绘画艺术学院的综合绘画专业，书法专业的书学教育与研究，中国画专业的现代水墨研究，设计专业的综合设计，都是以一种核心课题为主导，来聚集一个专业群、知识群来构成的综合专业方向。

还比如汉字研究、园林研究、器物研究、茶文化研究等，通过不同的媒介和转换，古典思想在当代生活中复兴并多维展示的实验和思考，推出视域广袤、人文价值独特的新学科，培养未来生活和文化创造，这也是融通的一个大方向。

文科让受教者了解自己的思想和历史、情感和价值，并对人的缔造自信的动力神往不已，新文科广泛调动时代的资源，以创新整合推进这种神往，以达到新高度。在新文科建设宣言的基本思想推动下，艺术教育尤其要守正传承、开拓创新，为构建艺科中国学派、繁荣新时代中华文化做出贡献。

尚辉　中国美协美术理论委员会主任、《美术》杂志社社长兼主编

撷西融中的大海派意识

今天会议的主题是"新文科背景下美术教育的未来",好像传递给我们很强烈的信号:艺教又要发生大的变革了。

在这种情况下,我们可以体会到,随着世界形势格局的变化,随着中国人的文化自信的增强,终于可以对艺术教育提出一种大的人文意识、大的跨界意识、大的艺术意识、大的美育意识。这几个"大"是对"新艺科"教育前景的一种猜想。这些大的意识,或者"新文科"背景下的美术教育的变革既有"变"的成分,也有"守"的成分,这是刚才殷双喜给出的最后一张幻灯图片给我们的深刻启示。

如果谈论"守"的话,就需重提"大海派"这个问题。这次会议的主题是"无问西东","无问西东"的潜台词,实际上还是离不开"西"艺术文化和"东"艺术文化这两者之间的关系问题。从20世纪中国美术、中国艺术的变革和发展来说,或者就中国美术现代性解决的最大问题而言,这个问题实际上就是如何移植西学在中国的再生、重新生长的问题,更深刻的就是如何选择中国现代艺术教育道路的问题。而海派艺术教育给我们一种特别强烈的感受,就是在中西碰撞之初怎样处理西方美术教育和中国传统美术教育这两者之间的关系问题。我个人觉得"大海派艺术教育"意识,已经给我们今天提出"新文科"背景下美术教育的未来提供了有益启示。

如果说"新文科""新艺科"背景下的美术教育未来有"变"的成分,但这种"变"主要着眼于社会科学、自然科学与艺术学科之间的互融,那么这种不同学科或相近学科之间的

交互发展一定可以在"大海派艺术教育"意识中找到根脉、经验和路径。这就是我今天发言的主要内容。

如果谈海派，人们印象中最深刻、也最熟悉的莫过于海派中国画学的发展。在晚清以"四王"为正统的山水画学体系下，产生了赵之谦、任伯年、吴昌硕、蒲作英、虚谷等为代表的画家，他们在人物、山水和花鸟画等领域别开生面，尤其是他们以书入画，以汉隶魏碑新的书学传统入画，从而为传统中国画学注入新的活力。这种中国画学的新传统，正是那个年代的"新文科""新艺科"的观念与实践，虽然当时不可能提出这么新的名词，但西学东渐及海上商业文化的发达无疑为这种不同学科间的互融提供了思想先机。海派的形成，不仅仅是以书入画这么简单，更多是在西洋美术、西洋文化在海上滋生的环境下形成的一种融合机制，画家们的文化生存上实际已发生了由文人画向职业化、市民化和世俗化的转向，这便是海派文化形成的机制。这个机制最鲜明的特点，就是中外古今文化艺术之间的杂处、杂交和杂糅。

从美术教育文脉来看，海派美术教育无疑是从土山湾画馆开始的。洋画堂开在中国土地上，使上海形成独特的尊洋、崇洋传统。因而，民国时期所建立的现代美术教育也基本以西洋美术教育体系与思想观念为基础，这也便是刘海粟、林风眠、颜文樑、吴大羽、关良等一代美术教育大师名家汇聚于此的缘由。海派不仅形成了文化艺术间兼容并包的机制，而且有这些大师名家形成的学脉传承，这便是海派在整个20世纪能够作为中国现代美术教育发源地、滋养地的重要理由。可以看到，林风眠也好、刘海粟也好，总是想把海派文人画的传统和西方的美术教育进行自然的有机结合。

今天我演讲的主题是"撷西融中"。也即中国现代美术教育的基础、现代美术教育的方法是西学，是西方美术教育，中国只是其中的一个拼盘。这和张之洞所说的"中体西用"还是有很大差别的，在某种意义上，我们心目中的海派是"西体中用"的个案。

毋庸置疑，今天所谓的"美术教育"主要指从素描到色彩的观察写生法，油画、水彩、版画、雕塑等都是建立在这种观察写生方法基础上的具体学科分类。显然，中国画学只是这种现代美术教育中的一个学科，大部分学科，甚至主体骨干学科还是西方美术教育学科，或者我们所说的西方美术教育学科经过这100年的实践以后，已经成为中国现代美术教育不可缺少的组成部分。不难想象，中国现代美术教育的基础是西学框架，而这个框架基础又来自20世纪上半叶在上海形成的海派传统，或者说谈海派不仅仅是人们今天看到的那些有形的海派艺术文化及思想特征，更重要的是形成这些思想特征的背后始终在支撑的海派艺术教育系统，而这个系统实际上就是我说的"西体中用"的框架与概念。

上海人很少说你是画西画的还是画中国画的，或者把"西"和"中"绝对割裂开来、对立起来。比如，在上海不大可能产生要"守住中国画的底线"这个概念，上海的画家觉得画出好画就可以了，你为什么要问我还有没有中国文化，或者什么是正宗的中国画传统。简言之，我们今天所说的海派艺术教育和发展理念，实际上在20世纪整个艺术教育中形成了一种潜在的开放系统，这种开放系统是中西自然交融的系统，这在上海文化里是根深蒂固的，上海文化的根脉和北京的根脉很不一样。

简单举例来说，林风眠意气风发地从法国来到北京，推动中国现代主义的艺术大会，但最后还是不得不离开了北平艺专；而徐悲鸿1946年接任北平艺专校长，短短几年却稳稳地被拥戴为新中国现实主义美术的旗手。他们不同的艺术观念与艺术教育思想在京的不同命运，或可看作京派文化对其不同的接受程度。在北京，文化的正宗概念非常强烈，所谓"正统""正根""正脉"，其实都是京派文化传统性的鲜明标识。而上海却不是这样，徐悲鸿在上海似乎就找不到生存土壤，甚至无法生活，所以从上海到了南京，从南京再到北京，北京文化才是他文化生存的土壤。成就林风眠艺术教育的是在杭州，但是成就林风眠艺术理想的却是在上海。上海与杭州在文化上依然存在差异。也就是说，在上海没有人追问林风眠的水墨画有无笔墨的问题，不存在画学传统是否正宗的问题。这样的一些质疑在上海的文化浸润中是不存在的，或者这就是我刚才说的，"西体中用"在上海的文化脉络中是存在于骨子里的，是根深蒂固的。

如果说20世纪上半叶"西体中用"在上海比较突出，那么在全国的美术和艺术教育体系里，"西体中用"几乎是一种普遍现象。除了中西自然交融，或者我所说的"撷西融中"的基本特征外，艺术的大众化、大众化的艺术亦在上海率先产生。

回想一下，20世纪三四十年代，现代主义落地的地方主要是在上海，以上海美专为代表，很多学者、艺术家在中国引进西方绘画之际就提出和西方世界或者说和世界艺术发展的潮流相对接的命题，走世界艺术发展的大同之路，这是当时上海艺术家明确提出的艺术发展观。到了21世纪的今天，我们才蓦然发现，我们一直试图跟随世界艺术潮流的发展方向。

本次展览、研讨会的主题"无问西东"是个很好的概念。在某种意义上，"无问西东"就是上海人对文化"东"和"西"之间最恰当的一种理解。我提出把"无问西东"词汇具体化，如果说新海派的艺术特征是什么，这就是"撷西融中"，或者说"无问西东"的内涵是"撷西融中"。也即，在新海派艺术的体系里，在上海美术发展的样态里，始终没有所谓的正统与旁统、主流与支流、中心与边缘这样的概念。

大家都知道，1949年之后上海的文化和艺术逐渐非中心化了，但上海的海派文脉却依然发挥着巨大作用。如果把赵之谦、吴昌硕等人当成海派的第一代人，他们形成了海派最庞大的主体，从民国时期一直跨越到20世纪80年代，又有林风眠、刘海粟、颜文樑、关良等这样一代人构成了我们脑海中有关现代美术的海派概念。我们的问题是如何在"新文科"教育背景下开拓美术教育的未来，今天上午展览开幕，通过这个展览要考察和探讨新海派有哪些特征的问题。

在展览里，可以看到陈家泠、卢辅圣的作品。他们的中国画和来自北京的吴冠中的作品很不一样，同样是中西融合，但是中西融合的味道却大不同。如果说吴冠中还有一种变革意识，还特别强调对中国画做些什么，探讨中国画的未来走向，那么，像卢辅圣、陈家泠、张培础等已经不是去变革传统，而是在"撷西"的水墨画里仍体现中国文化的味道就行了。毛冬华、白璎等年轻画家不仅多次参加过全国美展，而且成

为新海派的代表。应当说，上海艺术家的个案给我们提供的"西"和"中"的关系，和中国其他城市的艺术家在艺术出发点上有着较大的区别。上海油画领域即使有陈逸飞、邱瑞敏等这样比较写实的画家，但依然能够显现上海人的聪明、睿智，而以姜建忠为代表的具象工作室，对观念性具象绘画的探索，可谓是将绘画带入当代的一种方式。但上海文化生存更多的可能是周长江、俞晓夫、李磊等这样的画家，他们是抽象、半抽象绘画，有时还带着某种表现主义的意味，其中自觉与不自觉地体现了一点中国意象性元素，这就是我所说的"撷西融中"概念。上海雕塑也如此。我们当然知道像曾成钢这样的雕塑家，还有上海本土的唐瑞鹤、杨冬白、蒋铁骊以及搞当代艺术的金江波等。他们几个人的作品在装置和雕塑、绘画与图像之间跨越，但是他们作品里所阐发出来的文化意蕴没有特别沉重的负载感，更多是一种轻松、愉悦和诙谐。

或者说，今天谈到美术教育的未来并不是在哪个地方空想一番未来美术教育是什么样的情形，学科教育是什么样的状态，而是今天的海派画家在艺术学科的边缘拓展与交互融合上早已进行了较深入的探索。海派的成就在某种意义上，就是中国艺术学科相互跨界与融合的典范，特别是上海美术学院从油画、雕塑、版画、水墨、摄影、装置与多媒体等众多领域进行的学科建设及其互动融合，这些艺术学科的执掌者拥有一个最朴素的想法就是艺术是需要融合的，需要进行对接的，但这并不意味着对传统艺术教育的忽视，而是传统艺术教育需要并可以在当代进行新的转化。

回到我刚才讲的，所谓大海派的意识，毫无疑问就是中西融合跨学科建设的意识，但是"中西融合"这个概念今天讲就太笼统、太模糊了。上海模式的"中西融合"和北京模式的"中西融合"，和来自东北地区的"中西融合"可能是完全不一样的"东西融合"的文脉体系。因而，今天探讨"新文科"和"新艺科"建设的命题，就要回到对上海城市发展文脉的梳理这个课题上来。

话题至此，蓦然间发现上海这座移民城市所具有的文化包容性，"无问西东"其实就是新海派的艺术灵魂。而新海派所具有的艺术特征、所提供的中国艺术传统和西方现当代艺术对接与融混的思想方法，正指明了未来"新艺科"的发展方向，而不是当我们探讨这个命题时才力图进行所谓新道路的谋划。

这就是我发言的主旨，谢谢！

李超

上海美术学院副院长、教授

上海美术的国家记忆

国家记忆是国家级的文脉资源，蕴含国家利益的主导性的价值观和历史观，其中记忆元素展现家国情怀、体现国家精神、成为民族文化复兴的积极力量。以中国美术而言，其中的国家记忆，与中国社会发展息息相关，以国家美术发展的见证之物作为载体，形成国家艺术资源的国际影响力。上海美术的国家记忆，是上海美术发展战略规划和实施践行的重要课题。"上海美术的国家记忆"以"新兴艺术策源地"为定位的历史文脉为主线，具有贯穿中国现代美术发展主线（外来艺术融合、传统艺术延续、大众文化流布）的代表性，具有国际都市中移民文化所具有的内陆协同的引领性和国际交流的前沿性，具有工商业社会发展转型中形成的艺术与经济一体化的样板性。因此，"上海美术的国家记忆"具有海派文化、江南文化和红色文化兼容并蓄的样态，充分说明了其中所具有的国家资源宝藏价值的丰富性和独特性。

长期以来，上海作为影响20世纪中国美术发展演变的重要地区，其对中国近现代美术向现当代美术的转型，历史作用举足轻重。然而值得关注的是，上海美术蕴含的国家记忆目前有所"缺位"，出现了部分失忆、失语、失行的状态。研究和思考"上海美术的国家记忆"，重点正在于解决相关重要学术资源保护与其转化过程中出现的部分失忆、失语、失行的问题。面对上海美术话语权不足和上海美术文脉记忆缺位的问题，我们需要通过"上海美术国家记忆"的研究，加强数据库建设，以体现其基础研究的系统性；需要加强制度设计提升研究与创作的成果产出，以体现应用研究的赋能性。总之，对于上海美术国家记忆的研究，是关乎上海美术发展站位与格局的文化战略规划的思考，是关乎强化上海艺术文化品牌的文化竞争

力的思考，更是关乎完善中国美术话语体系建构的思考。

一、三大国家记忆概念——摇篮、根据地、策源地

20世纪以来，中国美术史上为上海留存了一些重要的概念，比如"近代西洋画之摇篮""中西文化交流之根据地""新兴艺术策源地""美术出版的半壁江山"等，这些概念实际上就是上海美术国家记忆的标识。从"根据地"到"策源地"，再到"半壁江山"，这些概念聚合在一起，上海美术蕴含的人文资源的经典价值随之突显，贯穿百年文脉，无疑成为独具含金量的国际记忆的珍贵概念。

1942年徐悲鸿发表《中国新艺术运动之回顾与前瞻》[1]。他对于土山湾画馆的历史作用尤为推崇，其中有两个主要的概念，一是"近代西洋画之摇篮"，二是"中西文化交流之根据地"。事实上，在这些概念的背后，聚集着诸多的文化价值认同。面对百年中国的历史演变，我们可以深深体会历史学家的断言：如果没有近现代的上海，那么就无从认识现当代中国发展。就美术界而言，伴随着如此的价值认同，我们完全能够推出一些足以"感动中国"的上海故事。倘若对应相关的空间地点名称，则包括中国美术史上时常提及的著名地点，其中如土山湾、点石斋、小校场、决澜社、棋盘街、半淞园、国货路、菜市路等，特别是土山湾、点石斋、棋盘街、决澜社、国货路、菜市路可称为上海美术国家记忆的六大经典样板：

土山湾——中国近代艺术教育的摇篮

点石斋——中国最早的现代艺术印刷基地

棋盘街——中国最初近代艺术出版产业基地

决澜社——中国现代艺术先锋群体

国货路——中国全国美术展览"破天荒"创始地

菜市路——中国现代美术的"黄埔军校"

由上述经典样板所列，可见其历史的开创性、传承的经典性以及影响的国际性。由此凝练出对于上海美术国家记忆所赋予的价值认同。相关的记忆空间形成了丰富的历史人文的资源宝库，聚集相关历史之物语艺术的复合。在此，徐悲鸿所论"摇篮""根据地"之说，已经成为历史的经典，而其中最为核心的命脉，在于紧紧地维系现代教育的发展之道，实现了人才聚集、民族精神建构、国际对话的艺术资源的整合与文化资本的积累，成为具有国际影响力的国家软实力的代名词。以此而论，1933年于右任为上海美术专科学校题写的"新兴艺术策源地"[2]，成为体现其内在本质的经典注解，此为上海现代美术教育文脉生动写照，亦成为"上海美术国家记忆"价值意义的集大成者。

1 徐悲鸿《新艺术运动之回顾与前瞻》，原载重庆《时事新报》，1943年3月15日。
2 于右任题"新兴艺术的策源地"，《教育部立案上海美术专科学校章程》，上海美术专科学校1937年6月修订。

所谓策源，其一在于文化集群效应。通过相关学术梳理、解读，突显上海作为中国现代美术发祥之地的重要历史影响。基于近现代艺术资源保护与转化的学术理念，相关教育、出版、展览、交游、市场等，呈现中国现代美术教育"新兴艺术策源地"教学集群及文化生态。对于其中的重要文脉演变，进行主要历史分期梳理：海上摇篮时期（19世纪中期——20世纪初期）；江南初创时期（20世纪初期——20世纪10年代末期）；南北并举时期（20世纪20年代——20世纪30年代中期）；变迁转型时期（20世纪30年代中期——20世纪40年代）；院系发展时期（20世纪50年代——20世纪70年代）；改革开放时期（20世纪70年代后期——20世纪末期）。

就作为历史文脉端倪的"海上摇篮时期"而言，上海现代美术教育集群——以土山湾"陶冶之人物"为主线，成为徐悲鸿所谓中国近代"最早办美术学校的人"。其中以李叔同、周湘、徐咏青、张聿光、丁悚等先驱前辈为代表。他们应该是19世纪的70年代后期为始，历经80、90年代的持续推进，从土山湾出发，联动西门城厢区域，构成了内滩与外滩的共生效应，逐渐形成了影响了中国现代美术教育历史转型的重要集群之力，为之后徐悲鸿、林风眠、刘海粟等先贤大家所作中国现代美术发展重要探索及贡献，奠定了重要的历史文脉基础。

自19世纪末期至20世纪20年代，赓续土山湾的艺术文脉，先后出现了加西法画室、中西图画函授学堂、商务印书馆技术培训部、上海专科师范学校、上海美术专科学校、新华艺术专科学校、中华艺术大学、上海艺术专科学校、上海大学美术科、昌明艺术专科学校、立达学园等，诸多美术教育机构的出现，师资兼容，课程共享，形成了特殊的社会办学的灵活机制和多样形态。这个教育集群成为历史文脉重要的端倪与肇始，形成了独特的摇篮效应，与两江师范学堂为中心的"图画手工科"现象，形成江南文脉的传承影响的关联，引发了中国现代美术教育的初创和演变。与江南初创时期、南北并举时期、变迁转型时期、院系发展时期、改革开放时期，形成了中国现代美术教育文脉承前启后、继往开来的人文语境和学术格局。

所谓策源，其二在于人才培植效应。从历史的角度而言，上海现代美术教育集群为20世纪中国美术输送了大量优秀人才，承担了20世纪中国美术"黄埔军校"的关键作用。其中一部分是现当代中国美术的领导决策者，如徐悲鸿、吴作人、颜文樑、王琦、蔡若虹、王式廓、阳太阳、杨秋人、许幸之、江丰、莫朴、乌叔养、黄镇、张望、黄新波、谢海燕、陈烟桥、胡考、程十发等；另一部分是中国现当代美术的学术引领者，如滕固、庞薰琹、吴大羽、方干民、倪贻德、王济远、潘玉良、常玉、张书旂、诸闻韵、温肇桐、王兰若、李骆公等。这些从上海出发的美术领军人物和栋梁人才，其人才数之壮观，成才率之丰厚，影响力之深广，何止"半壁江山"得以限量！

所谓策源，其三在于历史转型效应。清末同治年间土山湾初始将现代美术教育纳入世界交流的版图；清末民初点石斋的印刷技术革新全面引发近代中国艺术传播的转变；20世纪20年代新普育堂形成了全国美术展览的破天荒的历史规模和文化效应；30年代决澜社引领现代艺术在中国的发生与转型；50年代上海美术出版呈现"为新中国而歌"的美术出版的"半

壁江山"；70年代上海油画雕塑院为代表的主题性历史绘画成为革命现实主义与浪漫主义生动结合的样板。

文化集群效应、人才培植效应、历史转型效应，这是历史留给上海美术国家记忆的珍贵财富价值所在。实际上，这正是中国现代美术外引和内生相合相成的现代性问题的表征。这种价值认同，事关艺术发展的文化自信和战略思考。这是我们从上海出发，向世界叙述珍贵故事的重要文化资源的契合点。如何改进我们的失忆、失语、失行问题，我们由此需要深入思考并切问前行。

二、客海上——国际路线和国家记忆

作为推动中国当代美术发展的学院派力量之一，"无问西东"中蕴含着中国学院艺术国际合作发展的前沿效应。从历史文脉而言，其艺术策源与"客海上"的文化记忆密切相关，由此聚集着丰富的国际路线和国家记忆的学术资源。

"客海上"取自1932年发生在上海的故事。"白社同人合影，二十一年秋九月客海上"——潘天寿、诸闻韵、吴茀之、张书旂、张振铎于1932年在上海合影[1]。诸如此类的合影，不胜枚举。"客海上"成为这类合影高光时刻的经典概括，成为上海美术国家记忆的一道独特的风景线。

一个自然而然的问题会由此聚焦：为什么中国近现代美术高比例的代表精英，都有难忘的"客海上"的回忆？"客海上"，是一种特定的时间标记。20世纪以来，诸多中国近现代一线名家几乎都有旅居或寓居上海的经历。这种经历，何以成为国家记忆？就在于个体经历与文化发展的重要关联性，换言之，其具有重要的国家艺术影响力。这表明"客海上"作为艺术家生平中的重要时期，之所以成为国家层面的文化记忆，原因主要在于：一是相关艺术家第一学历的专业启蒙；二是艺术交游的重要学术赋能，逐渐实现艺术创作与研究历史重大转型；三是中国艺术家走向国际、海外回归的生平中转；四是拓展国际视野的传播平台，形成学术影响力。

"客海上"始于清末民初之际，到20世纪20年代中期至30年代，形成了来自内陆与海外的双向艺术移民，成为"新兴艺术策源"作用的历史高峰时期。正是这些要素，促成"客海上"作为一种独特而重要的国家记忆，包含着内外文化的联动性。以内陆的联动性而言，与岭南的关系，可见高剑父、高奇峰、陈树人、陈抱一、王远勃、关良、丁衍庸、潘思同、胡藻斌诸家；与京津的关系，可见李叔同、吴法鼎、钱鼎、蒋兆和诸家；与江南的关系，可见黄宾虹、刘海粟、林风眠、徐悲鸿、吕凤子、陈之佛、潘天寿、汪亚尘、王济远、吴梦非、庞薰琹诸家；与西部的关系，可见张大千、王子云、李有行、江牧诸家；与闽台的关系，可

[1] 白社画册（第一集）[M].上海：上海金城工艺社，1934.

见许敦谷、陈澄波、周碧初、丘堤诸家。这种联动性，通过艺术家在上海的相关教育机构和艺术社团的参与，如审美书馆、东方画会、决澜社、白社、艺苑绘画研究所、白鹅画会、默社等，获得了得天独厚的合作机缘和传播呈现。

在以上这些名家先后出现的"客海上"的过程中，其内陆的联动同时通过中国留学生为主的国际交流，带动海外联动的出现，形成了倪贻德所谓"欧洲派"与"日本派"的分野和对峙[1]；形成了徐悲鸿与徐志摩之间发生的著名的"二徐之争"[2]；形成了黄宾虹所谓的中国写意与西方表现的"契合"之论[3]；形成了婴行在东方艺术与西方艺术关系研究之中，发表《中国美术在现代艺术上的胜利》的论说[4]……所有这些国际对话与互观，皆来自海上之地，来自上海所构建的世界会客厅，使得这些美术精英为振兴民族艺术事业的思想和举措，具有了亚洲艺术现代转型的示范效应，具有成为近现代国际优质艺术资源的可能性。

"客海上"本质上是艺术家的社会交际关系的代言。换言之，"客海上"就是所谓特定的朋友圈。这就从跨学科的层面，打开了"客海上"作为国家记忆的内涵范围。"客海上"成为中国近现代政治、经济、军事、文化、教育、风俗等社会生活的缩影；"客海上"也跨越了文化艺术门类的分野，成为近现代中国文学、戏剧、电影、音乐、戏剧等文化生活与消费的折光。由此而言，"客海上"是近现代中国典型意义的艺术交游的朋友圈的社会写照，也是教育、出版、展览、国际交流融合一体的文化生态。这种文化生态，使得"客海上"作为一种影响20世纪中国美术发展的国家记忆，成为极为重要的历史机缘和文化资源。

三、两条黄金文化带——卢湾之弧、虹口之轴

"客海上"的国家记忆，自然还会派生另一个问题，即跨越半个多世纪的中国美术精英先后出现的"客海上"，他们大都在哪里居住，在哪里活动，其中有没有规律？这是艺术社会学、文化地理学向美术学提出了交叉融合的问题。

目前关于"客海上"的相关文献研究表明，其最为集中的内容出现于上海的"南区"和"北区"。1942年，陈抱一发表《洋画运动过程记略》，认为上海作为中国洋画运动的发祥地，其具有全国影响的地区在于上海的"南区"和"北区"[5]。"南区"主要位于原卢湾地区，"北区"主要位于原江湾地区。"南区"之中，历史上出现的诸多主要活动机构，比如艺苑绘画研究所、上海美术专科学校、上海新华艺术专科学校、新普育堂、中华学艺社等，经过西门

1 倪贻德.美展弁言[J].美周，1929（11）.
2 相关论争，参见全国美术展览会编辑组.第一次全国美术展览会汇刊：第五期—第十期[Z].1929.04、05.参与此次论争的，还有李毅士、杨清磐等.
3 宾虹.论中国艺术之将来[J].美术杂志，第一卷第一期（创刊号），1934.01.30.
4 婴行.中国美术在现代艺术上的胜利[M]//王云五、李圣五.东方文库续编.东方艺术与西方艺术.上海：商务印书馆，1933.
5 陈抱一.洋画运动过程记略[J].上海艺术月刊，1942(5–11).

林荫路、白云观左近、国货路、打浦桥南堍、菜市路等处可见其位。沿着当年法租界的南部边界，这些地方之间形成了形似弧线的走向。而这位于上海原卢湾地区的地图印记，形成了相关文化带，谓之"卢湾之弧"。"北区"之中，历史上出现的主要活动机构，比如中华艺术大学、左翼艺术家联盟、上海艺术专科学校、晞阳美术院、商务印书馆、东方图书馆、白鹅画会等，自乍浦路桥北堍至天通庵车站，贯穿四川路的直线干道，形成轴线型的走向，其相关文化带谓之"虹口之轴"。上海南区的"卢湾之弧"与上海北区的"虹口之轴"遥相呼应，共同构成了上海作为中国近现代西画中心的两条重要干线[1]。

所谓"卢湾之弧"的文化带，连接老城厢地区和原法租界地区，形成了上海美术中心由晚清时代的城厢豫园向原法租界中区和南区西移的轨迹，中国近现代美术史上诸多重要名家在此活动，出现了诸多美术创作、美术教育、美术社团、美术展览、美术市场、美术传播的历史遗迹。而"客海上"的相关国家记忆，主要与南区的"卢湾之弧"和北区的"虹口之轴"对应，这些不可移动的历史之物与现存的可移动的相关艺术遗产，在今天发生着神奇的情景对应和历史对位。"上海美术国家记忆"的相关文献，正是为这样的研究方式呈现了有效而经典的范式。

倘若我们维系这样的主干线形成的文化地带，观察名家先贤在上海的活动轨迹，可以梳理出其相关的艺术空间路线，相关空间地点就会"浮出水面"，如艺苑（西门林荫路126号）、新华艺术专科学校（斜徐路、打浦桥南堍）、昌明艺术专科学校（黄陂南路、太仓路）、第一届全国美术展览会（新普育堂）、艺苑美术展览会（明复图书馆）、现代名家书画展览会（宁波同乡会）、新华艺术专科学校展览会（新世界饭店礼堂）、决澜社第一次展览会（中华学艺社），等等。这些空间地点，正是位于"卢湾之弧"的文化带上。上海今四川北路、山阴路和溧阳路一带，吸引了更多的留日归国画家在此聚集，形成了陈抱一所说的"北区"，一个与"南区"相对应的独特的文化带。

"卢湾之弧"和"虹口之轴"的文化带，其实是冰山一角，作为上海艺术文脉中的代表者，其前后连贯着土山之湾、西门之环等其他文化地带，共同叙说了蕴藏在上海本土中的"中国故事"。伴随着中国近现代美术寻根之旅的进行，已经逐渐纳入人们寻根上海历史文脉地图的关注之中。其中相关的名人故居、重要机构旧址、重要艺术事件的发生地，已经注入了文化记忆的标记，不难发现特定的文化时空背景之下的影响。如果进一步将上述学校和社团与当时上海地图版图加以附合对照，我们又可以进而发现史家所称的租界的"缝隙效应"，体现着上海作为中国近现代美术中心的精英化、国际化、商业化的文化作用和影响。

"卢湾之弧""虹口之轴"文化带的提出和研究，最初是上海美术学院学术团队为了维系近现代美术研究的数据化和国际化发展定位，而倡导推进的相关教育与科研的田野调查路线。近年来，"卢湾之弧""虹口之轴"的文化带之谓，已经逐渐出现于中国近现代美术寻

[1] 相关内容，参见李超《上海的客厅》（都市艺术资源研究系列丛书），上海书画出版社2020年1月出版。

根之旅的调研方案之中，以及中国近现代美术研究的文献展览和研讨活动之中。目前在"新文科"建设的背景下，其具有继续深化和系统建构的发展设想。随着国家记忆的介入，"卢湾之弧""虹口之轴"文化带的相关可移动与不可移动的记忆识别之物，越来越呈现丰富而多样的数据样态，形成了生动的历史之物与艺术之物的复合；随着"客海上"的专题深入，越来越显示出其历史文脉"只此青绿"的资源宝藏存在的黄金价值，潜藏着为未来国际城市发展中艺术创作、历史研究和社会美育赋能的可观作用。

四、建构国家记忆平台——历史之物与艺术之物复合

长期以来，上海作为影响 20 世纪中国美术发展演变的重要地区，其对中国近现代美术向现当代美术的转型，历史作用举足轻重。然而值得关注的是，上海美术蕴含的国家记忆在目前有所"缺位"，出现了部分失忆、失语、失行的状态。研究和思考"上海美术的国家记忆"，正在于重点解决相关重要学术资源保护与转化过程中出现的部分失忆、失语、失行的问题。目前我们需要清醒地意识到上海美术话语权不足，上海美术文脉记忆缺位的问题。需要加强数据库建设，以体现其基础研究的系统性；需要加强制度设计，提升研究与创作的成果产出，以体现应用研究的赋能性。总之，对于上海美术国家记忆的研究，是关乎上海美术发展站位与格局的文化战略规划的思考，是关乎强化上海艺术文化品牌的文化竞争力的思考，更是关乎完善中国美术话语体系建构的思考。

"上海美术的国家记忆"主要是从社会行为、文化行为、国际行为等层面发掘中国近现代美术如何在中西文化的交流与碰撞中寻找适合国情的发展道路。目的在于从国际优质艺术资源的资本转化、国际现代汉文化传统的价值认同、国家文化发展战略的智库品牌等问题进行重点思考。我们对特定历史时期的中外美术交流的代表性现象进行研究，随着时间推移，愈加凸显上海美术的国家记忆的历史意义和文化价值，其成为中外文化交流重要的美术资源，思考相关资源的保护、挖掘、整理与再利用问题，将增进对各个国家之间的了解，推进世界和平氛围的形成，有利于我国和世界各国的共同发展进步，有利于当下国家文化自信的建立。

如上所论，"上海美术的国家记忆"，主要聚焦在基础数据、平台建构和发展赋能 3 个问题点之上。而其中相关平台建构是解决问题、路径实施的重要环节，在使得问题能够切实思考的基础上，有效转化为提升文化竞争力，扩大学术影响力的实践方案。

目前相关"上海美术的国家记忆"，作为基础数据尚未完整有效进入中国近现代美术史研究范围。其中主要的原因，一是经历了近现代历史时期的动乱和战火，诸多中国近现代美术资源处于碎片化和被遮蔽的状态之中；二是近现代历史时期中相关海外收藏的人员、机构、途径、宣传等信息，鲜有公共平台的传播机制加以保障，使得中国近现代绘画作品收藏的专题内容，难以跨国界、跨语言地被常态化纳入社会传播和公共教育等通道。因此，有必要将海外收藏与国内收藏的研究信息和学术资源进行有效整合，特别是相关作品存世量和著录率的比照方面，强化数据分析，提升中国近现代美术的研究水平，凝练中国近现代美术资源的

保护和转化的思考力度。

近年来，上海美术学院的学术团队，对于"上海美术的国家记忆"进行持续研究，其核心理念是进行历史之物与艺术之物的复合。历史之物主要是可移动的历史文献和不可移动的历史遗迹的图文信息的总和，其通过专业数据库的数据信息采集和编程实施推进，逐渐实现其记忆证物的数字化和系统化；艺术之物主要是相关历史时期出现的重要艺术家的阶段性作品与最终完成作品的总和。目前该学术团队已经历时5年，结合相关历史遗迹如土山湾、点石斋、决澜社、世界社、中华学艺社等的田野调查，建立了吴法鼎、刘海粟、陈澄波、周碧初、张充仁、张弦、唐蕴玉、丁衍庸等专题，积累了重要的阶段性成果。同时也借助于国家重大课题"中国近现代美术国际交流文献研究"、国家重点课题"中国近现代绘画作品海外收藏研究"的立项实施，切实助力于本课题在基础数据层面的支撑和拓展，使得研究成果具有数据库的专业属性和服务功能。

在此我们呼吁，在"上海美术的国家记忆"课题研究的基础上，建构上海美术国家记忆平台——这是上海美术界造福学界、功在千秋的世纪工程。

我们的工作团队为此在做积极的准备，建立"上海美术的国家记忆研究"文献数据库，发挥应有的知识服务和历史补白的作用。一方面是关注其国际化拓展效应。以对亚洲地区、欧洲地区及美国地区等三大重点地区的调查为基础，深入而持续地进行上海美术的国家记忆的相关研究，在学术价值上表明了近代中国美术在其发展演变过程之中存在着某种国际艺术交流的独特现象和内在规律。换言之，其价值并非局限在中国本土，而是作为亚洲或东方艺术在近现代的特殊历史时期，呈现了"冲击与回应""内生与转型"的现代化发展之路；同时表明作为近现代东方艺术的主要代表，中国近现代艺术所具有的觉醒和发展。因此，对于上海美术的国家记忆的研究，将为近现代中外艺术交流和传播提供基础研究相关的研究范式，以及应用研究相关的服务路径。

另一方面，注重其相关的本土化延伸效应。将上海美术的国家记忆的相关学术信息，作为寻找"复活"的重要文化记忆，在全国各艺术院校校史研究、国内外美术馆相关藏品研究等方面，应对近现代美术名家后代、国内外艺术机构、艺术院校，在校史、回忆录、文献展等方面的需求，使之活在当下，为社会各方提供重要的知识服务。后续工作运用数字化技术实现成果转化，利用新技术将相关研究成果加以呈现。由多学科背景的团队合作承担跨学科的研究工作，使相关研究成果既用于学术研究，又服务美术馆、博物馆等文教单位。

总之，上海美术国家记忆平台的建构，对中国国家文化品牌的树立及文化软实力的提升至关重要。而国家文化品牌的软实力提升，需要久久为功的战略布局和战术推进，需要有艺术资源向文化资本转化的有效实施路径。因此，对于上海美术的国家记忆的研究，旨在使得中国近现代美术资源得以有效保护与转化，使得相关重要而稀缺的艺术资源得以"苏醒"，获得重光，使得"看不见"成为"看见"。其中主要实践路径是通过基础研究的"库"化构建，向应用研究的"馆"化建设的深入，加大学科建设的融合力度，以及社会美育的知识服务的赋能作用，实现近现代艺术资源的有效保护与转化。通过数据库建设与馆藏体系建设，

努力体现中国近现代美术国际交流相关艺术资源的丰富性，特别是在数字化转型方面，加强社会美育的推广和传播，充分显示其重要的应用价值；努力发掘其中作为中国近现代艺术资源的代表意义，积极推进国际艺术资源的"双向对话""合作共赢"，运用前沿性的国际合作对话机制，说好生动的"中国故事"。

五、"国家记忆"创作工程

通过"上海美术的国家记忆"的讨论，进一步关注近年来上海美术家在相关主题性创作的中心命题"上海故事"，自然就有了视野的拓展和认知的深化。近年来"上海故事"已经成为上海美术界在造型艺术创作研究中的一个关键词。诸多教师形成团队势态，持久思考，用心创作，纳入重要课题，融入学科建设，选入重要展览，列入学界话题，取得可观的进展，逐渐形成了良好的学术局面。在今天"上海故事"创作成果展览举行的同时，我们需要审时度势，认识到"上海故事"的背后是检验学院创作科研格局与水准的标尺，需要我们认真研究与思考。

事实上，"上海美术的国家记忆"正是"上海故事"中的"故事"。

"上海故事"不仅是一种创作题材的选择，更是艺术样式的营造。艺术样式是兼容创作技法、语言形式、文化心理、艺术境界和时代精神的综合表征，是连结内容与形式的内在环节，体现在写实、表现、象征与抽象等多种风格形态的视觉外化，以此构成特定的图像叙事系统。因此，从小写的题材选择到大写的样式变体，形成所谓"上海故事"的图像叙事的学理和方法，作为上海美术界"上海学派"体系研究中的一个重要命题，即"国家记忆样式工程"。这无疑值得上海美术界的同仁共同关注，并潜心为之探索。

历史经验告诉我们，自近代至现代，再至当代，名家云集之中，名作荟萃之间，能够形成国家层面扛鼎之作影响力的精品力作，其历史经验、内在规律和品牌效应，是值得后来者深入研究的。美术能够形成国家影响力的关键，正在于"国家记忆"样式的深耕与营造。李毅士《艺术与科学》、林风眠《探索》、徐悲鸿《田横五百士》、庞薰琹《地之子》、唐一禾《七七号角》、董希文《开国大典》、方增先《粒粒皆辛苦》、陈逸飞与魏景山《占领总统府》等，这些近现代以来的国家级精品力作，都不同程度地运用了"国家记忆样式"视觉符号的作用和力量，以及在地性的文化资源的生动转化。换言之，唯有紧紧围绕"国家记忆"的样式系列化研究和体系化建构，方能从根本上改观格局，提升话语权。这是上海美术发展面临的一个重大国家级课题。

"上海故事"作为上海美术的国家记忆的一个典型标识，独具深厚的历史人文底蕴。近世以来海上之地蕴藏"新兴艺术策源地"的中国故事和国际影响，为此，我们需要在"上海故事"的艺术样式层面上下大力气，下深功夫，组合出击，以形成国家文化发展战略格局的规模效应。其中的核心发力点，正是集中关注并提炼"上海故事"中珍贵的文脉内涵，特别是对于上海美术中的"国家记忆"的梳理与解读，比如前文所述的六大样板——"土山湾""点

石斋""棋盘街""决澜社""国货路""菜市路"等，正是"上海故事"中的亮点。

这些"故事"亮点，第一，具有深谙文脉的文化识别性，成为上海美术家得天独厚的艺术创造的学术资源，其文化符号的特指意味着创作者需要对于上海美术的国家记忆的深度体验，同时还需要依据历史画创作的学科规律。第二，具有国际影响力的经典国家记忆，呈现"新海派"艺术研究与创作的实质性深度定位。这样的深度定位，依靠的是学院在造型、理论、设计、空间等多学科资源的整体组合优势，这也是上海美术创作在"国际都市艺术中国坐标"的整合与引领之下，充分掌握都市文脉的珍稀而独特的艺术资源，有所为而有所不为，呈现出从"地方赛道"转轨于"中央赛道"的转型态势，以此增加上海地区艺术家创作上的文化识别度。

国家级艺术创作取得成效，历来是充分利用国际记忆资源，有所为而有所不为的智慧较量。所谓"文化识别度"，正是国家记忆的学术价值与应用价值的综合性判断和甄别。因为文化的识别度，不是表面的标签显示，而是深层的底蕴外化。这需要我们在学术上的久久为功，需要团队持之以恒的作为。我们面临的内功修炼之道是什么？是一种艺术样式的创新工程。此工程的学术路径，是通过图像叙事的转化，调动写实、表现、象征等语言形式，对于都市文脉中的人物、事件、景观、传播、生态等主要层面，进行艺术样式上的系统研究，在专业图文信息数据库的资源配置和知识服务过程中，逐渐形成具象、意向、幻想与叠像有机组合的语言体系。如此内功彰显学院精神，切实助力与"上海故事"同步出现的如"城市山水""数字雕塑""具象实验""地方重塑"等学院创作命题，在学术研究基础性、协同性、前沿性方面，促进上海美术界艺术创作、科研产出整体水准的提高，真正形成良好的学术格局和学术生态，确保上海美术界"新海派"的学术导向的话语权和影响力。此举利于体现上海美术界在国际一流学院发展中所形成的"国际都市艺术中国坐标"国际引领效应，以及在相关专业教学和学科建设的相关国家战略的赋能作用。

为此，"上海美术的国家记忆"的讨论，实则是引发了在新的历史时期的上海美术发展规划的再度思考。一是考量相关艺术资源整合和转化的可能性；二是考量相关学术成果对于艺术创作和社会美育的知识服务的应用性；三是考量以前所未有的学术担当"为海派申遗"的前瞻性。经由这些思考点，希冀上海美术界的创作和研究者，充分发挥团队之力，以"国家记忆"的学术维度，潜心研究"从上海出发"的中国故事和有国际影响力的优质学术资源，融会红色文化、江南文化、海派文化的合力精神，着力重点进行"上海美术的国家记忆"的全面思考，对于美术学、设计学、艺术学理论诸学科的发展皆为重要的促进和提升。面向未来，培育"后浪"梯队人才，裨益所在正是改良学术生态的优化布局，为"深美中国"美好愿景而砥砺前行。

刘赦

厦门大学艺术学院院长

综合性大学的"美育"该向何处去

我原来任南京师范大学美术学院院长10多年,在高等美术教育领域的思考及研究较多。过去谈得更多的美术教育是师范美术教育,大多是要研究解决美术教育的方法、手段及教材教法等相关问题;而专业美术学院谈的美术教育又是另一个模式,是要解决美术表现语言的研究问题、美术历史及理论等方面的研究问题,关于这两类美术教育的领域前面的专家已经讲得很多了,由于时间关系,我今天就不展开说了。

但还是要强调一点,自从我走上教育岗位至今,由中共中央办公厅和国务院办公厅为美育这门课程联合发文,当属首次,这在中国当代高等教育史上是非常少见的,可见国家对美育的重视程度,同时也给我们美术及艺术相关学科带来了一个新的发展契机。

我认为在综合性大学里的美育是一个大的概念,刚才殷双喜教授讲的,我很赞同。其实它分了很多方面,比如有社会美育、中小学美育、美术馆和博物馆美育、社区美育等等,它是一个大的美育研究体系,其中还包含了音乐及文学审美的拓展与研究。

综合性大学和专业艺术学院又不一样,像厦门大学有文学、历史、哲学、建筑、音乐、美术、设计、电影等学科与专业,这类大学需要更多的不是简单地像专业美院那样传授专业技能,它需要更多的是需要激活大学的一种精神,因为艺术是最能激活创造性思维的一门学科,在综合性大学里其功能与作用也是有区别的,由于时间的限定,我今天也不能展开来说了。

厦门大学自从确定开设美育课程之后,成立了美育与通识课程中心,在美育课程的开发与建设中做了一些尝试,或能给各位一些启发。下面我就简单介绍我们的做法及思路。

首先是全面推进全新的课程模式。习近平总书记说过，中国精神是社会主义文艺的灵魂，这一重要论断生动地展示了中国文化的宏大魅力。我认为综合性大学的美育课程要解决的是对中国文化精神特征性的一种认识。

中国文化作为主体，其所生发出来的内在特征应该是承载了中国精神的大美育，它不是关于东西方想象的误区，中国精神不再仅仅是僵化的历史幻想，也不是像西方一些国家简单臆断中的非西方的东方。所以中国精神包括源远流长的人文历史，自身的伟大文化与艺术的传统，也包括今天仍然在本土生活中生长和创造之力，这个生活的真实生命主体就是我们中国人，脚踏中国现实沃土的中国人。中国精神不能简单地指传统的中国文化，而应当把传统的人文因素重新置于生活和时代的场境中，扎根于生活感悟的大地上，进而融于风起云涌的时代，从而完成创造性的转换。所以，中国人的精神不仅活在传统中，更活在生活中，基于此，我们提出应依托厦门大学综合性的优势，构建一个具有厦大特色、厦大风格同时又鲜活的美育课程体系。去年暑假期间，我们设计了 6 个模块：

(1) 走进博物馆：推出世界各地博物馆的经典藏品。

(2) 走进美术馆：推出世界各地著名美术馆以及代表性作品。

(3) 走进音乐厅：厦门大学艺术学院有自己的管弦乐团和学生合唱团，还有民族乐团，推出国内外著名乐曲。

(4) 走进厦门大学：厦门大学是厦门最早的地下党活动并建立党支部的红色基地，同时也是爱国华侨陈嘉庚先生捐资办的一所著名高校，100 年来从未改名。这种爱国主义情怀本身就是美育的一个方面，再加上厦门大学自然环境优美、建筑风格将山湖海自然融为一体，优雅而质朴，欢迎各位专家有机会来厦门大学指导工作。

(5) 走进大漆世界：闽南漆器文化悠久，与生活直接关联，同时漆画艺术创作也是厦门大学的一个品牌专业。将漆文化与时尚、茶道、服饰及生活、艺术整合重新推出。

(6) 专家教授谈美育：整合校内外各学科的专家学者，从不同角度谈审美。

在整个做法中，创新教学手段，将美术与音乐组合备课，合作授课，将视觉艺术与听觉艺术及文学朗诵融为一体，全面打造一堂堂的视听盛宴，让学生在享受过程中接受美的洗礼。我们开课的第一堂课就是《音乐党课》，由著名指挥家郑小瑛先生导聆、厦门大学交响乐团与学生合唱团联合演出的毛泽东诗词 13 首，是献给建党 100 周年的作品。原本演出一场，受到全校师生的好评，结果连演三场，在央视网上点击率超过了 200 万次，可见影响之大。第二堂课《青绿山水》，将古琴、箫、陶笛融为一体，同时加入宋词的吟唱，整个课程让学生兴奋不已，学生的选课热情高涨，课程让学生感受到厦门大学的魅力和中国文化的博大精深。所以我觉得综合性大学的美育课程，或许这样去构建并创新授课模式更适合综合大学的特色和特征。

我们也注重在美育课程中注入课程思政，坚持立德树人的根本任务，整合学校的综合资源，强化多元特色，积极推进课程群的建设，让厦门大学的美育课程上得有声有色。整体的课程建设永远在路上，我们愿意一直探索下去。

杭间

中国美术学院教授

设计学的怀疑

我对现代学科建设谈点我的思考。我是在艺术学院理论教指委任职的，新的学科目录征求意见稿出来以后，艺术学理论教指委争议最大，因为没有了。但是我看整个讨论中大家发言的情况，基本上都是从各自的角度出发。艺术学理论没有了，好像我们丢失了一些阵地，但别忘了在文学里还有文艺学。大家都说艺术学理论没有了，但实际上艺术学理论放在好几个地方。

回看一下国务院学科委员会在学科目录颁布时前面的这段话。学科目录/学科建设对在座搞创作的老师来说，可能是令人困惑的，因为现在学科建设也就这几年的事，包括刚才讨论的学术型博士和实践型博士，根本的正解也在对学科建设的争议。其他一些成熟的工科、理科、人文学科不说了，从设计学科来说，通过设计学科的分析能够反思学科建设的很多问题。

学科目录主要用于学科建设和教育统计分类等工作，教育统计就看出了学科建设最重要的表征，学科目录所代表的利益关联，尤其在中国主要是公办大学占据教育资源的格局来说，教育统计所带来的问题可能会更加明显。

大家都很清楚，在20世纪80年代、90年代的时候，学科目录主要是针对研究生的。到了第三次即2011年学科目录调整那次，学科目录已经把研究生和本科生打通，学科门类对应学科门类，"一级学科"对应"专业类"，"二级学科"对应的是"专业"。这里面包括学科评估，都跟这一对应有非常密切的关系。

可以回顾一下4个版本的学科目录情况。

第一，1983年版《试行草案》。当时学科目录是10个门类，63个一级学科。学科目录门类和一级学科从正向里反映出学科发展的深入性，从另外的角度来说，反映出教育行政化越来越庞大的结构。

第二，1990年版《专业目录》。增加了军事学学科门类，一级学科从63个增加到了72个，相应的二级学科数量也在增大。第二个版本的设计叫"工艺美术学"，是在文学下。但是大家可以看到，工艺美术学是理论，跟它并列的工艺美术设计是今天的陶瓷、染织、装潢、书籍装帧、服装设计、装饰绘画、装饰雕塑、金属工艺、漆工艺，都是在工艺美术设计里跟工艺美术学并列的。同时大家注意到，环境艺术是独立的，不在工艺美术设计里。工业造型艺术（产品设计、工业设计）也是单独分开的。

第三，1997年版《专业目录》。这版改动比较大，很多在全国非高校单位的工艺美术界人士都在感慨工业美术在学科领域的消失就是1997年版的。这时候学科门类增加了管理学和艺术学，同时也增加了交叉学科，所以学科门类一共是14个。一级学科和二级学科的数量也增加了。回想一下前面那一版，艺术学包括小的艺术学、音乐学、美术学、设计艺术学、戏剧戏曲学、电影学、广播电视艺术学、舞蹈学。这时候的设计艺术学已经出来跟美术并列，同时也包含在小艺术学的理论里。

第四，2011年版《学科目录》。2011年版艺术学独立成为13个学科门类了，包括现行的艺术学理论、音乐与舞蹈学、戏剧与影视学、美术学、设计学，这时候设计用了"可授艺术学、工学学位"这句话。

最新版的征求意见稿，把"可授工学学位的设计学"放在交叉学科里。我不是讨论学科目录的优劣，而是讲设计学在新版的学科目录里体现在几个地方：一是艺术学，包括各门类的历史和理论研究，体现一次。二是单独的设计，和美术与书法并列，体现一次。三是在交叉学科里又体现一次。从4次学科目录的调整来看，设计学的发展、变化最大。大家都会思考这个问题，即当今的学科建设好像都是靠填表填出来的。如果从世界的高等教育发展历史来看，学科教育真的不是靠填表填出来的，我对于当今的学科建设是保留疑问的。

在各位专家面前，我不再重复学科的一般定义。今天在座搞学术研究、搞理论的同行非常清楚，学科的定义一是能构成学术体系；二是有专门知识，包括历史和理论；三是人员队伍和设施。第三个没有问题，但是前面两个是学科发展过程中非常现实的问题。举一个非常古老的学科为例，自从人类的知识开始集中以来就产生了生物学，大家看看生物学词条的历史发展，代表性的观点，代表性的人物，以及发展中所产生的不同流派和结构，这是学科发展最重要的前提。生物学学科条目里必须包含这些内容：学科起源、研究对象、研究方法、研究意义、学科分支、主干课程、其他相关、发展前景，等等。设计学有没有这些东西？我要问的是研究对象设计清晰了吗？设计学有自己独立的研究方法吗？设计学的学科分支之间是什么样的关系？

关于网络上通行的关于设计学的词条，这里不再展开。设计学词条也是最早变化的，《中

国大百科全书》最早版本的设计学词条是我写的。世界上三大设计组织，原来的工业设计组织现在都已经改名为国际设计组织，不叫工业设计了，原来工业设计组织的使命、定义全都改了，不断在发展变化。上网搜索，设计学词条的数量很可怜，只有学科介绍和学科升级。再看下欧美的情况，在皇家艺术学院的网站上可以快速看看它对设计学科所开设的课程，进行反推。在座的设计同行都知道，在欧美没有一个像中国一样的设计学。也许跟人文课程有关的就体现在设计通史与设计研究两部分。大家觉得英国皇家艺术学院的课程很新，你们可以看看中国设计学院的课程有几个是这样的？包括中央美院、中国美院，没有一个是一样的，只有局部类似。

设计学是非常特殊而年轻的学科，既不是艺术，也是艺术；既不是科技，也是科技；既不是机械，也是机械；既不是经济，也是经济；既不是哲学，也是哲学。作为交叉学科的目标，它不仅仅是造物，还消费造物。设计学科不是一门传统意义上的学科，首先它跟美术学院就完全不一样，美术学院的"Academic"是古典美术学院技艺的学习与传承，现代美术学院从形式革命到观念革命，再到当代艺术学院尚没有出现统一的形态。设计学院的萌芽以英国皇家艺术学院为代表，完全是伦敦工业设计博览会而产生出来的英国手工艺术学校和艺术博物馆的综合。美术学院培养艺术家，而设计学院培养设计师，这里面对于造型和感觉的表现，画家、雕塑家、版画家和设计师功能与生活的建构，各类设计学，品牌营销，服务管理是完全不同的两个目标。像设计学院这个名词在欧盟比较好的设计学院里英文译法也有不同，欧美设计学院绝不会翻译成Academic，基本都是Academy、College、School。

作为学科，在中国一定会面临这样的问题：

（1）历史描述。中国美术学美术史的描述性非常明确，从中国古代的画论，到后来王逊先生从清华到央美所建立起来的中国美术史的描述体系，一直到王朝闻先生所建立的中国美术史的叙述体系。但是直到今天，设计学科、工艺美术历史和中国现代设计历史两者还是割裂的，没有完整的叙事，工业美术是工业美术，现代设计是现代设计。

（2）价值观。技术的价值观和传统的工艺美术手工艺的价值观，前一个阶段是机器生产，今天是互联网、大数据综合系统化的交互媒体、新媒体，两者的价值观不一样，包括产生的个性、批量、共性、民主之间的关系也不一样。

（3）范畴。现在无法确定中国设计学科的范畴，也因此全国没有一个设计学院能够讲通中国的设计史。我可以很肯定地说，到今天仍没有讲通。

早期工业革命对中国的影响，洋务运动时期的设计情况，制造与大数据之间的设计史范畴等内容，在设计史中没有。我的母校是中央工艺美术学院，我也是身在其中不知道，出来以后经过很多年才明白，中央工艺美术学院是中国第一所设计学院，是一所装饰艺术学院，是巴黎装饰艺术学院的翻版，根本不是包豪斯，两回事。大家可以看一下张仃先生设计的艺术造型和中间"艺"字的LOGO，以及我服务过的《装饰杂志》的封面，包括期刊的名字。英国皇家艺术学院当年由工业博览会转变而来，我们看英国皇家艺术学院的两个校区就知道

了，它已经实现了转型。

现代设计学非常困难。在今天，传统社会与工业革命的技术价值观也没有统一，范畴与理论体系，是讨论生活还是艺术，是功能还是方式，是科技还是西方设计师讲的"广义综合"？今天在设计界里没有确定。回到世界设计史的建构者、艺术史家佩夫斯纳（Nikolaus Pevsner）。佩夫斯纳在现代设计先驱者里建构了设计史和西方历史的不同体系，但是佩夫斯纳晚年做了英国维多利亚建筑保护协会的会长，怀疑自己原来的推论，他原来完全是以功能主义的想法推论，因此他推出从莫里斯（William Morris）到格罗皮乌斯（Walter Gropius），但是格罗皮乌斯以后呢？整个世界一直是现代设计、功能性设计、装饰艺术设计同时并存的状态。以上海大厦为典型，上海大厦一楼的小空间里，新艺术运动时期的家具多么精致，多么漂亮，它就在上海，它就在上海的今天，这是共存的关系。

再看看中国的设计体系。《幼学琼林》的分类是具有中国特色的，非常好的分类。但今天流行的中国现代高等教育的学科分类，从设计史的角度来说丢掉了很多造物功能和生活、伦理、社会现象的联系。身在世界的人都会面临着一个特别大的困惑。在科技的"无限"进步面前，总归要把一部分拿出来提供给设计，促进设计更多变革的就是科技的推动。由科技无限进步带来的设计的进步，让生活需要学习，包括学习使用智能手机、学习使用智能手机里的 APP 及消费。

尤其在今天，回到一门学科的基础去讨论的话，数字、互联网之云，给设计基础带来多大的变化？原来是学图案的，后来学构成，今天在整个大数据互联网时代的设计技术，变为是学软件的了，这些设计变化有没有总结？西方设计师提出，已经没有专业意义上的设计，只有服务。通过服务来推动各个设计门类的综合，现在没有单一的平面设计，也没有单一的室内设计、产品设计，而是综合的系统设计，是人类行为、人类需求、人类欲望管理的设计。这种设计体现的专业发现就是服务，也就是说今天任何一个设计专业的毕业生进入社会，不可能从事单一的工作，而是在团队里服务。

2016 年的时候麻省理工学院首先提出"引擎"概念，这个概念对于我刚才描述的始终处在变化和广义设计中的设计是非常好的一种解决方法。麻省理工的"引擎"是今天西方好的设计学院的一种常态，这种常态对于学科知识、课堂知识、社会知识之间的互动关系，书面知识和实践知识之间的关系，都有很大的作用。

对设计学科而言，通过 4 个学科目录的版本做点判断：第一，只存在对设计的历史描述、创作反思和社会理论的关系探索。第二，作为生活的、技术的设计永远发展，设计的前瞻重于回顾，创新重于经验，实践重于描述。

因此，在设计学院，设计史跟美术史的精神和样式的意义是不一样的，很难有学科意义上的设计学，因为它会永远发展。马斯克（Elon Musk）是未来设计学科最典型的案例，他的思维、他的创新点、他的关注点都对我们有最好的冲击和回应。以手机为例，我们这代人还对当年的大哥大记忆犹新，现在三星和华为都已经有了折叠手机。手机经过的迭代大家都深有体会，当年我们觉得诺基亚已经是很完美的手机，但现在智能手机出现以后进行了更替。

现在可穿戴"手机"已经上市了,大家都知道拿在手上的肯定要被淘汰的,因为它非常不方便。记得 20 年前我在纽约现代艺术博物馆参观的时候,已经在博物馆里看到可穿戴的液晶显示器,是当年的设计雏形。到今天,手机必然会发展到这一步。

设计技术和生活变迁之间的关系使得学科难以被定义,因为它永远向前发展。

丁宁

北京大学艺术学院教授

新海派与国际化刍议

我今天跟大家分享的题目中有这次会议的关键词"新海派",另外一个关键词则如李超教授所说,新海派还可以叫作"世界的客厅",也就是我想讲的"国际化"这一关键词。

第一,是学术的国际化。对于新海派来说,学术的国际化将在其跨越式的发展与影响力的显著提升方面有着至关重要的意义,因为现在我们如果还仅仅局限于国内的学术衡量体系与标准,是远远不够的。无论是参与或组织国际学术会议,还是在国际刊物上发表论文,都可以有效地检验我们现有教学、科研团队的学术潜力与前沿程度。当然,某种意义上,这样的活动或发表,也是表达与传播我们独特的学术观念与思想的重要实验。要做到这一点,接近和融入国际的学术共同体不失为一种现实的选择。

这里,我想提到一些非常重要的国际研究机构,做美术理论与做美术史研究的中青年教师甚至博士生,应该积极创造条件,申请其中的研究项目。

比如伊塔蒂别墅(Villa Itatti)是哈佛大学设在佛罗伦萨的"意大利文艺复兴研究中心",这里是一个学术交流与研究的重要平台,每年有数十位国际上优秀的人文学者经严格筛选后汇聚于此。其创始人是著名的美术史家与鉴定家伯纳德·贝伦森(Bernard Berenson)。他没有后代,于是在去世之后连同别墅、艺术收藏与图书等,一并捐给了自己的母校哈佛大学,因此,哈佛大学也就有了第96个图书馆,这是非常有特色的研究型美术史图书馆。据我所知,国内的学者除了去参加那儿的美术史工作坊学习以外,受到正式项目邀请的也有好几位,譬如,中央美院的李军教授在那儿做过关于摇钱树图像的研究,清华的刘晨博士从普林斯顿

大学毕业后，也去过那儿从事有关意大利文艺复兴艺术在中国的教学的研究。我自己曾应邀去做过一个为期一个月的短期项目，研究成果的英文文本后来发表在该中心的官网上（中文稿参见《早期的印象——中国人眼中的意大利文艺复兴艺术》，发表于《美术观察》，2014年第11期）。此外，我利用该研究中心收藏的李公麟《山庄图》摹本，回国后又写了论文《观贝伦森庋藏〈山庄图〉札记》（《中华书画家》，2015年第1期）。我在那里的时间虽然不长，但是，个人体会获益匪浅，获得了很多的学术资讯，同时也结交了国际同行。

再如美国的克拉克研究院，它的收藏曾展于上海博物馆。无论是其艺术收藏还是其图书馆等治学条件都颇为理想，国内也有一些学者受邀从事短期项目。希腊船王奥纳西斯所建的基金会，在雅典和纽约各有一个办公点。他们专门资助研究希腊文化与艺术的项目，美术史（尤其是古希腊艺术）是其中的一个重点。美国石油大王盖蒂身后留下巨额资金，成立了盖蒂基金会，在加州马里布建了古典艺术博物馆，在加州大学洛杉矶分校附近又建了一个非常重要的博物馆、文物修复中心，以及美术史研究院等，无论是艺术收藏、图书馆（包括手稿、摄影等），还是汇集一地的美术史学者，都给人留下深刻的印象。

第二，是创作的国际化努力。我觉得，有一个值得特别注意的方向，就是驻留创作的国际计划。创作的国际驻留计划，我想提到一个关键词"罗马大奖"就可以了。历史上有些艺术家如普桑、安格尔等都得过罗马大奖，而罗马大奖就是能让艺术家到罗马当时最重要的艺术中心，去全面感受古典文明的辉煌，同时获取创作的灵感。普桑后来成为法国美术学院绘画当仁不让的楷模，安格尔成为新古典主义的重要人物之一。他们在罗马的驻留与创作，对于他们的成功无疑有着举足轻重的作用。由于时间原因，我在这里不详细说了。我给大家提供一个网址，由此大家可以大致了解国际上比较重要的创作驻留项目：https://resartis.org/listings。有意思的是，有一个项目的管理中心就在上海，叫瑞士文化基金会上海办公室，它还有一个网站。

诸位可以看到，这个驻留项目提供的场所非常重要，比如说巴塞尔。巴塞尔虽然是一个小城市，但是，众所周知，每年一次的当代艺术国际博览会就在巴塞尔举办。周边的日内瓦、苏黎世曾经也是现代主义艺术非常活跃的地方。所以，国际驻留计划很容易让艺术家感受到欧洲艺术本身的发展脉动，跟欧洲的艺术家也会有很好的交流。

如果我们的研究生乃至于中青年教师都能够在这些驻留项目中参与竞争，就有可能在国际平台上有一定的展示度。按照惯例，每次驻留创作计划结束之前，会有一个汇报展览。那么，对于自己创作水平的推动，以及美术学院本身的国际知名度的提升，都是会有积极作用的。

第三，我觉得，国际化方面理应包括学生的国际化和师资的国际化。我用北大燕京学堂的项目加以说明。各位可以看到，其中的学生组成是非常国际化的，既有中国学生，也有国际学生，而且后者占主要份额。教师也不光是中国的老师，还有很多国外过来的老师。

实现学生的国际化特别重要。如果将来上海美院有大量来自国外的学生，我相信一定会带来不一样的教学格局。甚至教学的语言都会有相应的变化，会涉及比汉语更多的语种，学位论文的语言也可能不光是汉语了。实际上在欧洲的不少大学，教学上已经接受非本国的语

言。譬如，荷兰、比利时的一些大学，不会要求非得用本国官方语言授课，而毕业论文写作也可以用比较通用的语言（如英语）。在招收国际学生时，你要让他完全过汉语关，毕业论文用汉语来写，其实有点难，能不能要求比如平时交流说汉语，而学位论文或毕业论文写作，可以用英文来替代。这是可行的，起码有很多的先例可循。最关键的还是论文本身的质量。我曾经在北大的国际项目里指导过两名学生，其中一名是俄罗斯莫斯科大学毕业的本科生。这位学生来北大前已经学过中文，到清华参与了交换项目。她会中文、俄文和英文，由于去英国参加过交换项目，英文说得很流利。这样我和她一起讨论其毕业论文的选题时，没有任何语言上的障碍。她最后选定的题目是研究中国、荷兰、俄罗斯在瓷器方面的贸易交流与趣味。通过多语种的文献与实物，她敏锐地发现，中国瓷器对俄罗斯的影响并非是直接实现的，而是要通过荷兰再影响到俄罗斯。这是一种微妙的三角关系。她的多语种优势很好地用到了所有该涉猎的文献，写出了一篇高质量的毕业论文。我在想，我们如果能从国际上招收到特别优秀的学生，那么，教与学的格局与品质一定会有大的变化。

我最近带的一位留学生来自美国，本科毕业于哈佛大学，而她的父母曾在上海经营过艺术品，其本人特别喜欢政治和艺术的交叉研究。可以说，她从小就对艺术品的交易有兴趣，在哈佛读书的时候对所谓"文化财产"的命题有特殊的理解。由于疫情，我对她的指导都是线上进行的。通过一系列的讨论，她最后选的毕业论文题目是关于中国被劫掠的文物流失到了海外如何再通过法律与外交等途径索回的研究。最近，她在伦敦调研，我介绍她去咨询了一些相关的英国专家。让我特别意外和惊喜的是，伦敦政经学院（LSE）特别邀请她去给法学硕士（LLM）研讨班讲一讲她对文化财产的理解心得。显然，她已经进入了一种不错的研究状态，而且有望写出高质量的毕业论文。好的国际学生是我们提升人才培养水平的重要条件。

接下来，我可以结合北大的情况谈一谈师资的国际化。这里所说的师资国际化并非我们通常所做的那样，请一位重要的外籍教师，来开几个讲座，或者主持一个工作坊等。今天国外高端师资的引进，按照我们国家的政策是可以长聘的，跟中国的老师一样长期执教。这样做，在一定程度上会提升我们学院的国际化程度，增加国际化的生源，同时也会改变原有的教育格局。

这里我举几个例子，说说大家可能想不到的情形。在北大哲学系的马列教研室里，按理说该教研室一般都是中国的老师，但是，网上搜索该教研室，第一位出现的却是 Tom Rockmore 教授，他非常擅长德国哲学，尤其对马克思主义的哲学有研究。这位教授不是一个很偏的学者。你看他的履历，他在多所著名大学有任教的经历，他完全可以在国外这些学校继续教下去，但是，他到了北京大学。另外一个例子，大家可能也会觉得有一点意外，在中国哲学教研室里也有两位外国教授。譬如 2019 年来校任教的美国教授安乐哲，他是研究孔子的，原来在夏威夷大学的哲学系当教授。我们知道夏威夷大学不是很有名，但是，该大学的中国研究为列全美第一，关于中国研究的最好的英文工具书，也几乎无一例外都是由夏威夷大学出版社出版的。而他曾经是一个非常重要的刊物《东西方哲学》的主编，也担任

过夏威夷大学关于亚洲研究方面的负责人。他到北大来教中国的哲学，给了我们一个新的角度，同时也让学生深切地了解了如何在传达中国文化的一些核心词的时候用英语准确地表达出来。这样的教学对中国哲学史的学习与传播，无疑有非常重要的促进作用。

在北大，不仅哲学系有外籍教师，历史系、艺术学院等都有长聘的外籍教师。我相信，美术学院如果引进外籍教师，应该有更多的可能性和必要性。当然，不是为了引进而引进，而是要着眼于教学、科研与创作的显著提升。比如说在国际范围里选择学科的带头人，在新媒体艺术方面请到有国际影响的艺术家来任教，就会很快提升我们在这个新的领域里的发展速度与水平。或者在特别传统的绘画方面，如具象的、主题创作方面请到有国际影响的杰出油画艺术家来执教，在版画方面请到水平一流的美柔汀（mezzotint）技法的教师来指导，都会有特别的意义。

关于师资国际化或外籍教师的引进效应，应该考虑的方面有不少。

第一，我们的评价不再是一条线、一个尺度，而有可能是更加高的标准，是国际化的相互竞争与评价。

第二，就是进人的标准，这是比国内进人更复杂的事情，一方面是我们的衡量标准，另一方面是国外同行的客观评价，这样综合考虑才能够真正选择到高水准的外籍教师。

第三，我觉得非常重要的一点，在实现师资国际化的过程中有可能打破一个比较尴尬的现状，即因人设岗，有什么人就开什么课，有什么人就做什么样的事情。按需进岗、按需设岗，就可以改变师资的现状。

另外，课程的格局乃至整个的教学方式都会有所改变。比较有实力的外籍教师加盟，在论文的国际发表、作品的国际展览与发表等方面，都相应会有大的起色。当然，也会有新的国际生源。这些外籍教师因为他们的影响力，也会把一些国外的优秀生源引进中国。

最后，提一下管理问题。实际上，国外名校里的外籍教师管理起来也是有些难度的。这里我想引用哈佛大学的一个例子。哈佛大学是一个非常国际化的学校，其美术系（现改名为美术与建筑史系）曾经有过一位从事法国艺术史研究的英国学者叫 T.J. 克拉克。做美术史的人应该一看就知道，他是新马克思主义的艺术史学者，出过不少有影响的论著。他入职哈佛以后跟另外一位教授杠上了，这就是弗利德伯格教授（Sydney Joseph Freedberg）。弗利德伯格也是一个非常著名的学者，为保护意大利的艺术做出过很突出的贡献。据说，T.J. 克拉克有一个对学生非常过分的要求，就是你选了我的课，就绝对不许选弗利德伯格教授的课。这件事后来闹得不可开交，最后是 T.J. 克拉克离开哈佛。我用这个极端的例子是想说明，当我们请到很多大咖的时候，要有心理准备，要有效管理这些大咖。

郑工

中国艺术研究院研究员、
广州美术学院美术学研究中心主任

可见与不可见——
论当代学术转型中的美术史研究

一、引言：学科范式的两次转型

20世纪至今的中国美术史学，经历了两次学科范式的转换，一曰现代转型，二曰当代转型。"现代转型"指的是从传统转向现代，即从中国传统的"书画"史学转向"美术"史学。所谓转型，都有一个基点，即从什么转向什么。无论是现代转型还是当代转型，都存在着相应的时间维度和空间维度。"现代"或"当代"，其时间段不一样，其背后的文化支撑与知识系统也不一样。在空间关系上，两者却都反映出中国学术界与西方学术界的联系。

美术史是西方近现代以来出现的学科概念，其研究对象和研究方法与中国的学术传统不同。中国传统的书画史研究，注重作品的品格及画家师承，讲究文献著录与事实考订；现代美术史学研究，则注重作品的形式及审美差异，讲究思想来源与观念分析，这是"现代转型"问题的核心。"当代转型"针对现代而言，即从研究作品的"形式"转向作品的"主题"与"意义"，换言之，从讨论作品的风格手法与品质转向作品的图像研究。

作品的形式及风格手法都是可见的，而图像学关注的作品主题与意义都不可见，只存在于研究者（认知者）的"阐释"。可阐释者的依据是什么？是谁都可辨识的图像。只要具有一般的生活常识和经验，都会看懂日常性的图像，即"这是什么"。如果这些事物在你的认知之外，那么只需要别人告诉你，补充你的知识即可。这些都属于客观性知识，是可见的，而阐释的主观性就很强，甚至存在过度阐释的现象，那些都是不可见的。图像阐释的最大好

处，是吸引了许多其他人文学科（甚至自然科学）的学者进入美术史学研究领域，同时，他们也引入自己学科的研究方法，不断地将造型性的"美术"演化为社会"图像"，并纳入"观看"的文化分析框架，视觉文化的概念浮现了。

面对当代学术转型中的这种现状，暂且不论"美术史研究是否与'美术'有关"这一问题，仅以图像学研究为基本方法进行美术史写作是否有问题，而问题又在何处？有两种现象比较突出，一是拈取图像中的某个细节，根据图像的相似性原则，配合一些相关文献，讲述历史故事；二是依据某个历史主题，收集相关的图像进行阐释，以图说话，建立图像之间的逻辑关联，即根据主题的一致性，自行设定甲图与乙图的上下文关系，试图再现文化语境。无论何者，都存在着不同程度的主观臆测，即其看到的是否就一定如此？比如，为什么会存在一种故事几种讲法？如果换一主题，那些图像是否可以挪为他用？

主观性是历史研究中的一大陷阱。本文从视觉观看的角度，就如何避免或克服主观性问题，从3个不同方面重新设置问题，或者说发现问题，以便进一步思考美术史的写作。

二、看得见不一定就明白

看得见，一般指视觉感官所接受的印象，反映到绘画上或通过其他再现性的媒介，就成为"图像"。在造型艺术领域，常用的概念是"形象"，而有的形象还可以简化为"形式"。图像、形象、形式，三者的概念不同，意指也不一样，可无论如何，其中所承载的"意义"都需要解读。同一图像或图形，同一形象或形式，基于不同学科的人其解读的意义也存有差异，因为看点不同，思考的点也就不一样。多角度的解读有利于打开对象的"意义世界"，这是学科互补的正面作用。所谓的"明白"，就需要转换学科视角，通过相关的知识途径，才能获取意义。那么，回到自己的学科领域，其学科的视角是否就可以替换本学科的观察与解读方式？其学科发现的问题，是否就是本学科要面对并解决的问题？其实，图像就是图像，看图说话的"图"，只是"图"而已。明白或不明白，在于意义的呈现。图像学研究也在于"发现"与"深究"图像背后的东西，其牵涉面十分广泛。

回到美术史学的研究领域，我们却需要对"图像"抱有应有的警惕。第一，艺术创作活动中所构成的各种形象与形式，一旦为"图像"这一概念所统摄，被消解的就是艺术家主体的性情与性灵，被追问的只是作为"图像"而存在的社会文化内涵，包括其创作动机与图像来源，由此被引入寻找图像生成及传播的路径，以构成一个历史性的意义场域。第二，作为"图像"而存在的美术作品，所有的形象与形式都演化为某种文化符号，从而成为艺术家思维的工具，即"用什么图像或图形去说明什么"。图像或图形与主题之间的联系，主要依赖题材，"表现什么"的重要性被强调了，而"怎么表现"的问题被忽略了。

同时，美术史学研究也应该面对"图像"去寻找意义，这是图像阅读与阐释中的难点。第一，图像存在着多义性。当一个图像被抽离出来，便难以确定其表现意图，也难以确定其意义。如一棵树、一匹马或一个人，若缺乏其他图像互证，即难以解释其存在的理由。这里存在着

双重追问：一是动机追问——为什么要这么画？但这一层追问难以解释其意义所在。二是身份追问——这是一棵怎样的树或一匹怎样的马或一个怎样的人？这时问题就被打开了，进入社会的历史文化领域。第二，在艺术家创作中还不可回避地存在着图像挪用与借鉴问题。如汉画像石中的图像，其人物服饰与礼仪规范都具有传承性，其中有现实的因素，也有历史的因素。我们可以将这些图像作为历史文献阅读，作为叙事材料或历史的佐证，但在美术史中，我们又何以能够证明其独创性？再者，图像的语境化研究将我们带到哪里？语境化研究可解决图像文本中符号的能指与所指关系。如果我们无法还原（不是假设）这一语境，意义必然出现偏差，阐释就会失误。这就是上文所谈到的主题先行设定的研究。尽管这一历史主题是从事实出发，而图像作为历史文献的一部分，可以在相关的主题下汇集，但毕竟这是重新编纂，并且所选择的图像往往又从历史的"图片"中截取，原有的语境必然被隔离或丢弃。重新组建的新语境必然在历史的真实性问题上存在风险。

美术作品的图像生成也存在着阐释问题。如不同作者对同一主题的阐释必然不同，主题不能规范图像，同一主题在不同历史阶段的艺术品中，其获得的意义也不尽相同。如"耕织图"，从南宋一直延续至清代，都有同一主题的不同作品出现，既有绘本也有刻本，既有摹写或翻刻也有创作，有的署名，有的佚名，情况复杂，但人们关注的是这一主题的延续与传播，关注的是主题性的图像生产，而不在于作者的才情与艺术感染力。现存于美国国会图书馆的《耕织图》耕图第一"浸种"，为日本延宝四年（1676）狩野永纳刊本。此本依据明天顺六年（1462）江西按察佥事宋宗鲁本翻刻，而宋宗鲁所据之底本是来源于南宋楼洪或汪纲的翻刻本。又如清代宫廷画家焦秉贞绘的同一主题作品"浸种"，还有清代乾隆年的朱蓝套印本《耕织图》[1]，为木刻版画，其中同一主题的耕图第一"浸种"，也可参照比较，以作分析。以上三图的主题与基本情节都不变，但构图与人物形象都变了，动作也有差异，艺术表现手法上的差异更大。这种变化说明什么？美术史学家们应该研究什么？比如风格来源、手法形成的原因，这类问题似乎比较简单，可说的内容不多，一旦转入图像的生成与传播方面，社会性的因素加入，话题一下子就打开了。显然，"说"比"看"重要，可述性的资源在史学研究中的比重会越来越大。

还有一个事例，涉及复制性图像的文化意义阐释问题。如在近代的欧洲绘画史上，铜刻版画、蚀版画或石版画大量地复制历史上的油画名作，并有专业的刻版工，对其"图像的复制"问题，我们又如何进行深究？ 16世纪意大利画家提香为他的女儿绘制了一幅油画的肖像画，至19世纪40年代，柏林绘画馆委托版画家威尔德复制此画，并请彩绘师上彩。原作中褐色的衣服色彩，换成紫色与青绿色的衣裙；发饰与托盘，亦以黄色点缀。这些色彩的转换配置，能构成美术史研究的课题么？或者，由颜色到颜料再到加工工艺流程或市场交易行

[1] 有关乾隆版《耕织图》的年代考证，参见王璐.清代御制耕织图的版本和刊刻探究[J].西北农林科技大学学报（社会科学版），2013（2）.

情,可讲述与美术制作有关的故事么?再者,委托方的制作意图是什么?复制后的图像用途又是什么?媒介的变化对图像的观看起了什么作用?诸如此类,都可以构成一篇美术史论文的写作动因。

图像一旦产生是否就有相对的自足性?即可脱离原先的话语环境,可以被切割或分解,再被拼贴到其他主题的阐述语境,进而获得新的意义阐释。如在佛教经卷扉画上常见的"释迦牟尼说法图",可以出现在此一经卷,也可以出现在彼一经卷。有关经卷刊印,经文文本的刊刻与佛像刻制可分别进行,只是在装订时合并,特别是扉画,大多是在作坊独立刊刻并出售。李际宁对"杭州众安桥杨家经坊"装帧《碛砂藏》的工序就有一种推测:"先将印刷之后的经书零叶装接并折叠成经折式,再由经坊选择画工和刻工,摹绘并雕刻扉画及韦驮像装配于经首经尾,最后于经册前后加装硬纸板为书夹。"[1] 还是《碛砂藏》的扉画,同一"说法图",又见《佛说信佛功德经》和《大方广佛华严经》,主佛的图像几近一致,只是在细节上有些变化,值得注意的是主佛所处的语境变了,那些比丘及朝拜者身份也有所变化,这与画工、刻工在摹刻时的个人意向有关,与经卷无关。宿白在论《碛砂藏》扉画时也有一推测,以为其"主要部分来自萨迦,但经杭州汉族画工、刊工重摹雕木时,或有增改,故序号3、4、6、7、8扉画中杂有汉装人物"[2]。

图像的语境化研究会将我们带到哪里?语境化研究可解决图像文本中符号的能指与所指关系。如果我们不了解图像生产的过程,不了解图像的"原境",又如何阐释?可见,图像的意义世界并不是单一的知识论证可以解决的。

误解是意义解读经常遇到的,多半由于知识的错位,而其根源在于没有准确把握图像意义的走向。这一方面在于创作者对图像信息设定不到位,另一方面在于观看者的预期或知识结构不对称。美术史家要解决的问题是在两者之间建立联系,既要解开图像的密码,又要引导观者,提供相应的知识,而知识既构成一种限定,又能突破原有的限定。如果你看到的超出你的知识范围,形成认知上的空白,就无法接受任何信息,或接受的是假信息。"视而不见"与"发现",看似两种不同的状态,实则道理一样,即你看见的是你知道的,而看不见的只是处于你的知识盲区。对于知识而言,美术史的研究需要扩大视野,突破学科限制,历史学、考古学、文化人类学、社会心理学乃至于一些自然科学,都能深化你的认知,看到之前看不见的东西。意义阐释需要多学科的知识,必须消除学科间的等级关系。

三、如何建立意义链接

建立意义链接就是提供一个信息的处理系统。对研究者而言,即根据研究课题整合相关

1 李际宁. 国家图书馆新收《大宝积经》卷五十四版本研究 [J]. 文献,2002(2).
2 宿白. 元代杭州的藏传密教及其有关遗址 [J]. 文物,1990(10).

材料，关键在于"整合什么"及"怎么整合"。前者是如何选择材料，后者是如何在材料之间建立上下文关系，让其具有逻辑性，并形成相关结论。

研究材料就是研究对象，而研究对象在一定程度上决定了学科性质。在现代的学科范式往"当代"转换时，我们应注意到3个概念的两次平行滑动：第一次，从"造型艺术"滑向"视觉艺术"；第二次，从"视觉艺术"滑向"视觉文化"。此间，"造型"与"艺术"先后消失，并先后替换为"视觉"和"文化"。这种对象性的转移开始将日常的可视现象都纳入文本形式中，以图形、图像及影像等一系列概念，取代形式、形态及形象等与造型相关的术语。其扩展了研究对象的边界，所谓多维视角与多重的叙事结构，便由此而来。

其实，研究对象本身是一个有机整体，而且还有着自身存在的话语空间。不论研究历史的或现实的，都应该寻找这一原生语境。"原境"，是建立那些看似零散的现象之间意义链接的有效方式。在历史学研究中，则指称为对历史现象的"还原"与"重构"，让所有材料进入相应的制度语境，进而建立材料之间的意义关联，并获得解释。"原境"分析比较适合个案研究，在方法上受文化人类学的影响，其利用的资料多是与人们生活密切相关的造型物件，如民间雕刻、民间绘画及相关的建筑。这些物件都是民间的职业匠师所为，其技艺水平高低不等，不属于精英美术范畴，也难以进入主流美术史的视野。即便进入，也都在远古或上古时代，中古部分情况就发生了变化。考古学对艺术史提供的材料，大多都在中古之前。对于职业匠师而言，图像是第一位的，故有"粉本""模板"等规定性的样式，可以大量复制与生产，对独创性的要求并不高，基本不谈论"品质"问题。而引发这些造型样式发生变化的，往往是社会制度与人的生活方式，并带有普遍性，形成时代的或区域性的文化特征。

这里提供一个研究案例，即我于1996年到闽东地区的畲族聚居地进行的一次田野考察，在实地调查中发现问题，让现场各种相关的材料汇集，使之产生意义的联系，从而还原历史的语境，给予现象一个合理的解释。那次考察的缘起，就是因为对畲族祖图现存状态一种说法的质疑，即当时有人撰写"畲族美术史"，言"畲族各村寨都保存着祖图"[1]。而我的问题是：祖图属于盘瓠崇拜的一种形式，是否会随着时间与地域性的变化而变化？其内在的关系又如何？

长期以来，畲族人都处于小聚居大分散的状态，在历史的发展和实际的生活接触中，不同族群的人们在文化方面的交流是经常进行的，而与人们衣食住行紧密结合的生产技术的相互交流并不完全受族群的限制。恰恰又是文化技术水平低下的族群，常常接受其他族群较高的文化技术水平，用以改变自己的生活状况并提高生产技术水平。即技术是共享的，文化是互渗的，而作品又是流动的。但任何一个族群对其他文化的接受总存在着限制，也正因为限制造成文化的差异。当我们在某个族群具体的生活区域内调查具体的文化现象，了解他们的

[1] 毛建波. 畲族美术史[M]. 王伯敏. 中国少数民族美术史：第四编. 福州：福建美术出版社，1995:196–211.

种种文化限制，才能了解差异，才能把握该文化的特征。因此，作者的族属和作品的所在地是调查少数民族美术很重要的前提，也是很重要的根据，但决不是完全可靠的根据，都要通过实际的田野考察加以认定。

于是，我在闽东畲族地区选择了3个考察点，即罗源县霍口乡福湖村、福安市康厝乡凤洋村和霞浦县盐田乡瓦窑头村，从其家居建筑形制考察入手，发现其形制规范与空间功能呈现出一种灵变与恒定的辩证关系，这就直接涉及畲族的盘瓠崇拜及其祭祀方式。比如，邻近福州而地处山区腹地的罗源县霍口乡福湖村，交通极其不便，村民以兰姓居多，并保留着祖屋，俗称"大厝""新厝"和"下新厝"，那是以母房为中心的大型集合式多单元结构，呈围合型，中央大厅为族群的议事厅。该村存有祖图，横幅手卷，祭祀时取出挂在大厅。但是到了福安市康厝乡凤洋村，问村民是否存有祖图，他们一脸茫然。那里的村民居所都是分散的，单门独院，公共议事空间在祠堂，与汉族村落无异。祠堂里有神龛、大殿及戏台，神龛上供着龙头牌，他们只供祖牌不祭祖图，也没有祖图。第三个考察点在沿海地区的霞浦县盐田乡瓦窑头村，同样是分散居住，询问其祭祖方式时，只说是祭族谱，因为族谱的扉页有"盘瓠的龙图"，那里没有龙头牌，更不知祖图为何物。那么，在祖图、龙头牌及族谱扉画"盘瓠龙图"之间，如何建构意义的链接？又如何解释其文化成因？其实，无论采取何种方式，盘瓠崇拜都是其精神所在。祖图、龙头牌与族谱扉画，都只是形式，而且这种形式的流变，与他们和汉族人长期杂居在一起有着密切关联，其密切的程度也就在他们的家居建筑形制、空间功能的划分以及祖先崇拜的形式上得以体现。盘瓠的形象从祖图走出，走入祠堂，蜕变为祖牌，继而又走入族谱。当盘瓠崇拜的形式从祖图转向族谱时，只能说明不同文化之间在交流过程中的融合状态。与此同时，在畲族家居建筑中与盘瓠崇拜仪式相伴随的神圣空间也在不断变化，走出家居又回到家居。在沿海地区小单元家屋的自由布局中，盘瓠崇拜的神圣空间具有更为浓厚的世俗气息。[1]

祖图、龙头牌与族谱扉画，单纯就形式而言，难以判定其为畲族的文化之物。这里关系到族属关系。黄永玉是土家族人，他的画属于土家族美术吗？一个畲族裁缝将一只凤凰绣到一件衣服上，那么这"凤凰"属于畲族美术的图像内容吗？中国的少数民族有很多与汉人长期杂处，许多造型物品中的文化因素很混杂，难以分辨。作品族属问题的认定是一种文化认定，或者说是对某种文化传统的认定。它需要整体地把握，需要在实地中考察文化的整个生态环境，了解文化的整个历史变迁，明白文化的整体运作机制，而这些需要一套有效的工作方法。但最重要的是把握这一族群文化精神的支撑点。一个族群的文化限制往往就来源于它的信仰及观念，它是"群"的精神聚集点。

[1] 郑工. 闽东畲族家居建筑形制的二级递变[J]. 广西民族学院学报（哲学社会科学版），1998（2）.

四、"痕迹"是什么

"雁过留声，水过留痕"。凡事经历过后，总会留下蛛丝马迹。侦察学上有"踪迹学"一说，美术史研究是否也会出现"痕迹学"？对于历史事件，寻找相关的人物踪迹，也属于研究的常态，尤其是讨论人物交游，总会查找文献资料，包括那些笔记、信件、题跋或散见于诗词歌赋、方志族谱的零星记载，有的还关注日常账单等。回到美术创作活动的过程，那么，痕迹就会有很多，比如从构思到草图，乃至于成稿，随手记录或描绘的图像资料，应该比比皆是。齐白石还说"废画三千"，"废画"值得研究么？研究什么？其实就是追寻痕迹。美术创作，从草图到成品，就是不断留下痕迹并且不断消除痕迹，所谓"废画"，就是被作者自行消除的痕迹。那么，成品中的线条、笔触以及各种造型要素，都是被作者保留着的"痕迹"。美术作品的视觉观感，触目皆是痕迹。

巫鸿的一篇论文《重返作品：〈平安春信图〉的创作及其他》[1]，其研究的动机就出自画幅中的一处痕迹。这篇论文研究的对象是一幅宫廷绘画作品，画面下方有两处用墨线勾画出的几何图形，似草图，寥寥几笔，与画面极不谐调。显然，这是作者在画面有意留下的痕迹，而且还是在作品完成后添加上的，其用意何在？由此引发巫鸿的研究兴趣，进行了一番考证，说明这是一幅通景画，由于摆放位置的原因，前有一条案，案上例行有摆件，那两个图形是为了校对摆件而画的，与画面其他造型因素无关，与画幅所处的"语境"有关。巫鸿研究的目的是"重返作品本身，注目于画作的形式、比例、色彩等方面，并发掘与创作过程有关的档案材料"。形式、比例、色彩都是画面的造型元素，但巫鸿的研究还是采取返回"原境"的方式，去讨论画面痕迹产生的合理性，阐释作品创作的动机与相关痕迹的由来，属于图像学研究范畴。当然，在作品语境的还原中他也涉及视觉观看问题。

痕迹是产生悬念的根源。它会引发人的研究兴趣，同时进入创作的过程性研究，还原"现场"。作品上任何一处痕迹，都有其存在的合理性，而真正回到作品，讨论形式问题及其意义，"痕迹"这一概念又能给我们怎样的启发？没有任何一件造型艺术作品不是通过"留痕"的方式产生的——没有痕迹，既看不到形式，也看不到形象，更不会有造型艺术。对于美术史研究，我们的问题是从哪一方向去追寻"痕迹"，并从"痕迹"发现什么。一般情况下会出现两个方向：第一，往形象生成的轨迹走，发现其题材与主题，进入历史的叙事流程；第二，往形式生成的轨迹走，发现其他相关材料，进入特定的历史事件。

传统的美术史研究，注重形象而忽略痕迹，以为那是在草创阶段，不完备，不构成整体性的东西，即便在讨论风格与流派问题时，也是在整体结构上做文章。因为进入美术史讨论范畴的作品，应该是已完成的成品，不是半成品，更不是草创时期遗留下的种种东西。而美术史家需要保持一种历史宏观视野，去讨论一件美术作品能够成为历史的经典，其对过去和

[1] 巫鸿. 重返作品：《平安春信图》的创作及其他[J]. 故宫博物院，2020（10）.

未来会产生怎样的影响。虽然他们也讨论二三流艺术家及其作品,甚至也关注那些佚名的职业艺术家作品,但因为年代久远,既有的艺术评价标准已然失效,只能将其作为文物看待,从中发现造型艺术的规律。如果以往的美术作品的内在结构与表现方法,与既有的造型观念与评价标准高度一致,他们依然将其视为经典,如古希腊罗马的雕塑、文艺复兴时期的绘画和雕塑,还有中国唐宋时期的绘画,如此等等。以和谐为基本理念的完整结构,以及科层化的艺术世界,是传统美术史学观的两大支柱。而现代的或当代的美术史学,开始反其道而行之。他们开始关注"过程性"的研究,巫鸿的《重返作品:郎世宁〈平安春信图〉的创作及其他》一文就体现了这一学术倾向。他抓住问题,利用了各种有关形式,在片段性的问题咨询中避开了有关形式审美的判断,而回到观看的语境上。观看包含着审美,但他没有就这一问题展开,而是以客观的态度陈述这一事实。比如"通景"与"通景画",其视觉观看的角度是被一个特定的空间所限定的,至于这一空间的审美属性,不在他的文章讨论范围之内。

痕迹是形式分析的问题依据。如何做形式分析?针对单一作品或一个系列作品,或针对一个艺术家或一个艺术流派,乃至时代(类型)样式与审美风尚?

在风格化的美术史研究中,形式分析的学术视野是不断扩展并外化的,以形成宏观的历史叙事框架。如沃尔夫林提出美术史的五对基本范畴,特别以"线描"与"图绘"这一对概念,阐释欧洲文艺复兴时期绘画如何向17世纪的巴洛克艺术转换,其中涉及作品,也涉及艺术家[1]。而以痕迹为出发点的形式分析,其追寻的是一件作品或一个艺术家在创作中的问题,其学术视野是内向性的,依据问题打开,并不断深化。故其强调微观叙事,问题成为形式分析的焦点。但痕迹不只停留在画面上,也分布在其他材料里。人在生活中会处处留"痕",形式多样。仅就形式本身而言,并不存在一定的逻辑关联,但在问题上就能产生意义链接。痕迹的产生是与事件联系的,关键是讨论事件中的问题。

痕迹可产生意外的发现,即在习惯性的看法之外发现新的问题。习惯是制约我们视野的一大障碍,而痕迹可以帮助我们破解。因为痕迹可对曾经发生的事物作逆向性指证。考古学家在考古挖掘现场,都很注意遗留物,也很注意有关的历史痕迹。因为痕迹的信息很复杂,且指向不明,如能破解,往往能帮助研究者追溯事物的成因,或提供与主体相关的各种信息。

对于艺术作品的研究,在画面上所遗留的痕迹,有两方面的信息值得关注。一是涉及作者的习惯性手法,与风格形成有关;二是涉及作者的创作思路,与动机生成有关。二者将我们引向微观世界,讨论画面背后的故事,分析其创作心理,甚至是生理问题。与痕迹相关的一些材料,如手稿,不论是画稿、日常性的速写或文字记录,还包括作者其他一些可供旁证的资料,都会应痕迹的出现而聚集。比如法医人类学家根据人的骨头上所留下的各种印迹,并结合人物生前的衣物、挂饰等物件,试图讲述人物的生平与故事。在美术史学界,学者也依靠现代影像扫描等技术,分析画作。当然,还可以利用与其相关的其他画

[1] 参见沃尔夫林.艺术风格学:美术史的基本概念[M].潘耀昌,译.沈阳:辽宁人民出版社,1987.

作图像，从多学科角度进行研究。如晚年达·芬奇自画像中的线条痕迹引起学者的兴趣，也引发了一场讨论。因为那些笔线是画家用左手画的，与先前的画作不同，故形成两种不同的意见：一是认为达·芬奇是左撇子，属于生理习惯；二是认为达·芬奇在晚年摔了一跤，因中风引起右手偏瘫。2019 年 5 月 3 日，英国《皇家医学会杂志》（*Journal of the Royal Society of Medicine*）有一篇文章纠正了这一说法，认为晚年的达·芬奇右手伤疾，可能是因为昏厥摔倒，导致尺神经（Ulnar Nerve）麻痹，形成"爪形手"，无法握笔作画[1]。该文作者是意大利罗马 Villa Salaria 诊所的整形修复与美容外科专家 Davide Lazzeri，文章例举 16 世纪意大利画家乔瓦尼·安布罗焦·菲吉诺作的一幅达·芬奇画像，其中可见当时达·芬奇右手的症状。这是依据图像所进行的分析，最初的诱因却是素描作品中的线条行迹，进而讨论有关作者的身体状况及其作画习惯。尽管不可避免地存在一些推测，但有了多学科知识的介入，历史的真实才会逐渐得以呈现。

草图与成品的关系，其关键之处在于画到什么程度才算完成。对绘画过程的研究，涉及对痕迹的审美判断。有的看重绘画的"未完成性"，有的强调绘画的"完整性"，前者必然注意保留过程中偶发的生动性，后者必然关注作品的完成度，强调结构的完整性及视觉观看的完美程度。2020 年 12 月 2 日上午在深圳大学召开"当代中国工笔画发展学术研讨会"，喻慧向参会者用视频展示了她的创作现场。那是一件大幅的设色工笔画，为此她画了不少草图，几乎都是水墨写意。有人看了，说这些作品都很完整了，不必再画了，而她却认为不够，还是些草图，还得继续画。她认为那些水墨草稿对于写意画可能是完整的，可以停笔，作为成品展示，但对于工笔画才刚刚开始[2]。这里涉及两者之间评判标准的差异。在痕迹问题上，这提供了另一个讨论的角度。

五、结语：我们如何"重返作品"

如何"重返作品"，并不要求整合来自不同学科的各种差异，而是针对作品，以各种方式不断打开其内部的世界，接近事实真相，而不是牵强附会，任意阐释。求真才是学术研究的目的。在专业知识日益精细分化的当代学术界，不可能要求美术史学者样样精通。学术背景不一样，必然导致其观察角度与研究方法的差异。所以，当代美术史研究强调跨学科研究，这是一种学术格局，将视野放开，让其他学科的人进入，不设边界。换言之，在研究对象上，不同学科的研究者可以共享，但在研究视角与研究方法上应强调其差异性，强调学术研究的个性。这与学科研究的本体并不矛盾，因为其他学科的进入，并不意味着干扰或威胁此学科

[1] 参见何东明. 新发现揭示达·芬奇的右手密码：不是中风，而是摔倒导致"爪形手"[EB/OL].（2019-05-08）.https://zhuanlan.zhihu.com/p/65059324.
[2] 此为我根据喻慧发言所做的现场记录。其发言可见当时腾讯会议的视频（深圳大学"当代中国工笔画发展学术研讨会"，2020 年 12 月 2 日）。

的存在，不可能取而代之。学科的衰微，还是学科内部自身的问题，尤其是与现实存在的学术关系。所以，学科范式不可能一成不变，只有变化，与时代同步，才能获得新的发展空间。近现代以来出现的美术史学科的人文化现象，与考古学的兴起有关，与现代学科的日益分化与专业化也有关。目前，讨论学科范式的本体问题，必然要注意学科群，而且，这一学科群的范围并无一定限制，其随着研究的课题而集结，也随着课题的结束而消散。正是在这一聚一散的过程中，学科自身的学术立场和知识范型又开始受到重视，但这是当代学术转型期对学科本体性的再思考。"重返作品"，学术视野与之前的不一样了，研究者的知识背景多元化了，研究的方法与途径也多样化了，那么，对于同一研究对象，"作品"对我们意味着什么？如何重返作品以及重返作品之后要解决什么问题，其目的何在？

在全球化语境中，流行3个概念：多元、多边、多样，三者的意涵不同（多元指向价值观，多边指向学科立场，多样指向表达方式）。而在多向性的学术交流中，又流行3个概念：跨媒介、跨学科、跨文化，三者的跨度更不一样，差异更大。但是，作为研究对象的"作品"，却具有同一性。

面对作品，研究者看到什么？是形式构成要素及造型的技法语言背后的个人手法与审美风格？所谓风格史的写作，探讨艺术自身发展的规律性，都是基于历史的宏观视角，在整体的叙事框架中建构一个学术模型。这类型的美术史写作都存在着有关对象的前提设定，特别是"媒介"，即你探讨的是绘画还是雕塑，是油画、水墨画还是版画，是泥塑还是石雕？在造型艺术的媒介领域，我们还可以进一步细化，而回到历史上，就形式关系而论，无法回避造型手法和风格问题，也就是艺术的语言系统化。我们总想将局部问题置于某一个既定的历史叙述框架，比如将某一艺术家或艺术品置于一个特定的语言系统，以寻求其历史定位，给予评述，同时发现问题，包括对于历史的重新发现，往往也局限于纠正既有系统中的某种认识，以为其有偏差或存在着历史的遮蔽或遗漏，并没有破坏或解构这一话语系统。如果我们将美术史研究对象的媒介问题暂时搁置，关注其文化问题时，我们是否就从审美领域转入知识领域？因为在文化的研究中，我们会遇到许多未知问题。知道了也就看到了，可能"会心一笑"；知道了也就理解了，可能"陷入沉思"。毕竟我们都生活在自己的文化圈中，不一定都能看清其他文化圈内的现象。过去，我们常说视觉化的造型艺术语言是世界性的，其实不然，语言的文化障碍依然存在。当代学术界所提倡的全球美术史写作，跨文化研究面对的问题还很多，在目前阶段，个别的问题化研究比系统性的整体框架研究更为重要。这对于以风格研究为特征的美术史写作，不仅在方法论上是一种挑战，在研究对象及所依据的历史材料上也将面临着各种突破。

于洋
中央美术学院教授

作为高等教育学科的美术学及其困境与机遇

首先，要祝贺上海美术学院"无问西东"主题展览，研讨会也是围绕着展览的取向，作为当下的时代问题提出来的。今天我想和各位汇报交流的是一个比较宏观的题目，因为这次研讨主题是关于新文科背景下美术教育的未来，我想到了我自己非常关心的一个问题，来自3年前应《美术观察》之约写的一篇文章，探讨作为高等教育学科的美术学及其在当下的困境和机遇。

刚好在研讨会这几天，新的学科目录出来了，美术学又有了新的语境，"美术与书法"，从更大的一级学科上来讲，艺术学替代原有的艺术学理论，或者有新的复杂的全新语境。越是这样，在新的语境中去谈去看广义和狭义上的美术学学科，就越显现出丰富复杂的意味。

美术学学科，如果我们稍作追溯的话，在座和线上很多老师都经历了这段学科建设期，而我个人的求学过程正好伴随着"美术学"的概念、专业名称的更换调整，显现了其从兴起变迁到不断变化的过程。基本上，按照20世纪80年代末90年代初提出概念的话，美术学整体上走过了30年的时间，其中经历了高等教育学科的整合发展、中外文化艺术的交流、中西方艺术史研究的互动，美术学概念也在不断增加新的内涵。

美术学作为学科分支在中国高等美术教育体系中的出现，标志着这一学科专业的正式确立，随之出现的从专业美术学院到综合大学美术院系中的"美术学"系科，及相关研究专著、丛书、文集与教材中以"美术学"为题名的文本著作，也在90年代到新世纪初的几年中成为美术领域的热点。比如说《重建美术学》文集、陈池瑜老师撰著的《中国现代美术学史》

等，这些文献无疑已经成为美术学的经典文本。

至少从 90 年代初期开始，国内高校和艺术机构原有的美术史、美术理论专业陆续改为美术学学科，随之出现了从专业美术学院到综合大学的美术学系科。作为学科的建构、完善，不断增益，在中间也有不断的讨论过程，一直到今天 30 年过去了，也到了对于美术学学科加以总结、加以判断的时候。应该说，美术学学科在 30 年前的成立，也是在中国本土文化艺术领域自身建构的宏观格局中应运而生的。这一过程中，从"美术学"到"美术史论"再到"艺术人文"，在专业的美术学院里，最早有很多的美术院校还是叫"学术学"专业，一开始不知道是做什么的，总体上美术跟人文科学、文史哲相结合。再到后来讲得清楚一点叫"美术历史与理论"，再到后来学科又进一步延展，改名为人文学院、艺术人文学院。

从美术学的发展变化可以看到它不断被增益的新内涵。它几乎涵盖了视觉造型艺术创作与美术史论研究的广泛领域，但在学科建构的境况下，困惑与矛盾也似乎随之出现：其一，原本作为纯理论学科的狭义"美术学"，变为包含创作实践与理论研究的广义的综合性学科，几乎涵括了原有的美术创作与研究的全部内容；其二，包含理论研究学科内容的"美术学"又与更为宏观的"艺术学理论"学科存在着巨大的交集，而"美术学"理论研究实际上又在学科本体层面构成了"艺术学理论"之美术板块的主体。在"升级"与"分格"之间，新的学科语境下的"美术学"无疑面临着新一轮的机遇与挑战。

回过头去看"美术学"的学科名称，与艺术实践类博士学位一样，这一概念的创立本身也具有一定的"中国特色"。与它 20 多年前在国内始创提出时一样，直到今天，当我们遍览欧美各地大学的学科设置，仍找不到与之相对应的"美术学"的概念，也没有与"美术学"相对应的英文专有词汇。最初的"美术学"常以"Research of Fine Arts"也就是"美术研究"替代。或者说，在欧美学界似乎还没有一个可以包含史、论、评全科范畴的类似于"美术学"的专有概念，同时也更不存在一个学术体制与学科管理意义上的"美术学"专业。这涉及到中西对这一学科专业理解与定位的不同，欧美国家的美术史研究，以德国、美国为中心更为强调美术史本身的社会文化意义及图像与社会的关系。因此相比"音乐学"Musicology等相邻学科在欧美高校与研究机构中的确立与成熟，西方国家始终有美术史、艺术哲学、美术批评，而无"美术学"。

事实上，美术学学科在中国的建立与发展，有其合理性与必然性。首先，它与中国本土的艺术研究传统思路相契合，在中国古代美术文献中往往把画史、画论、画评结合在一起进行书写与探讨，"美术学"的学科统合，及对于理论研究与创作实践的混融，恰与中国传统艺术文脉相暗合；此外，当代中国美术教育与研究的学科建构，本不必追求与西方高等教育体系学科结构的严整对应，从中国自身的现实需要与学术问题出发，更有利于中国文化艺术体系的自我确立。但有一点值得注意的是，美术学学科的学术研究与人才培养，应充分考虑这一专业领域的社会需求，及其对于中国乃至世界整体文化格局的学术贡献等问题，而这也正是该学科面对的最紧迫的现实课题。

进入新世纪的中国美术教育与研究，国际交流与合作日益频繁、深入，在"走出去""请

进来"的过程中，随着全媒体信息时代的来临，国际化趋向日益加剧。虽然与 20 世纪 80 年代对于西方文化单向输入的态势相比，文化语境已有了很大的转变，但"进入世界"的诉求，依然是中国高等美术教育界与美术研究学界，乃至美术创作领域的共同目标之一。

如何"进入世界"？"进入世界"之后如何"自我确立"？前者对于后者而言意味着什么，后者又能否为前者贡献力量？目前看来，国内美术学学科在各专业的学科互动与融合度方面，已逐渐形成了自身的学科建设、教学与研究特色，某种程度上中国当下的美术学研究与教学结构，已为国外诸多艺术院校提供了具有参照价值的学科模式。以中央美术学院、中国美术学院等国内重点美术院校的学科结构来看，已初步完成从单一的美术学科向"大美术"学科格局的跨越转变，从而实现美术学学科内部各专业之间的互动发展，也形成了诸多新的学术生发点。然而在新的时代语境中，中国的美术学学科面对世界文化格局的变化，亦需做出及时的学术判断与积极应对。我想，这些正是在今天语境里再探讨美术学学科，或者不执着于学科的名称，从大学科的学科格局，从跨越性发展的角度来看，国内美术院校和综合大学的美术院系如何进行发展都是很重要的问题。

同样这也是上海美术学院面临的问题。上海美术学院非常特殊，既是以上海这座城市而命名建设的美术学院，同时又在上海大学的综合大学结构里，既是综合大学美院，又是专业美院。在它身上也凝结着前面积累下来的系列属性与问题。

第一，是对于传统美术学学科的结构应变与持续推进。针对传统教育模式、教学体系的转型，其挑战在于它是系统性、完整性的调整和创新，这就需要美术学学科充分考虑发展新阶段国家文化战略和社会各领域的总体需要，坚持在现代教育体系框架下提升高等美术教育的竞争力，同时尽可能保持传统延展和与时俱进的兼顾平衡。一方面应持续推进与强化中国画、油画、雕塑、版画等传统美术学科的本体性建构，及美术史论研究的深化，另一方面则需开拓性地加强对于实验艺术、影像艺术等新型学科的研究，使中国高等教育中的美术学科葆有合理的学术平衡和长远的发展潜力。

如果我们把视野拉回一百年，正像我的师兄李超先生刚才非常详细深入的对于海派的介绍，一百年前西式美术教育在上海美专的教育场景里已经存在了。如果当时如果有"国际化"一词的话，已经充分实现了这一点。在新旧交叠时期，在中国画教学里那种新旧交叠、土洋结合，新旧学制和方法的结合，一直到今天，这些尝试和规律依然在演进。

第二，积极面对全球文化思潮、艺术观念的博弈，应对信息化、全球化的挑战。在这样一个形势变动复杂、充满不确定性的时期，中国文化嵌入全球化的深度与广度是空前的，中国自身的变化将深刻塑造未来世界与国际秩序的演变，影响乃至引领文化机制与规则的建立。与此同时，在国际文化博弈的格局中，西方文化仍处于较为强势的地位，当代中国多元文化的交互格局既为现代文化生态的生成提供了有利条件，也使其在保持传统与建构现代文化的抉择中面临着巨大挑战。

一直到今天，更需要自主确立文化身份，从西方美术教育和学术研究的历史中汲取养分，力求建构美术学学科体系的中国学派。这确实不是喊喊口号或者简单做点课程设计就能实现

的，而是综合性的，带有策略性和可持续发展性的要求，对以往总结基础上再进行与时俱进和当下人才培养需求结合的问题，这个问题确实是全国各地美术院校共同面临的问题。

其三，是在新的时代语境下，面向中国本土的现实需求的回应。当下国内的美术学学科须将教学与研究的相关成果进行有效转化，以彰显社会担当和文化使命，增强社会贡献力与文化影响力。一方面是本土回应，对于国内美术学学科必须将教学和研究的相关成果进行有效的转化，加强学术研究和创作本体融合与互渗。另一方面，把学科内部各个专业的研究进行精细化、具体化，使之相契合。确实有创作实践和理论研究相结合的问题，在"新文科""新艺科"视野下，新一轮学科调整下为什么存在名称上的微妙调整，跟这样的关系是不无联系的。

如果我们以美术史研究、中国画史学研究为例来看，怎么样才能进入学科本体呢？以中国画学的研究为例，我以往曾在关于中国美术研究自身建设的文章中提出"重返中国美术研究的'本体性'"的三条方法路径，即通过对于中国画学理论文献的系统梳理研究，重拾古代画史、画论中绘画创作与理论相互结合的传统，发掘画理、画法的原理性；通过恢复中国绘画研究与文学、诗词的内在关联，把握以文人画为传统主线、写意性与诗性为主要艺术特色的中国美术核心价值体系；通过打通绘画发展源流与其所在社会时代背景的关联，还原考察与认知中国美术史上的诸多现象，将现当代艺术展览文化与美术批评真正纳入到中国美术史论研究的范畴，以规避史论评相互割裂的局限。

总之，对于美术学学科而言，愈是强调学科的国际化背景，就愈应该强化自身既有的学理及方法。尤其后疫情时代更是如此，夯实学科基础，将其深入化、系统化、普适化，这样才能在更宏阔的国际文化语境中，在交流得以深入有效进行的平台上，实现自身的魅力和力量。虽然美术学学科已经经历了30年的积淀，但一直到今天内核的问题还没有解决，还是要依靠新一轮的学科积淀调整。

"融入"与"自立"，这两个关键词，这也是当代美术学学科的两个焦点问题，虽然相反相生，但也互为因果。"融入"显现了一种开放包容的心态与合作研究的意识，而"自立"才是实现美术学学科发展、完善的重中之重与当务之急。尤其在全球文化艺术的交融更为深入与便捷的今天，相对而言，"自立"比"融入"更迫切，虽然要"无问西东""无问南北"，但最终关键的问题还是做得够不够好，自身的教学研究够不够扎实，能不能领先。

回到这次展览，今年是2021年，回想我自己参加的第一个正式学术研讨会是2001年作为硕士研究生到上海西郊宾馆参加的海派绘画国际研讨会，那次研讨会对于我走上中国近现代美术研究这条专业之路影响很大。20年过去了，至今想起记忆尤深。对于海派的研究，在20世纪90年代至21世纪初已经有非常深厚扎实的基础。今天，我更加期待"新海派"美术教育为中国的美术教育贡献更大的力量。

李磊　上海戏剧学院教授

迅猛发展的高新科技给美育和美术带来了什么？

上海是全国的上海，上海是世界的上海。

上海不仅应该，而且能够成为中国面向世界发出时代强音的地方。这是因为上海具有得天独厚的历史人文、社会治理、经济基础、教育科技等方面的综合优势；有胸怀广大、敢为人先、百折不挠的改革精神；有海纳百川、开放包容、求变出新的文艺生态。

25年前，上海美术馆的老馆长方增先先生和李向阳等一批上海美术馆的同志们创立了上海双年展，当时大家对现代艺术、当代艺术、新的实验性艺术，很不了解，甚至抱有极大的偏见。在那个时刻，方增先先生说了一句话，他说，"对世界上这些新的东西我不了解，不熟悉，有些东西我也不喜欢，但是为什么它在那么大的范围里面会有影响力呢？为什么还是有很多人要去研究和创作呢？那总是有它的道理，不能因为我不熟悉，我不了解，我就去反对它。所以办上海双年展我第一个支持"。这就是一种胸怀，也是一种态度，更是一种判断力。在上海就是有这样的传统。

我们讨论美术教育，依然要把它放在时代发展的大背景下，研判趋势、把握规律、抓住重点、力求突破。

今天，中国已经走到了科技驱动社会发展的前沿，人工智能、5G传输、虚拟现实（元宇宙）、生物科技、量子科技等领域的场景应用逐步落地，深刻地改变着人们的生活方式。我们的生活已经完全离不开手机（移动终端），离不开大数据，离不开人工智能。今年所谓"元宇宙"又扑面而来，它必将进一步改变我们的生活。

在这样的形势下，关于美术教育我们必须思考两个方向的需求：

一是作为人类本性的审美和基于身体能力所及的美术。

二是由科技实现的功能延伸的美术和由此引发的新审美趣味。

第一个方面是我们传统美术教育已经在做的工作。

第二个方面正在发育，尤其需要我们加以重视。

今天由上海美术学院牵头，有必要提请全国各地的专家一起来探讨这个非常重要的问题，那就是高新科技对于我们的艺术有什么作用。

我不懂高新科技，也没有从事高新科技的艺术创作，但是凭我的直觉，我觉得有3个方面的延伸值得我们去思考。

第一，高新科技可以成为艺术创作的一种物理性延伸。我们通过新材料、新的媒介、新的方法、新的模式将思想和情感结构成艺术作品，大大地延伸了我们传统的创作手段，这属于物理性的延伸。

第二，高新科技可以帮助我们实现一种精神上的延伸。因为艺术工作不仅仅是技术层面的事情，它更是心理层面的事情，是思想层面的事情。所以，人工智能、5G传输、元宇宙、生物科技、量子科技等可以帮助我们在思想层面、心理层面、精神层面上给予巨大的延伸。

第三，可能大家都还没有意识到，高新科技可以帮助我们实现更大的幻想和更长远的探索。也就是说，我们今天所看到的世界难道仅仅是一个时间加上空间的四个维度世界吗？数学家已经告诉我们，我们的世界不仅有4个维度，从数理的角度，至少可以推到10个维度。还有一种算法的角度可以推到16个维度，那是什么样的世界？我们无法想象，在我们人类的感知上，没有这个能力。

但是，今天我们非常有可能借助于人工智能、量子计算穿越四维空间，进入更高的维度，而这个工作谁去做？如何做？有没有这个可能？科学家今天一定是和艺术家结合起来的，因为科学思维和艺术思维是人类思维的两个翅膀，协同振翅就可以飞得更高，这样的协同可能给人类的思维带来更多的可能性。我今天说的不仅仅是艺术，不仅仅是科学，而是说科学和艺术融合起来以后，为我们人类的思想开拓新的境界，这个是更大的事情。

新的事物，今天是一个芽，明天是一个苗，后天可能就是一棵参天大树。我们共同去爱护它，共同去浇灌它，共同去期待它，它一定会为人类做出巨大的贡献。

苟燕楠

上海大学党委常委、总会计师

东鸣西应
天地心

《庄子·天下篇》云："道术为天下裂。"百花齐放、百家争鸣的时代，东西南北中，各美其美。钱锺书先生《谈艺录》云："东海西海，心理攸同；南学北学，道术未裂。"民族复兴的时代，无问西东，自强不息。改革开放四十年来，经济快速发展，物质日渐丰富，艺术的使命是反映伟大时代，引领时代风尚。

新时代呼唤新艺术。在一个欣欣向荣、纷繁复杂的时代，新艺术应当是充沛的、有力的、生生不息的、浩然之气的艺术。《孟子·养气篇》云："夫志，气之帅也；……其为气也，至大至刚，以直养而无害，则塞于天地之间。……必有事焉，而勿正，心勿忘，勿助长也。"《庄子·逍遥游》云："且夫水之积也不厚，则其负大舟也无力。"如何涵养我们时代先进、深厚的艺术？要以人民为中心，不忘初心；要扎根社会现实，基础深厚；要继承传统，源远流长；要与高新技术结合，手段先进；要海纳百川，中西方文明互鉴。艺术是天地之心、时代之镜，新时代的新海派艺术，应当是自然而然的艺术、自立自强的艺术、四海俱有的艺术。

张晓凌
华东师范大学美术学院院长

新文科、新艺科与新海派

今天，接受上海大学美术学院的邀请，在中华艺术宫参观了"2021无问西东邀请展"。展览现场的气氛超出了我的预期，原以为疫情期间可能会比较冷清，没想到大家在现场一直在开各类小型"研讨会"，气氛热烈，情景动人。

记者问我对展览的感受，我的感受是疫情期间这么多高校老师的作品汇聚在中华艺术宫，气象峥嵘，当为海派美术崛起的象征，同时，展览也意味着一个新时代的到来。

展览的意义是多层次的。第一，展览比较全面而准确地揭示了目前高等艺术院校的整体创作水平和教学水平；第二，就像刚才马琳老师介绍的，展览是跨文化视野下的美术创作，充分体现了"无问西东"的展览主题。同时，展览也在一定程度上呈现出传统文化资源创造性转化的结果，当然，展览也是新时代经验的成功表现。

总之，这个展览的含义是多方位的。展览既然是高校老师的展览，也就提出了很严峻的课题——在新文科背景下，如何把握中国美术教育未来的方位、路径与方法？有没有做好应对大时代变化的准备？在观念、体制、形态、课程上有什么应对之策？这都是今天研讨的主要内容。

2020年，在南京艺术学院召开的中国艺术学名词大会上，就遇到一个非常尴尬的问题。在拟定中国艺术学名词的讨论中，突然发现很多名词不知道往什么地方放，换句话讲，教育部定的学科目录已很难覆盖当代艺术跨学科发展的现状。

比如说，表演艺术放在哪个学科里？影像艺术放在哪个学科里？生物艺术放在哪个学科

里？都不太好放，既有的学科目录不足以涵盖当代艺术跨学科推进所生成的新成果、新名词。

如何编撰中国艺术学名词成为一个难题，再进一步讲，美术学院现有的体制及教学理念，整体上已滞后于社会的发展。

在这种情况下，教育部适时提出"新文科"概念，有它现实的和学理上的要求。同时，"新艺科"在这个时候提出也有它的道理。但我最担心的是"新艺科"提出以后会像传统文科吃掉艺术学科一样，再次被吃掉。

"新艺科"在国民经济、国民素质塑造及社会发展中所扮演的角色绝对不是"新文科"所能替代的，其目标、路径、内容、方法和"新文科"完全不一样，在提"新文科"的同时必须提"新艺科"，否则又要犯"老文科"吃掉"老艺科"的错误。

某种意义上，当代艺术的影响力已经超过文学了。一部电视剧、一部电影的影响力远远超过一部小说的影响。在这种情况下，"新艺科"与"新文科"应是并列关系，而不是从属关系。

在座的各位都是名师，长期从事艺术教育，有丰富的经验，对改革开放以来"新艺科"的成长有切实的体会，手里也有很多数据和资源。在"新文科"背景下，中国美术教育如何办？有什么新的思路？我想大家一定有许多高见。

我还注意到一个变化，2020年开艺术学名词大会的时候，我统计了一下西方新生的当代艺术名词有200多个，其中大多数是中国学者不太能理解的，好多新名词我都没听说过。这200多个新名词意味着什么？它意味着西方当代艺术实验的突飞猛进，意味着艺术和高科技的深度融合，意味着新的艺术观、价值观正在生成。

整体上判断，我们的美术学科建设、美术教育体制已经严重滞后于信息化时代，滞后于高科技革命与后工业革命时代。这是非常现实的问题，我们的美术学院基本上还属于传统型。2021年中央美术学院提出了许多新学科，教育部批准招生了，我看了很兴奋，这就是进步。

上海美术学院如何应对大变局，如何应对高科技革命时代，如何根据高科技革命和社会的进步而重新定位美术教育？这是今天面临的非常严峻的课题，希望在座的各位专家能在研讨中予以解答。

下面，我谈几点个人的看法。

正如大家所感受到的那样，"新文科""新艺科"正在成为流行的"热词"，而"新海派"一词在美术界也颇受注目，甚至引起了一些质疑和不满。在我看来，这几个词既是不期而遇，又似乎具有内在的逻辑关系。我将3个词放在一起，正是基于这个逻辑关系。

3个词的共同特征都是"新"。为何"新"？是因为我们身居于前所未有的新时代。因此我以为，谈论"新文科""新艺科""新海派"，就必须理解什么是"新时代"，换句话讲，我们有必要知道，谈论这些话题的前提是什么？以我个人的理解，谈论这些话题有4个必要的前提：

（1）世界百年未有之大变局。正如我们所熟知的那样，地缘政治冲突、新冷战、恐怖主义、核危机、新冠疫情、全球气温变暖、难民潮、族群冲突以及世界性的经济衰退正在成为这个时代的基本表征。数百年来，世界从未如此难以把握。在这个时代，惊惧、不安、焦虑正日

益成为人类的基本表情。就当下的状况而言，还没有哪种力量能改变这一切。

（2）新技术革命的来临。从信息化时代到智能时代，从量子论、半导体、互联网到大数据、云计算、人工智能等，新技术革命不仅带来了产业革命，而且为人类提供了新的宇宙观、方法论及新的伦理观，而科技与艺术融合所导致的艺术的革命性转向，正在成为现实。

（3）中国的新时代。与国际上的动荡不安形成对比的是，尽管遭受新冠疫情的冲击，以及欧美的高科技围堵，但中国的现代化进程仍一如既往地向前推进。不出意外的话，2035年基本实现社会主义现代化，到21世纪中叶建成社会主义现代化强国是可以期待的。

以上是谈论"新文科""新艺科""新海派"的3个大前提，除此之外，还有一个小前提，那就是日益深入人心的"美育"理念。

100多年前，蔡元培提出"以美育代宗教"时，有些生不逢时，作为一种启蒙式的文化理念，它既不能进入国家的顶层文化构想，也无法落实为教育的实践方式。今天的情形则大为不同，从高层到教育界，再到民众，对美育认识，起码有两个明显的进步：其一，美是认知真、善的必要且唯一的路径；其二，因此，美育将在国民精神及性格的塑造中，扮演不可替代的角色。

我以为，"新文科"也好"新艺科"也罢，包括"新海派"在内，都是应对大时代的压力和需求而产生的。

关于"新文科"，教育部的吴岩司长已作了一个定位式的阐释。什么是"新文科"？吴司长认为，"新文科"就是文科教育的创新发展，目标是培养堪当民族复兴大任的新时代的文科人才、新时代的社会科学家，构建哲学社会科学的中国学派等，而教学界的任务就是构建世界水平、中国特色的文科人才培养体系。吴司长关于"新文科"的论述是一个系统性论述，其中包括了"新文科"建设的时代使命、路径、基本方略、根本要求以及三大抓手等。有兴趣的人不妨一读。

我个人理解的"新文科"：

（1）所谓"新文科"，是运用科技革命以来的新方法论、新价值观来破解人类遭遇的新问题而产生的新的人文学科；

（2）新文科的目标有三：产生引领时代发展、破解人类存在难题的新思想；塑造能让当代人安放灵魂、表现意志的新文化；培养具有独立个性和创造性，具有人类共同价值观的新人。

（3）新文科建设的路径是跨文化、跨学科、跨专业的互鉴与融合。

那么，什么是"新艺科"？简单说，就是4个融合：

（1）艺术与文史哲、经管法及教育学的跨学科融合；

（2）艺术与新技术革命的跨界融合；

（3）艺术系统内部的跨专业融合；

（4）艺术传统与当代创新之间的跨历史融合。

今天，无论我们愿意不愿意，都应该意识到，中国传统的艺术学科正面临着来自社会及新技术革命的挑战。互联网、计算机、云计算、人工智能、生物技术以及社会学、哲学、政

治学等对艺术的介入，不仅颠覆性地改写了艺术的形态、存在方式、社会功能、创作方法和既有的版图，而且正在重新塑造我们的艺术教育理念、教学体制与教育方式。我以为，在未来的 10 年、20 年时间里，艺术学科建设将会迎来一场历史的巨变。毫无疑问，一些传统学科将在与科技革命的互融中获得新生，而另一些学科将成为"僵尸"学科，成为艺术教育的历史遗产。

再来看"新文科""新艺科"与"新海派"之间的关系。"新海派"并非起源于"新文科""新艺科"的思想浪潮中，但"新文科""新艺科"都为"新海派"之建立提供了新观念、新工具、新方法。这一点极为重要，它从根本上决定了"新海派"并非"海派"的翻新与复制，而是在承续海派精神前提下所进行的全新的价值构造、全新的学理建构和全新的学科建设。

我认为，"新海派"的崛起是依托于综合性时代力量之上的。如果说"新文科""新艺科"为"新海派"提供了一个全新的学理性路径与工具主义的话，那么，"海派"的精神与文化遗产则成为它的历史性资源；同时，上海作为国际化大都市，日新月异的社会进步将为"新海派"提供当代性经验。通常而言，我们对一个城市的尊敬从本质上讲是对其文化与美学传统的尊敬，而非对其物质化高度的尊敬。比如，有多少人真正尊敬石油输出国那些土豪似的城市呢？上海的都市化进程不管取得多少成就，如果没有一些有趣的灵魂与人格居于其中，又有什么意思呢？因此，社会美育思潮不仅是"新海派"崛起的理由，也是它的使命！

"新海派"崛起的最重要的依据，就是它拥有一笔让人眼红的文化遗产。这笔遗产可以简括为这样几个方面：

（1）敢为天下先的创新精神。1912 年 11 月，刘海粟与朋友于上海乍浦路 8 号创建上海图画美术院。刘海粟很自豪地宣布："新美术"在文化上占一有利之地位，自上海美专始；艺术教育在学制上占一重要之地位，亦自上海美专始，故上海美专为中国新兴艺术之中心。

（2）跨文化的融合精神。刘海粟说过："我们要发展东方固有的艺术，研究西方艺术的蕴奥。"上海是最早的也是持续至今的中西艺术融合的实验田。

（3）本土现代主义精神。刘海粟所提出的"发展东方固有的艺术"可视为本土现代艺术的精神起点。

（4）救亡济世的人文关怀精神。刘海粟认为："我们要在极残酷无情、干燥枯寂的社会里尽宣传艺术的责任，因为我们相信艺术能够救济现在中国民众的烦苦，能够惊觉一般人的睡梦。"

（5）脱玄入世的世俗精神。上海自开埠之日起，就为海派艺术家提供了现代意义上的市场机制。

为此，我们应该在以下几个方面努力：

（1）在新的时代条件下，重彰以创新、融合为核心的海派艺术精神。

（2）紧跟新技术革命发展的大趋势，推动现代信息技术、人工智能、生物技术等科技成果与艺术专业的深度融合，改造、升级旧专业，发展新兴专业，以适应国家社会进步和文化建设的需求。

（3）推动艺术与文、史、哲、经、管、法和教育的深度交叉融合，推动艺术体系内各专业的深度融合，以此为基础，强化艺术的人文内涵和社会功能。

（4）以上述方法为基础，构建世界水平且具海派特色的艺术教育体系和艺术创作体系。

（5）坚持价值引领为导向，知识创新为根本，培养自立、自主、自信的新人，构建具有新海派特色的艺术学派。

海派艺术曾引领了20世纪上半叶中国艺术教育和创作的发展趋势，相信"新海派"的崛起将在中国的文艺复兴中扮演重要角色。

THE EXHIBITION WORKS

展览作品

陈家泠	冯 远	何家英	宋 钢	白 璎
韩天衡	尹呈忠	姜建忠	刘建华	丘 挺
王劼音	李向阳	郑辛遥	肖素红	毛冬华
张培础	胡明哲	浦 捷	马锋辉	高世强
邱瑞敏	李秀勤	张敏杰	庞茂琨	唐楷之
王冬龄	保科丰巳	曾成钢	徐庆华	蒂姆·格鲁斯
邱振中	刘 健	刘 赦	李 磊	丁 设
罗中立	许 江	贺 丹	白 砥	金江波
大卫·弗雷泽	章德明	罗小平	翟庆喜	金 晖
卢辅圣	翁纪军	苏新平	蒋铁骊	桑茂林
施大畏	英格里德·勒登特	蔡 枫	林 岗	
周长江	焦小健	王建国	夏 阳	
俞晓夫	傅中望	杨剑平	苗 彤	
唐勇力	杰米·摩根	程向军	林海钟	
周国斌	任 敏	管怀宾	邱志杰	

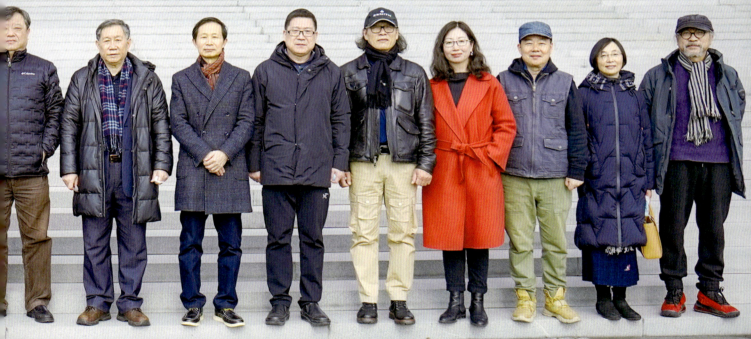

EAST AND WSET 2021
INVITATION EXHIBITION
"2021 无问西东邀请展" 嘉宾合影

EAST AND WSET 2021
INVITATION EXHIBITION
"2021 无问西东邀请展"展览现场

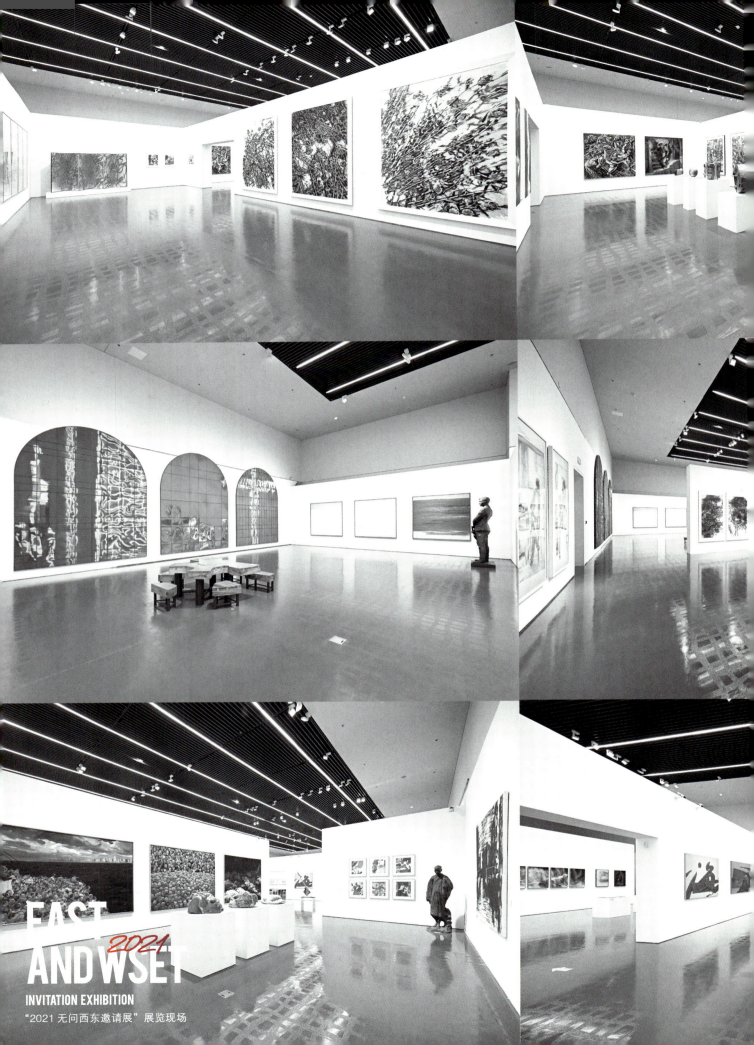

"2021 无问西东邀请展"展览现场

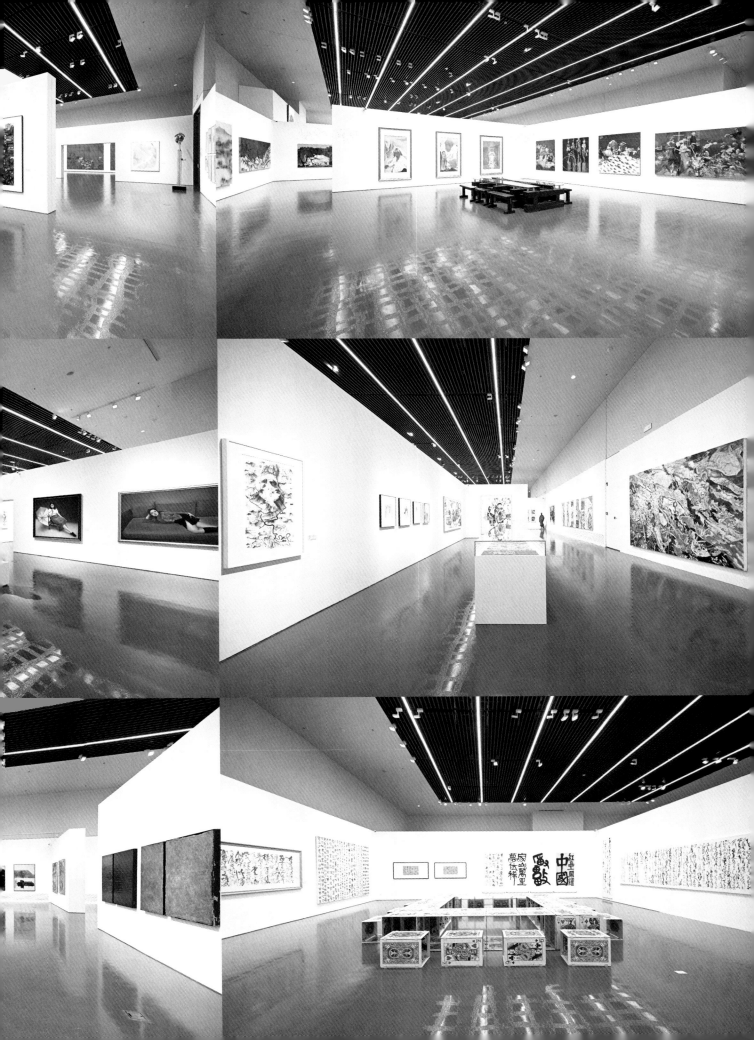

陈家泠
Chen Jialing

1937年生于浙江杭州。

中国国家画院首聘研究员，现为中国美术家协会会员，上海美术学院国画系教授。

作品曾获得第六届全国美术佳作奖、第七届全国美展银质奖，并多次在日本、美国、德国、新加坡、荷兰等地以及中国香港、台湾地区举办个展和参加群展。

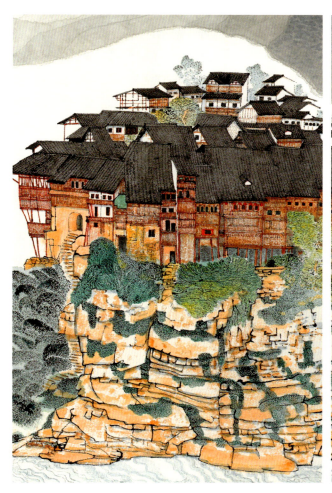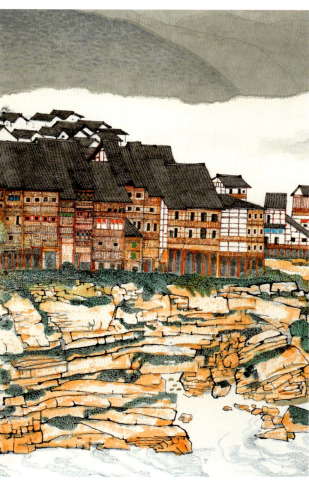

▲

赤水河畔丙安镇（局部）

Bing'an Town by Chishui River (part)

▲

赤水河畔丙安镇

国画

Bing'an Town by Chishui River
Chinese Painting
100cmx220cm, 2017

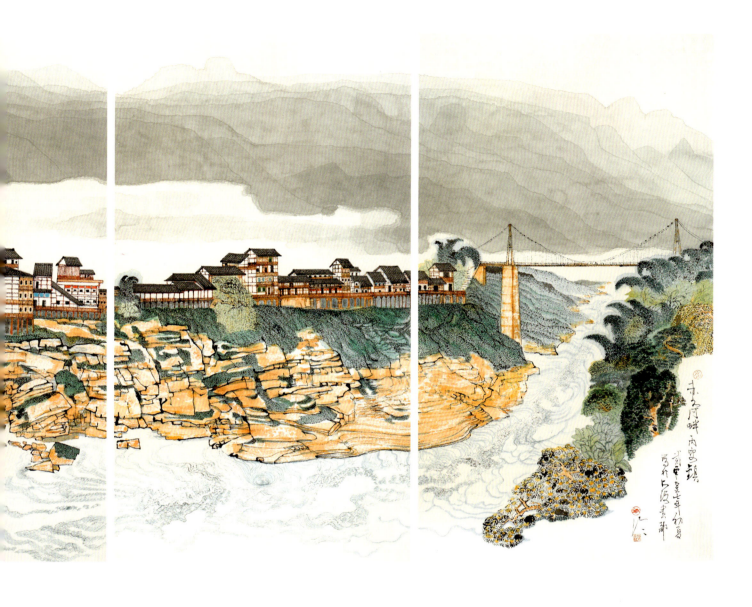

韩天衡

Han Tianheng

1940 年生于上海，祖籍江苏苏州。

上海中国画院艺术顾问（原副院长）。现为中国艺术研究院中国篆刻艺术院名誉院长、西泠印社副社长、国家一级美术师、上海市书法家协会首席顾问、中国美术家协会会员。

作品曾获上海文学艺术奖、日本国文部大臣奖、上海文艺家荣誉奖、上海文学艺术杰出贡献奖等。2015 年荣登中国书法最高奖"兰亭奖艺术奖"榜首。2019 年 10 月在北京中国国家博物馆举办"守正求新——韩天衡艺术展"。

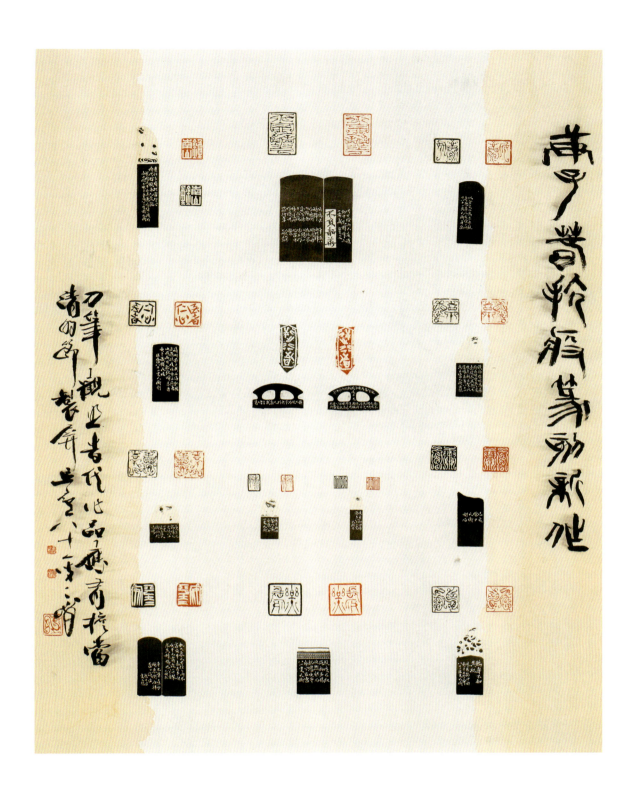

▲

庚子春抗疫篆刻新作

篆刻

Anti Epidemic Seal Cutting New Work at Gengzi Spring

Seal Cutting

90cm×70cm, 2020

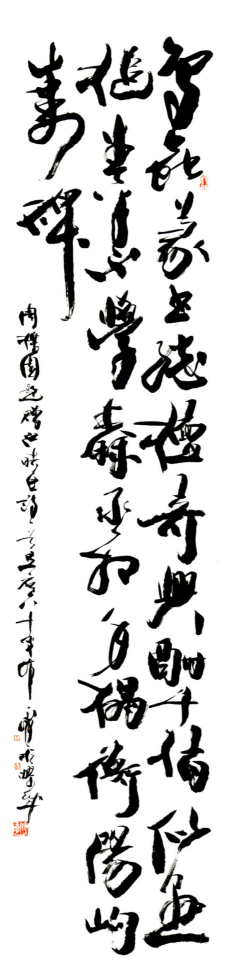

行书论印诗四屏条 1
行书
Four screen strips
on Sealing poetry in running script 1
running script
234cm×53cm, 2009

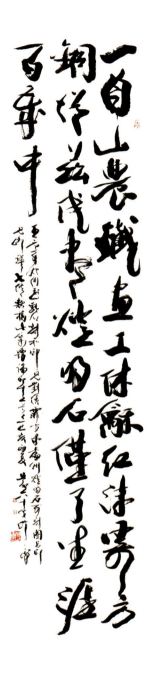

▲

行书论印诗四屏条 2

行书

Four screen strips
on Sealing poetry in running script 2

running script
234cm×53cm, 2009

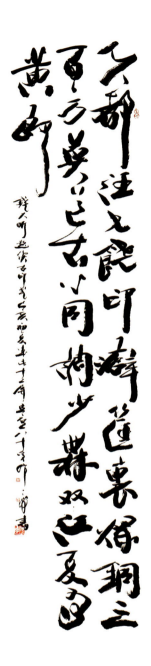

▲

行书论印诗四屏条 3

行书

Four screen strips
on Sealing poetry in running script 3

running script
234cm×53cm, 2009

▲

行书论印诗四屏条 4

行书

Four screen strips
on Sealing poetry in running script 4

running script
234cm×53cm, 2009

王劼音

1941 年生于上海。

1956 年考入中央美术学院华东分院附中，1966 年毕业于上海市美术专科学校，1977 年任教于上海市美术学校，1983 年任教于上海美术学院，1986 年进修于维也纳美术学院和应用艺术大学。

现为上海美术学院教授，生活工作在上海。

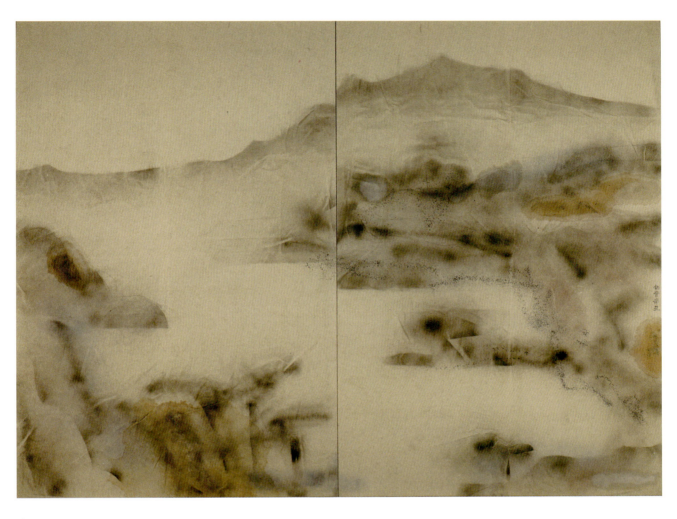

▲

浩渺
布面丙烯

Vast
Acrylic on Canvas
218cmx138cmx2, 2021

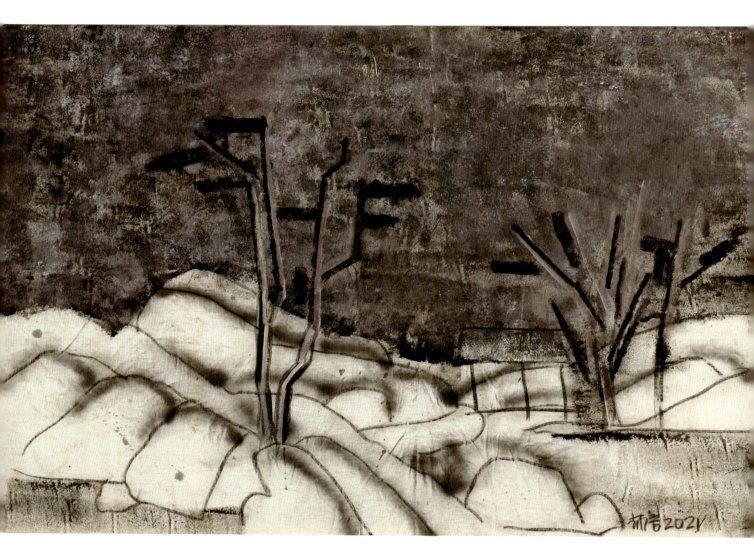

▲

空寂
布面丙烯

Emptiness
Acrylic on Canvas
140cmx210cmx2, 2021

张培础

Zhang Peichu

1944年生于上海，祖籍江苏太仓，毕业于上海美术专科学校国画系（本科）人物科。

现为上海美术学院教授，中国美术家协会会员，上海中国画院画师，上海文史研究馆馆员，上海水墨缘工作室主任。

▶
老墙（二）
中国画

Old Wall No.2
Chinese Painting
144cm×97cm, 1995

▲

老墙（一）

中国画

Old Wall No.1
Chinese Painting
144cm×97cm, 1995

▼ 阳光

中国画

Sunshine

Chinese Painting
180cmx97cm, 2009

▼ 娜娜

中国画

NaNa

Chinese Painting
180cmx97cm, 2009

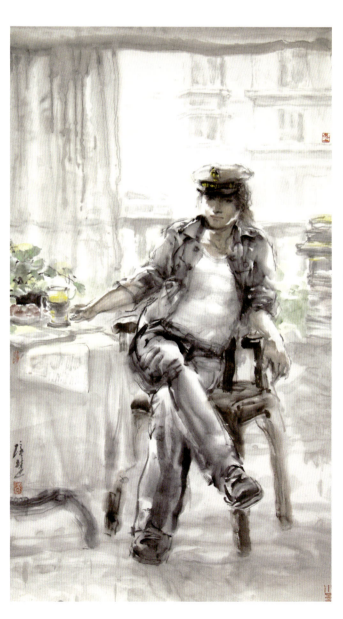

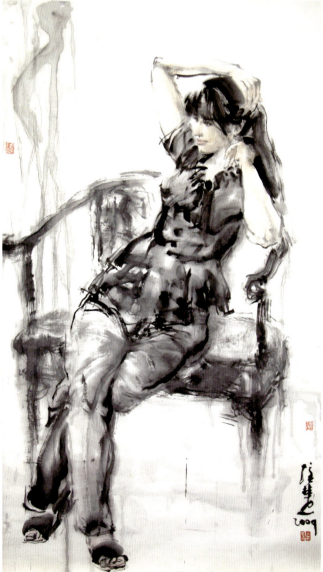

邱瑞敏

1944 年生于上海。

1965 年毕业于上海美专油画系。

曾工作于上海油画雕塑院。现为上海市美术家协会顾问，中国美术家协会会员，上海美术学院博士生导师。

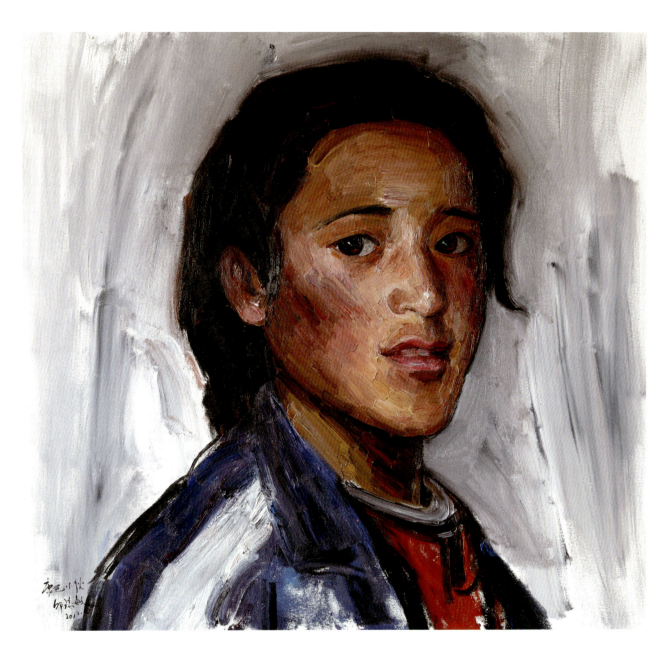

▲

康巴小伙

布面丙烯

Kangba Boy
Acrylic on Canvas
100cm×100cm, 2012

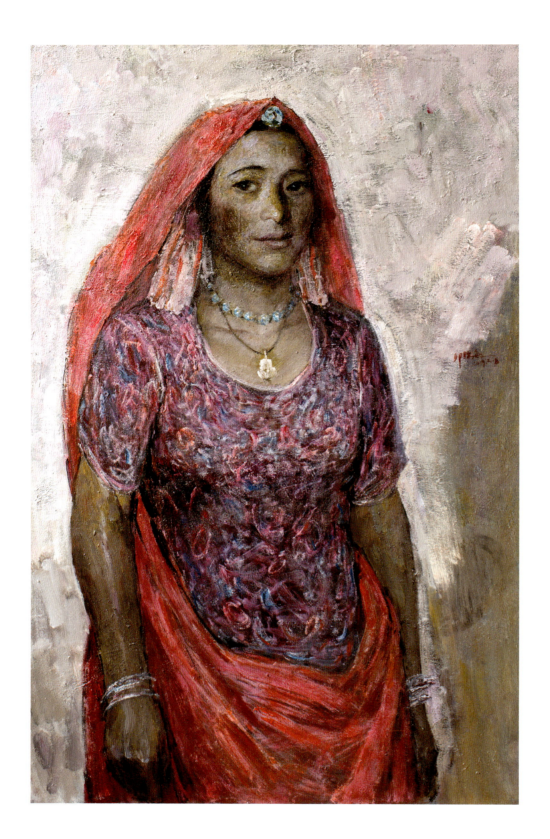

▲

微笑
布面丙烯

Smile
Acrylic on Canvas
120cm×75cm, 2019

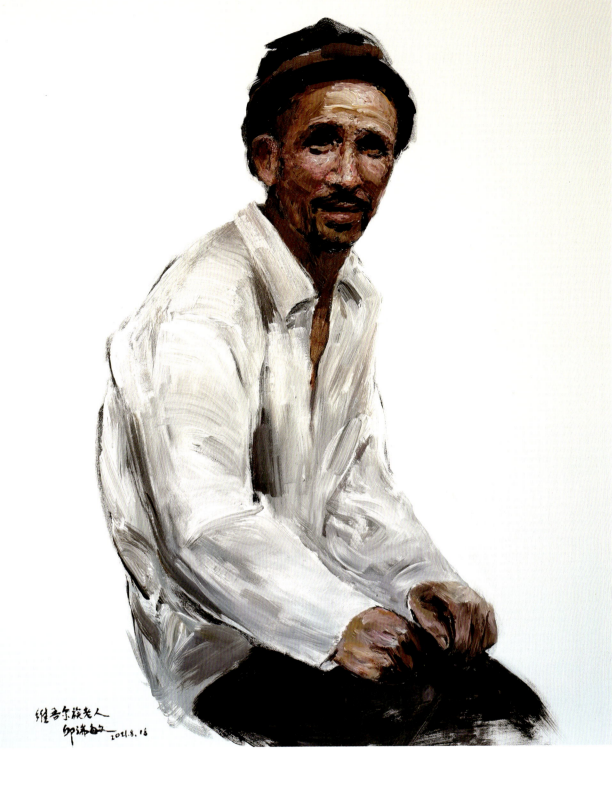

▲

维吾尔族老人
布面丙烯

Uygur Elder
Acrylic on Canvas
70cm×90cm, 2021

冬 龄

1945 年生于江苏。

中国美术学院现代书法研究中心主任，杭州市书法家协会终身名誉主席，兰亭书法社社长，西泠印社理事，中国美术学院教授、博士生导师。

作品为中国美术馆、故宫博物院、伦敦大英博物馆、维多利亚和阿尔伯特博物馆、纽约古根海姆美术馆、大都会博物馆、加拿大国家图书馆、温哥华美术馆，以及美国哈佛、耶鲁、斯坦福、伯克利等大学收藏。

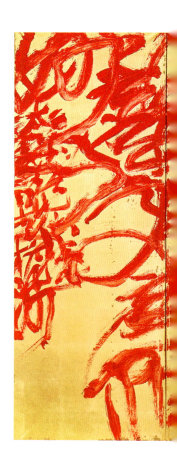

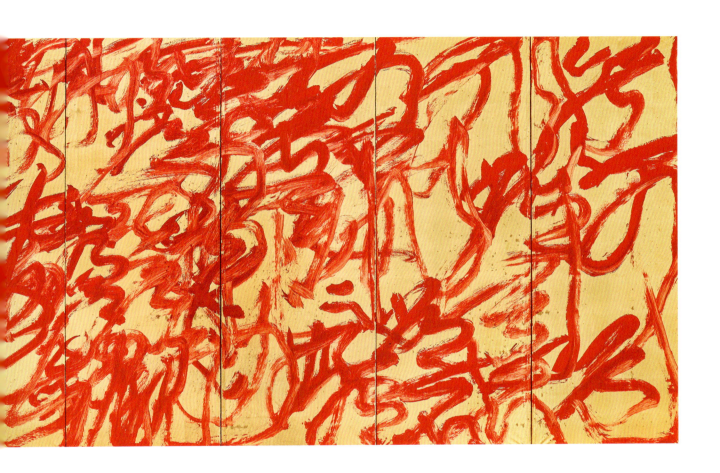

▲

道德经

装置

Tao Te Ching
Installation
170cm×360cm, 2019

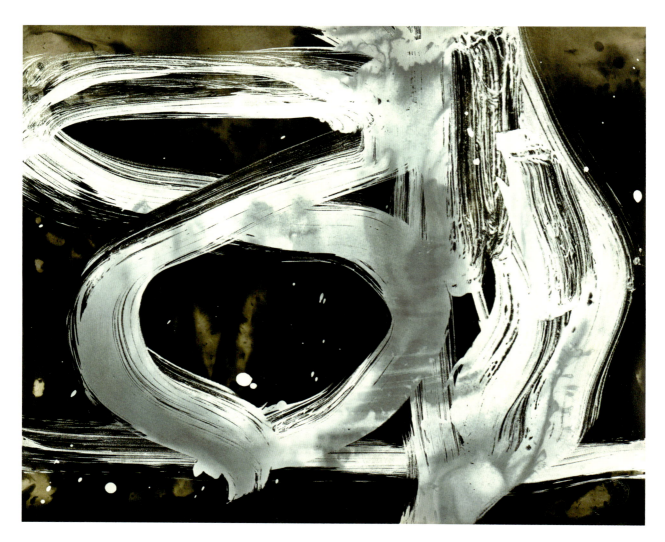

▲
太玄
银盐书法

Grand Mystery
Silver Salt Calligraphy
51cmx61cm, 2014

◀

云想衣裳
银盐书法

Dress Like A Cloud
Silver Salt Calligraphy
61cm×51cm, 2014

◀

飞花
银盐书法

Flying Flower
Silver Salt Calligraphy
61cm×51cm, 2014

邱振中

1947 年生于南昌。

1981 年毕业于浙江美术学院。

中央美术学院教授、博士生导师、书法与绘画比较研究中心主任,中国美术学院博士生导师。

▲

待考文字系列 No.8

宣纸上水墨

Text Series to Be Tested No.8

Ink on Rice Paper

68cm×68cm, 1988

▲

待考文字系列 No.9
宣纸上水墨

Text Series to Be Tested No.9
Ink on Rice Paper
68cm×68cm, 1988

▲
蹒跚地跨过荒废的稻田
纸上铅笔

Waddled Across the Deserted
Rice Field
Pencil on Paper
21cm×48.5cm, 2013

▲
日全食
纸上铅笔

Total Solar Eclipse
Pencil on Paper
21cm×48.5cm, 2013

罗中立

Luo Zhongli

1948年生于四川。

享受国务院政府特殊津贴专家，第五届全国高校名师，全国"德艺双馨"艺术家。现为中国艺术研究院中国当代艺术院院长，上海美术学院特聘导师。主要研究方向：全球化语境下当代艺术创作研究。

在创作主题上，植根本土，情系农桑。在30余年的艺术生涯中，坚持用画笔描绘农村，赞美农民。在创作语言上，注重中西融汇，探寻一种不同于西方前卫、也不同于中国传统艺术的艺术语言和表达方式。在全球化语境下，以自身的坚守、传承与创新，为中国当代艺术的发展提供范例。

▲

让道系列

布面丙烯

Give Way Series

Acrylic on Canvas

200cm×180cm, 2015

▲

故乡组画系列

布面丙烯

Hometown Group Painting Series

Acrylic on Canvas
200cm×180cm, 1998-2000

▶

故乡组画系列（局部）

Hometown Group Painting Series (part)

大卫·弗雷泽（美国）

David Frazer (America)

1948 年生。

1970 年获得罗德岛美术学院 RISD 的绘画美术学士学位，1976 年获得新墨西哥大学 (UNM) 的绘画硕士学位。

1978 年开始在罗德岛美术学院任教。1989 年获资助在中国杭州的浙江美术学院（现为中国美术学院）研究。1995 年至 1998 年为罗德岛美术学院罗马项目的首席评论员。

现为罗德岛美术学院美术部绘画系名誉教授。

◀

蓝绿天

布面丙烯

Blue Green Sky

Acrylic on Canvas
91.5cmx76.2cm, 2017

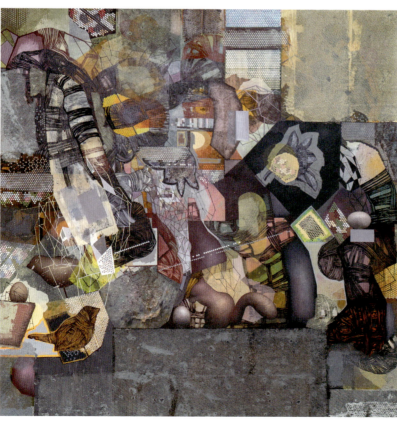

◀

栅栏

布面丙烯

Fence

Acrylic on Canvas
107cmx100cm, 2017

卢辅圣

1949年生于浙江。毕业于中国美术学院中国画系。艺术家、美术史论家、出版人、文化学者。浙江东阳人，现居上海。

曾任上海书画出版社社长、总编辑，朵云轩董事长、总经理，现任上海市美术家协会顾问、上海书画院名誉院长、上海文史研究馆馆员、上海中国画院画师，中国美术学院、上海美术学院等校博士生导师等。同时兼任《书法》《朵云》《艺术当代》《公共艺术》等刊物主编。

泳
纸本设色

Swim
Ink and Color on Paper
240cm×125cm, 2015

国色
纸本设色

Surpassing Beauty
Ink and Color on Paper
180cm×95cm, 2014

▶

幽谷
纸本设色

Deep Valley
Ink and Color on Paper
220cm×146cm, 2020

◀

见山
纸本设色

See the Mountain
Ink and Color on Paper
144cm×92cm, 2018

施 大畏
Shi Dawei

1950 年生，浙江湖州人。

毕业于上海美术学院中国画系。曾任中国美术家协会副主席、全国文联全委会委员、上海市文联主席、上海美术家协会主席、上海中国画院院长、中华艺术宫（上海美术馆）馆长。

现任中国美术家协会顾问，上海美术家协会荣誉顾问，上海中国画院顾问，上海美术学院特聘教授、博士生导师。作品为中国美术馆、上海美术馆、国家画院、国家博物馆、北京画院、中国革命军事博物馆、上海中国画院收藏。

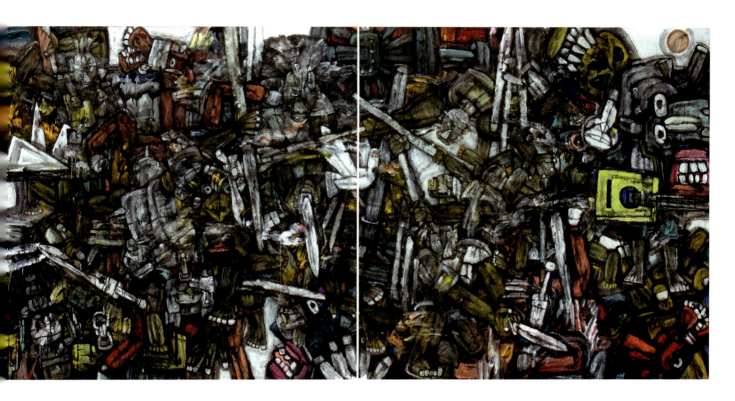

▲

古老的传说

中国画

Ancient Legend

Chinese Painting
360cm×180cm, 2021

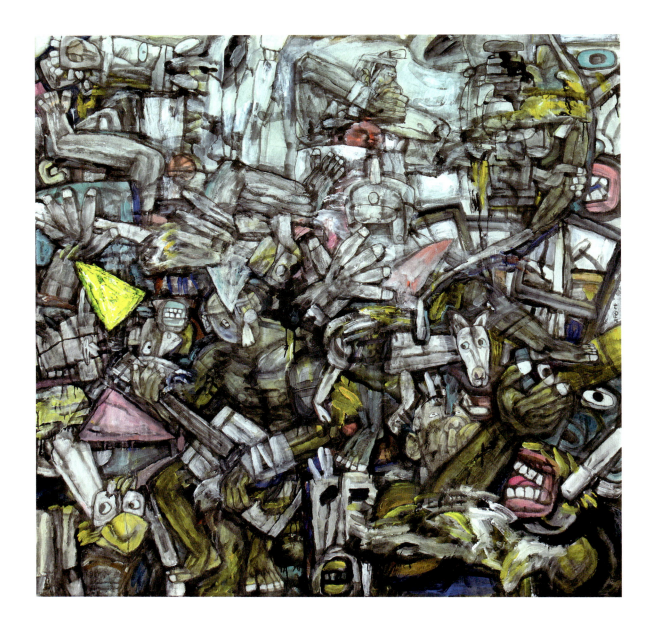

▲

记忆 07

中国画

Memory 07
Chinese Painting
180cm×180cm, 2021

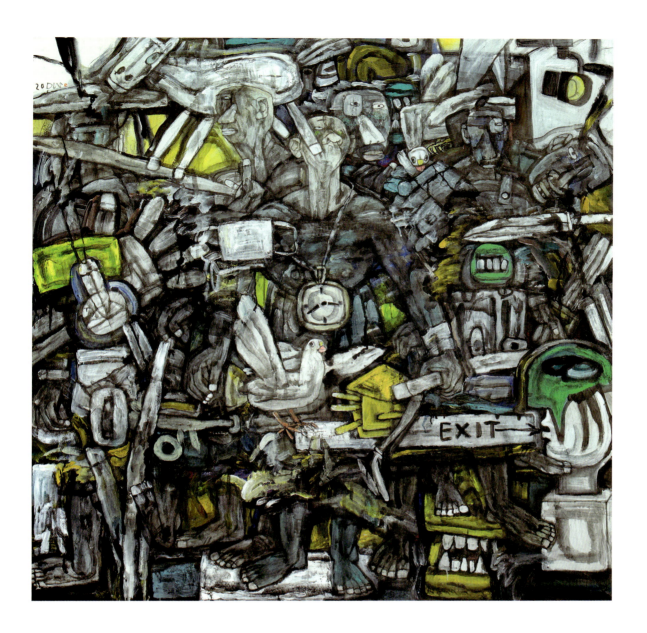

▲

记忆 17

中国画

Memory 17

Chinese Painting
180cm×180cm, 2021

周长江

Zhou Changjiang

1950 年生于上海。

1978 年毕业于上海戏剧学院美术系，曾任上海油画雕塑院一级美术师、副院长、艺委会主任，华东师范大学艺术学院教授、院长，上海市美术家协会副主席。

现为上海美协顾问，中国油画学会常务理事，中国艺术研究院油画院特聘画家，中国国家画院油画院研究员，上海海上油画雕塑创作中心副理事长。

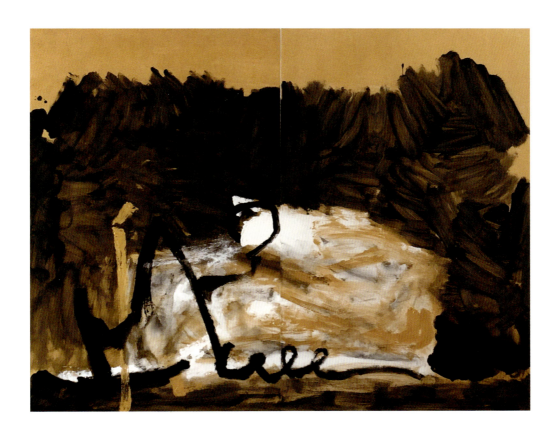

▲

互补构图 19.11

布面丙烯

Complementary Composition 19.11

Acrylic on Canvas
160cmX240cm, 2019

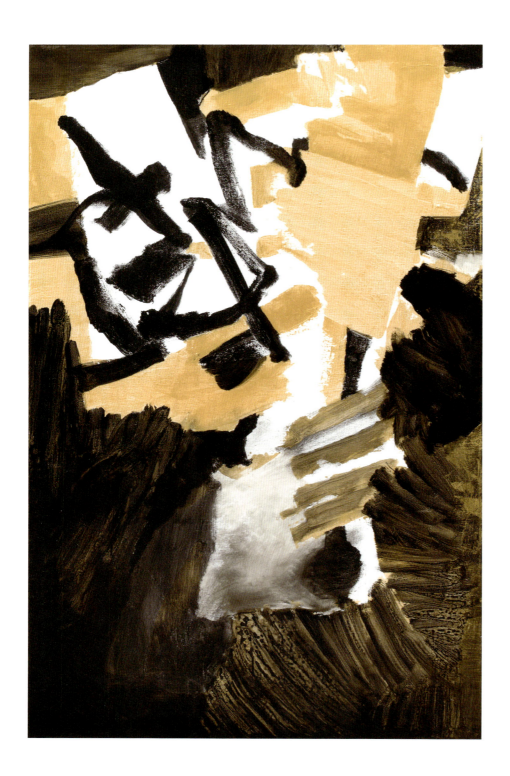

▲

构图 20.5

布面丙烯

Composition 20.5

Acrylic on Canvas
160cmX120cm, 2019

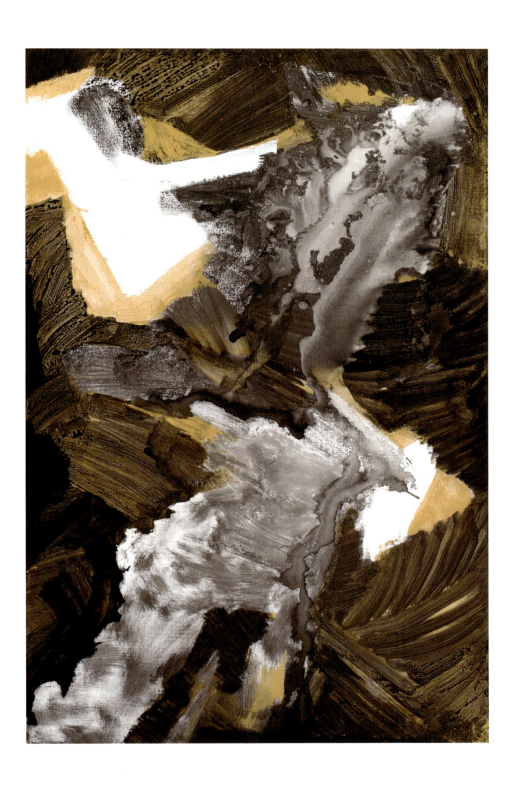

构图 20.7
布面丙烯

Composition 20.7
Acrylic on Canvas
160cmX120cm, 2019

晓 夫

1950 年生于上海，祖籍江苏常州。

1978 年毕业于上海戏剧学院美术系，1988 年赴英国留学。

现为上海美术家协会顾问，上海师范大学美术学院院长，上海河上庄文化艺术发展有限公司艺术总监，中国美协油画艺术委员会委员，中国油画学会常务理事，中国国家画院研究员，中国美协第一届国家重大题材美术创作艺术委员会委员。

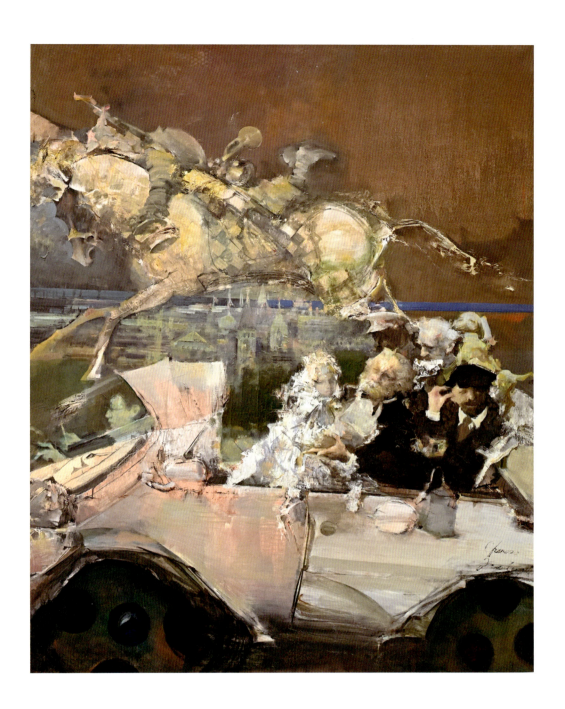

▲
走左边的哲学家之一：卡尔与伊里奇
布面丙烯

Philosophers Walk on the Left
No.1-Carl and Illich

Acrylic on Canvas
190cmX160cm, 2021

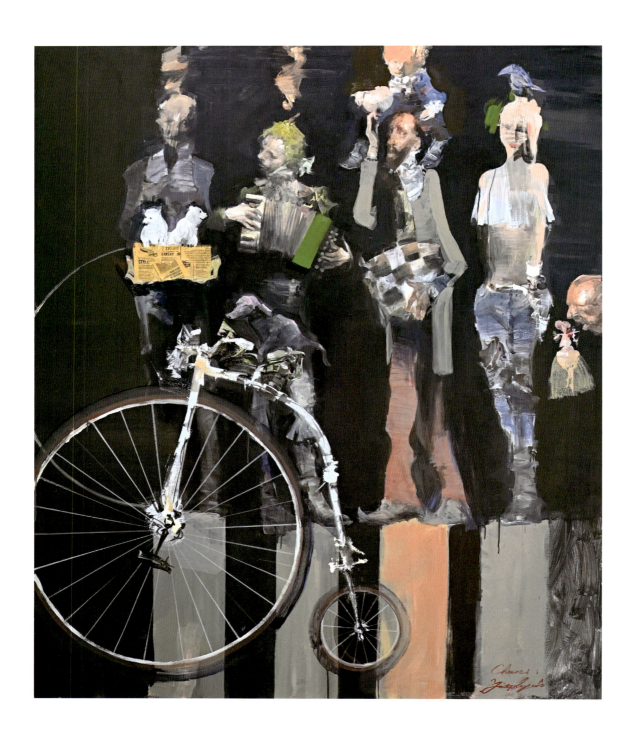

▲

走左边的哲学家之二：存在主义，萨特和加缪
布面丙烯

Philosophers Walk on the Lef No.2-Existentialism.
Sartre and Camus

Acrylic on Canvas
230cm×160cm, 2021

走左边的哲学家之三：深沉的鸟．福柯

布面丙烯

Philosophers Walk on the Left No.3-Deep Bird. Foucault

Acrylic on Canvas
180cmX160cm, 2021

走左边的哲学家之四：幕间休息

布面丙烯

Philosophers Walk on the Left No.4- Intermission

Acrylic on Canvas
180cmx170cm, 2021

唐勇力
Tang Yongli

1951 年生于河北。

1985 年考入浙江美术学院中国画系研究生班，留系任教。后任中国美术家协会理事，1999 年调入中央美术学院，任中国画学院院长，二级教授。

现任中央美术学院学术委员会副主任、博士生导师、博士后合作导师，中国美术学院博士生导师，中国艺术研究院博士生导师，全国政协书画室副主任，享受国务院特殊津贴专家，上海美术学院博士生导师及中国画系主任。从事高等美术院校教学 40 余年，著述论文 50 余万字，出版艺术文集《厚德载物——唐勇力教学理论文集》《为中国画增高扩》等。

敦煌之梦—与佛有缘

绢本设色

Dunhuang Dream - Predestination with Buddha
Color on Silk
136cmx78cm, 1997

▲

敦煌之梦—长者

绢本设色

Dunhuang Dream-The Elder
Color on Silk
100cm×190cm, 1996

▲
敦煌之梦—千手观音
绢本设色

Dunhuang Dream-Thousand Hand Avalokitesvara
Color on Silk
140cm×220cm, 2003

周 国 斌

1951 年生于江苏无锡。

1982 年毕业于哈尔滨师范大学美术学院。

上海美术家协会会员，中国美术家协会会员。

现工作于上海美术学院。

▲

上海 NO.20
丝网

Shanghai No.20

Silk on Screen
180cmx216cm, 2010

冯远

Feng Yuan

1952 年生于上海，曾下乡务农 8 年。画家，教师，公务员，文化学人。

1978 年入读浙江美术学院研究生，1980 年留校执教。1996 年起，历任中国美术学院副院长、教授，中华人民共和国文化部教育科技司长、艺术司长，中国美术馆馆长，中国文学艺术界联合会副主席、党组成员、书记处书记，清华大学美术学院名誉院长，中央文史研究馆副馆长，清华大学艺术博物馆馆长，上海美术学院院长，中国美术家协会名誉主席等。

曾获优秀青年教师、国家有突出贡献的中青年专家等称号，全国政协第十一、十二、十三届委员。

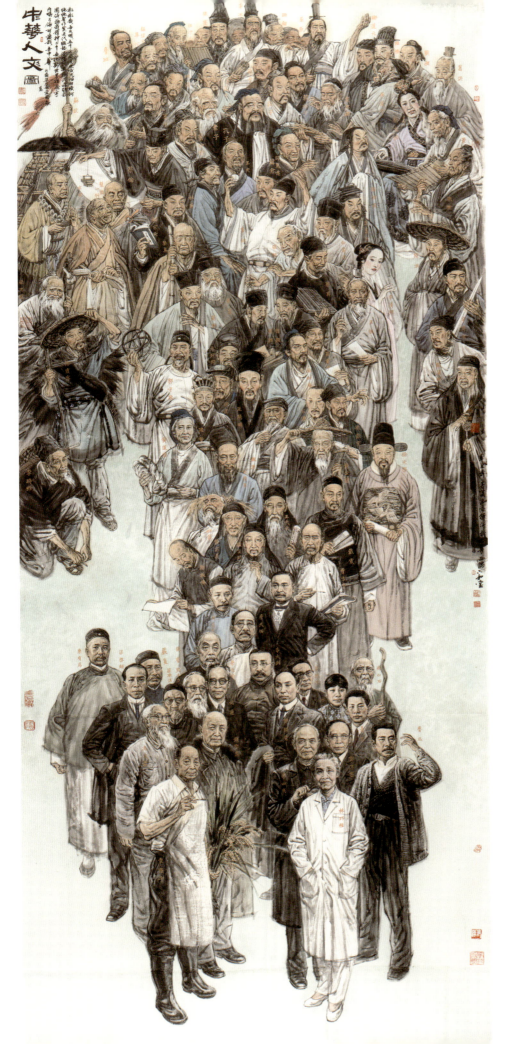

中华人文图（二）
中国画

Chinese Humanities (II)
Chinese Painting
390cm×170cm, 2021

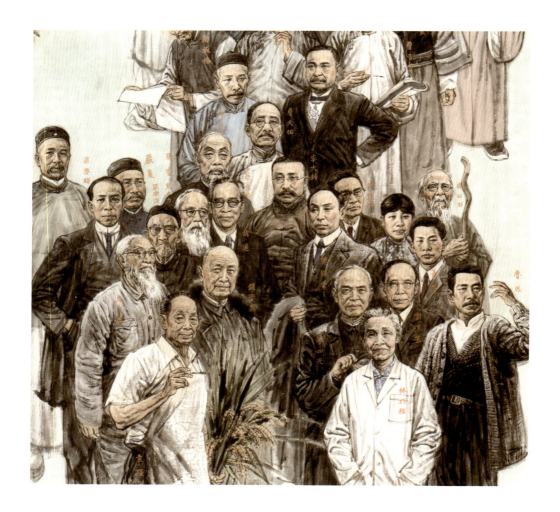

▲
中华人文图（二）（局部）

Chinese Humanities (II)(part)

▶
中华人文图（二）（局部）

Chinese Humanities (II)(part)

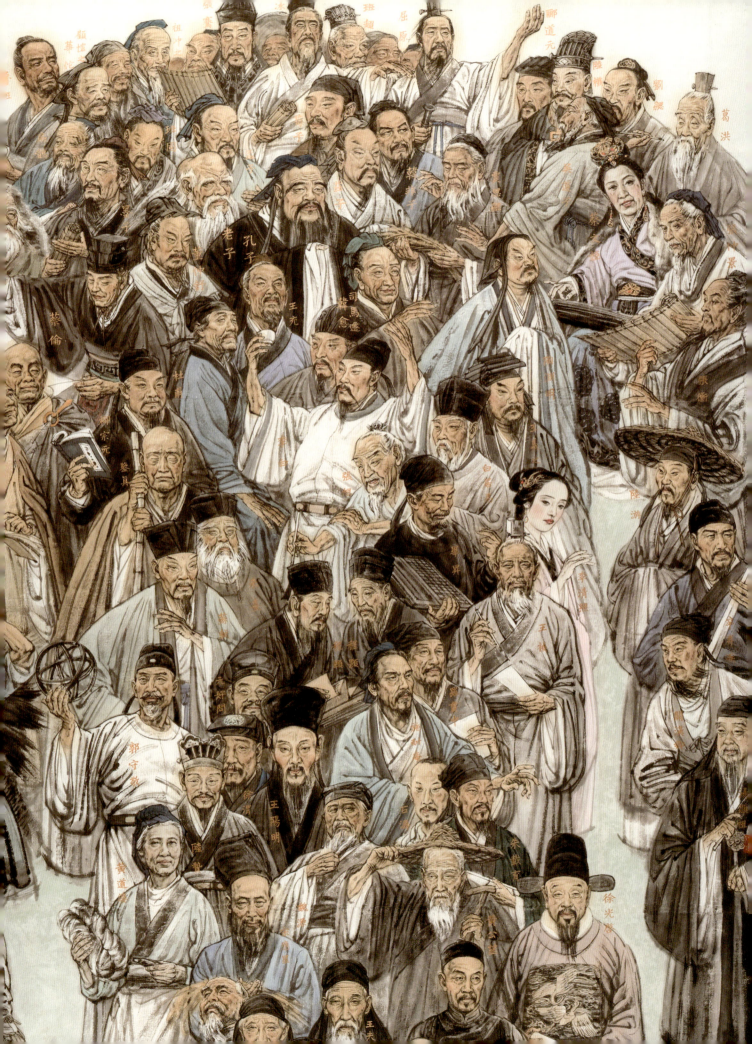

尹呈忠

Yin Chengzhong

1952年生于江西省吉安市,祖籍赣州。

1982年毕业于浙江美术学院油画系。曾任江西画院二级美术师,1994年任上海教育学院美术系副主任、副教授。1998年后为华东师范大学美术学院教授,现为华东师范大学中国当代漆艺术中心顾问。曾为中国美协漆画艺术委员会第一届、第二届委员,上海美协漆画工作委员会主任。

现为华东师范大学中国当代漆艺术中心顾问。1986年《幽篁》入选"首届中国漆画展",获优秀作品奖,中国美术馆收藏;1989年《沧桑》入选第七届全国美展,获铜奖。

▶

海

大漆、瓦灰、麻织物

Sea
Large Lacquer, Tile Powder, Linen Fabric 120cm×160cm, 2018

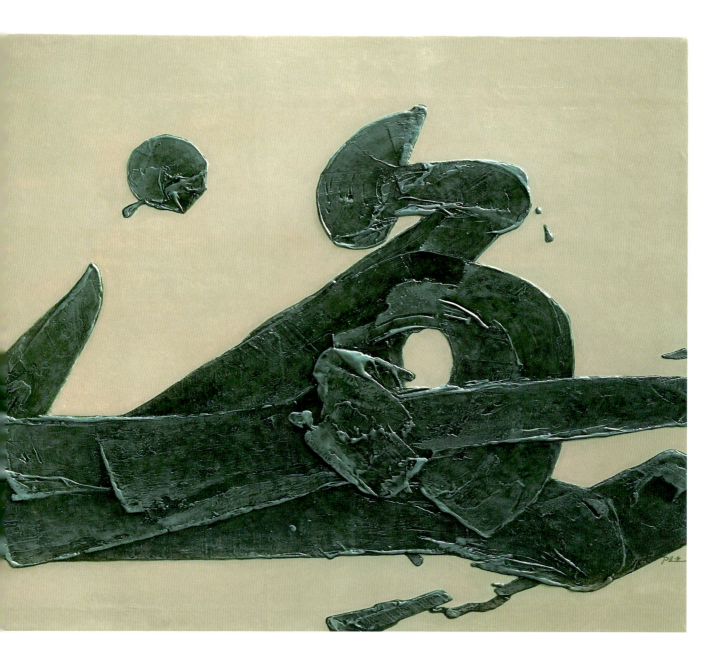

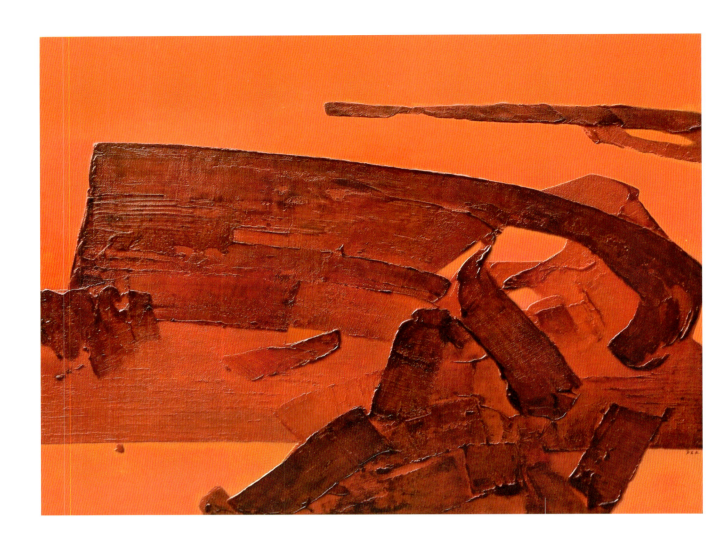

宕逸
大漆、瓦灰、麻织物

Dangyi
Large Lacquer,Tile Grey,Linen Fabric
120cm×160cm, 2018

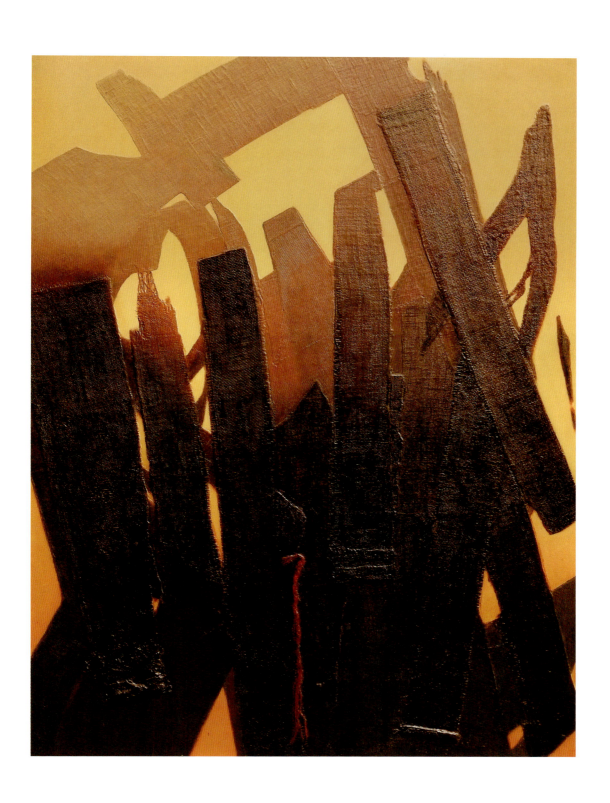

▲

斫畲

大漆、瓦灰、麻织物

Cut She

Large Lacquer,Tile Grey,Linen Fabric
160cm×120cm, 2017

李向阳

Li Xiangyang

1953 年生于上海，青岛人。

1996 年毕业于上海美术学院。

曾任上海美术馆执行馆长，上海油画雕塑院院长，上海当代艺术博物馆筹建办公室主任，上海视觉艺术学院美术学院院长。现为中国美术家协会会员，中国油画学会理事，上海美术家协会顾问，国家一级美术师。

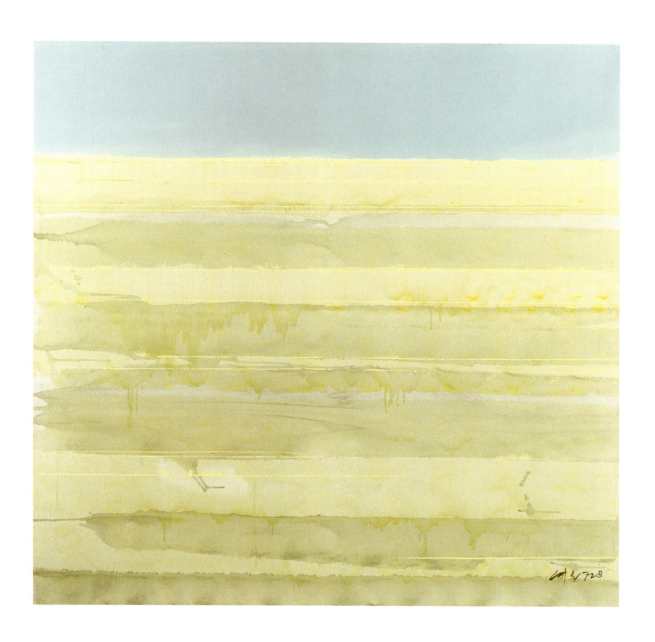

▲

非相 1728
布面丙烯

Nonappearance 1728
Acrylic on Canvas
180cm×180cm, 2017

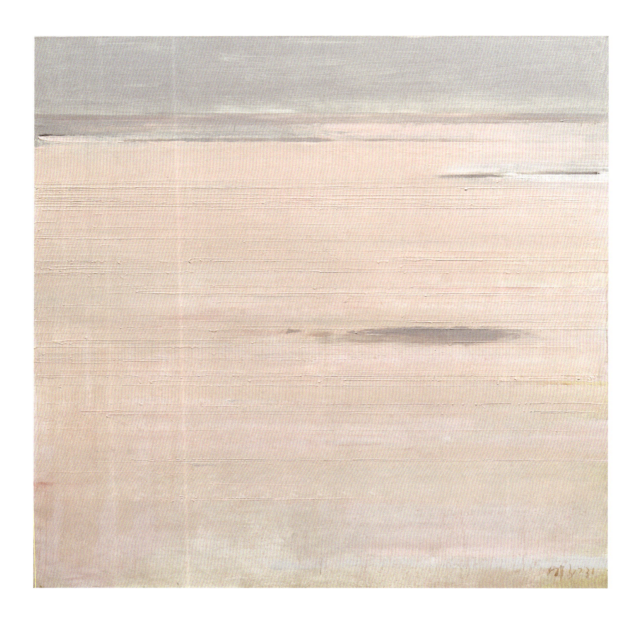

▲

非相 1731

布面丙烯

Nonappearance 1731

Acrylic on Canvas
180cm×180cm, 2017

▲

非相 1732

布面丙烯

Nonappearance 1732
Acrylic on Canvas
180cm×180cm, 2017

胡 明 哲

1953 年生于北京。

1988 年硕士研究生毕业于中央美术学院中国画系。现为中央美术学院教授，并任中国美术家协会综合材料绘画艺术委员会副主任，上海美术学院特聘教授。

▲

都市幻影—浮光

岩彩画

Urban Phantom - Floating Light
Rock Color Painting
400cmx320cm, 2011

▲

都市幻影—高架

岩彩画

Urban Phantom - Elevated
Rock Color Painting
400cm×320cm, 2011

▲
都市幻影—红尘
岩彩画

Urban Phantom - The World of Mortals
Rock Color Painting
400cm×320cm, 2011

李秀勤

Li Xiuqin

1953 年生于青岛。

1982 年毕业于浙江美术学院获学士学位。1988 年赴英国伦敦大学斯莱德美术学院研修。1990 年毕业于英国曼彻斯特大都会大学美术学院雕塑系，获硕士学位。1999—2000 年获中国访问学者奖学金，赴美国华盛顿州立大学学术交流。

现任中国美术学院雕塑系教授，中国国家画院雕塑院研究员，中国雕塑家学会常务理事。

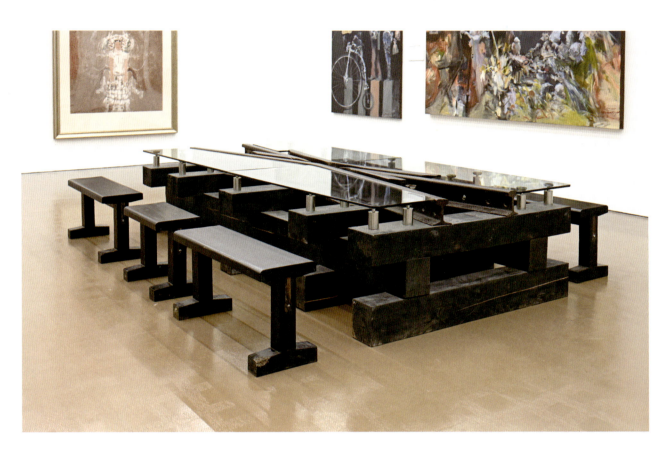

▲
道口系列之三

木、金属、玻璃

Level Crossing No.3

Wood, Metal, Glass
300cm×300cm×70cm, 2016

▲
互动空间
木、金属、玻璃

Interaction Space
Wood, Metal, Glass
200cm×200cm×65cm, 2013

▼
互动空间（局部）
Interaction Space (part)

保科丰巳（日本）

Toyomi Hoshina (Japan)

1953 年生于日本。

毕业于日本东京艺术大学，曾任日本东京艺术大学副校长，现任日本东京艺术大学当代艺术（实践研究方向）博士生导师，上海美术学院特聘外籍导师。研究方向为当代艺术、公共艺术，研究重点围绕"社会与艺术"相关问题。

早期的作品受日本"物派"艺术影响。在 20 世纪 80 年代创作了一系列前卫装置艺术，受到西方艺术界的关注。作为后物派代表性人物，其作品一直以来都关注自然与人类处境，其创作大量采用自然中的石、木、竹等天然素材，并在此中探究空间与身体感知的相互关系，同时对作品的文化背景、材料选择和形式表现方面都有着独特的思考。

▲
花之舞风景
屏风

Flower Dance View
Screen
Variable Size, 2014

1954 年生于安徽合肥。

1982 年毕业于浙江美术学院中国画系人物本科专业，留校任教。曾任中国美术学院副院长、院学术委员会副主任，浙江省美协副主席。原任中国美术家协会秘书长，中国美术家协会中国画艺委会副主任。

现任中国美美术家协会理事，中国美美术家协会国家重大美术题材创作艺委会委员，国家画院特聘院委、研究员，中国画学会副会长，北京文史馆馆员，上海美术学院博士生导师。

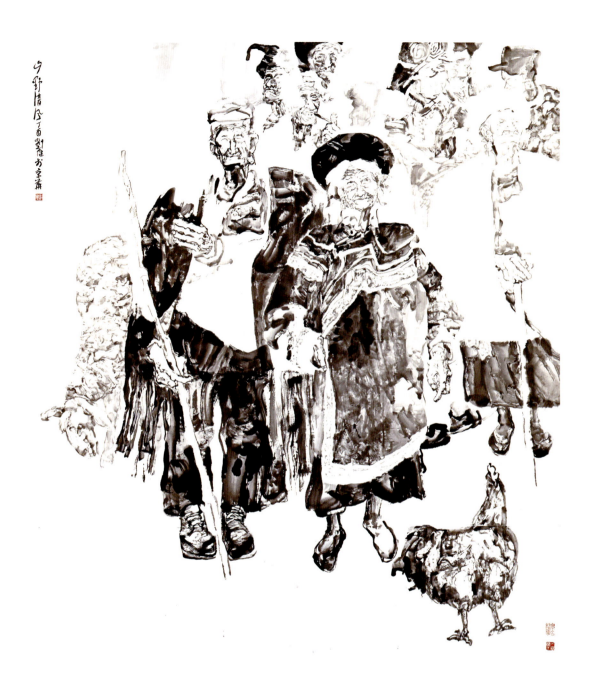

▲
山野清风
中国画

Mountain Breeze
Chinese Painting
196cm×180cm, 2017

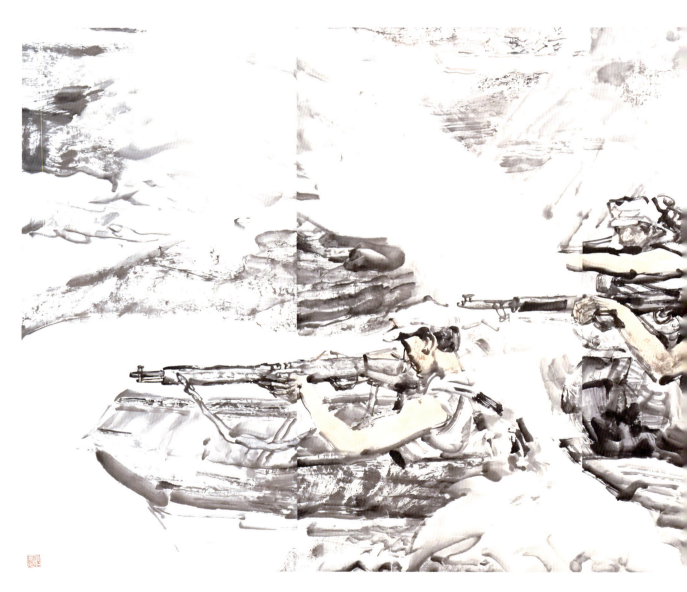

▲

突破乌江

中国画

Breaking through the Wujiang River

Chinese Painting
350cm×140cm, 2011

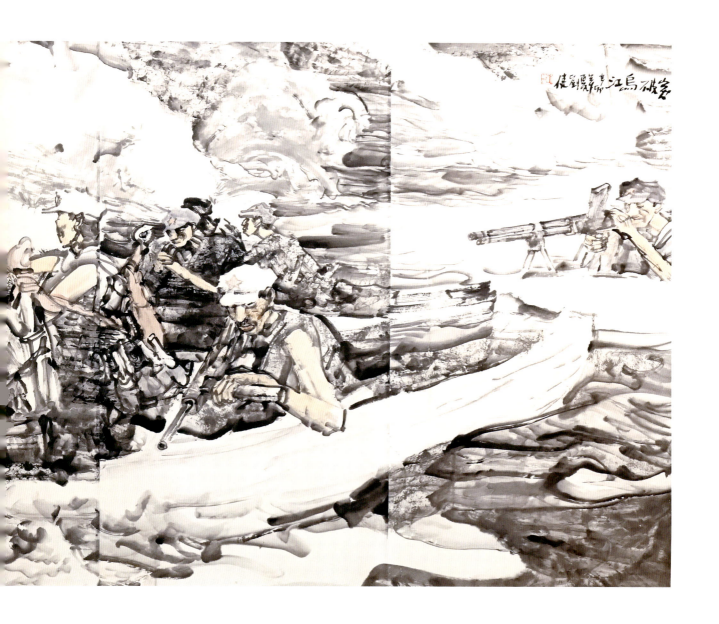

许江
Xu Jiang

1955 年生于福建。20 世纪 80 年代初毕业于中国美术学院油画系，80 年代末赴德国汉堡美术学院研修。

中国美术学院原院长，教授。中国文学艺术界联合会副主席，中国油画学会主席，中国美术家协会副主席，浙江省文学艺术界联合会主席，第十三届全国政协委员。

曾获国家教学成果奖二等奖、教育部第六届高等学校科学研究优秀成果奖三等奖、浙江省高校优秀科研成果奖一等奖、浙江省"特级专家"、浙江省教学名师、浙江省功勋教师、全国宣传文化系统"四个一批"人才、全国中青年德艺双馨文艺工作者、国务院政府特殊津贴、鲁迅艺术奖等。作为中国表现性绘画的领军人物，许江的作品应邀参加威尼斯建筑双年展、圣保罗国际艺术双年展、上海双年展等国际大展，并荣获"第二届北京双年展"佳作奖、"鲁迅艺术奖"等重要奖项。

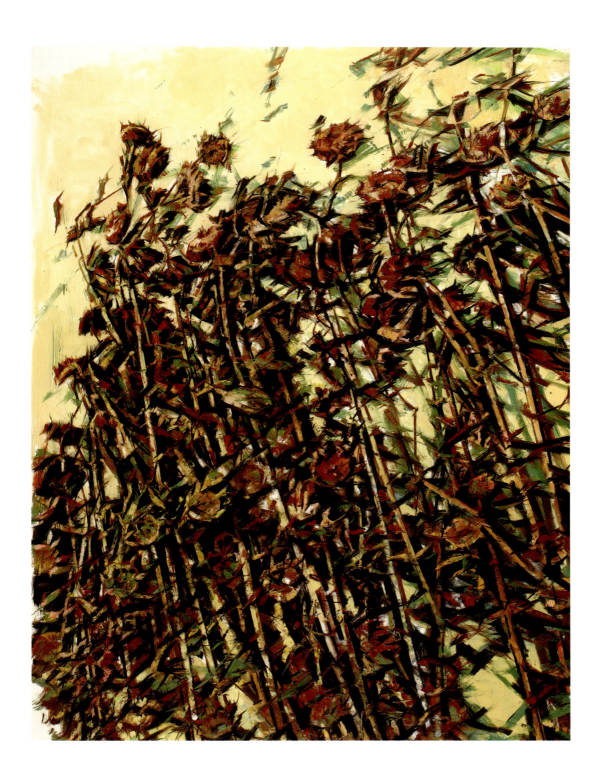

硕风

布面丙烯

Huge Wind

Acrylic on Canvas
260cm×180cm, 2017

▲
南风
布面丙烯

South Wind
Acrylic on Canvas
260cm×180cm, 2017

▶
华风
布面丙烯

Dorgeous wind
Acrylic on Canvas
260cm×180cm, 2019

章德明

1955 年生于上海。

1984 年毕业于中央美术学院,曾任上海大学美术学院油画系主任。

中国美术家协会会员,上海市美术家协会理事,油画艺术委员会委员。现任上海美术学院油画修复中心主任,油画系教授、博士生导师。

▲

欧州记忆—雨后大本钟
布面丙烯

European Memory-
Big Ben after the Rain

Acrylic on Canvas
50cmx40cm, 2021

▲

欧州记忆—白教堂

布面丙烯

European Memory -
White Church

Acrylic on Canvas
50cm×40cm, 2007

▲
文化名人—傅雷 2
布面丙烯

Culture Figure-Fu Lei 2
Acrylic on Canvas
50cm×40cm, 2015

▲
肖像系列—张自忠
布面丙烯

Portrait Series-Zhang Zizhong
Acrylic on Canvas
50cm×40cm, 2015

翁纪军

Weng Jijun

1955 年生于上海。

1981 年毕业于江西师范大学艺术学院，1994 年进修于中央美术学院。

中国美术家协会会员，上海美术家协会漆画艺术委员会主任，上海工艺美术学院教授，上海工艺美术大师，上海市非物质文化遗产保护工作专家委员会委员。

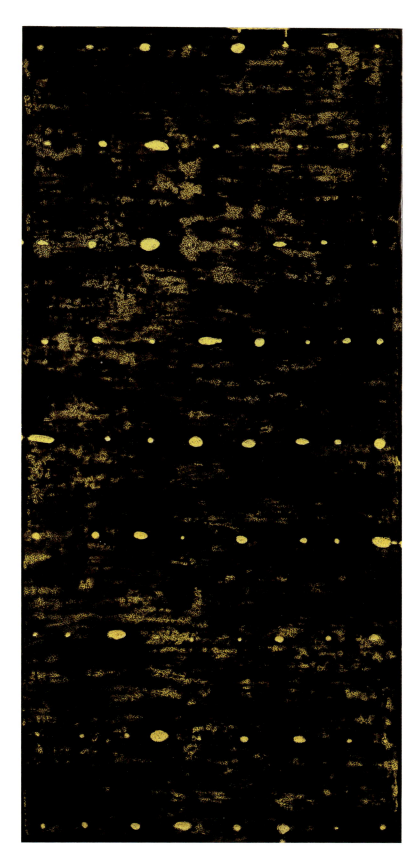

集聚系列之 2021-16
大漆、木板、苎麻

Cluster Series 2021-16
Large Lacquer, Board, Ramie
181cm×81cm, 2019

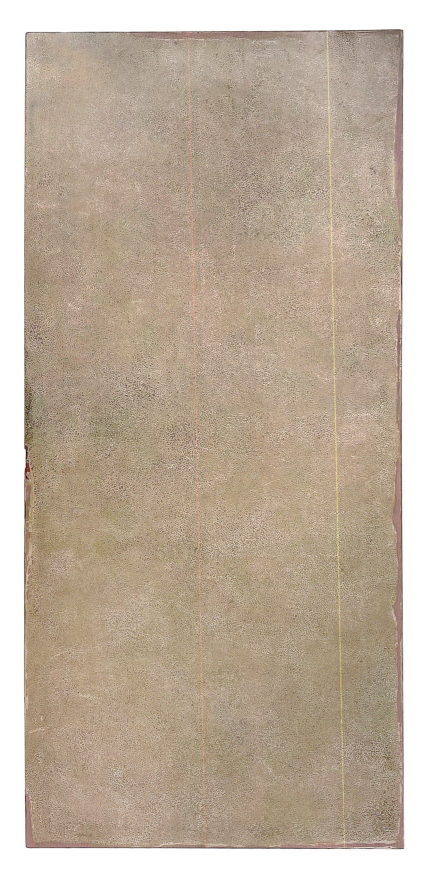

集聚系列之 2021-15
大漆、木板、苎麻

Cluster Series 2021-15
Large Lacquer, Board, Ramie
181cm×81cm, 2019

◀

集聚系列之 2021-18

大漆、木板、苎麻

Cluster Series 2021-18

Large Lacquer, Board, Ramie
122cm×142cm, 2021

◀

集聚系列之 2021-19

大漆、木板、苎麻

Cluster Series 2021-19

Large Lacquer, Board, Ramie
122cm×142cm, 2021

英格里德·勒登特（比利时）

Ingrid Ledent (Belgium)

1955 年生于比利时。

1978 年毕业于比利时安特卫普皇家艺术学院。

国际版画联盟主席。现工作于比利时安特卫普皇家艺术学院，并任上海美术学院博士生导师。

▲
思维空间 5
平版印刷

Mindscape 5
Lithography
200cm×66cm, 2019

▲

思维空间 3A

平版印刷

Mindscape 3A

Lithography
200cm×66cm, 2019

▲

思维空间 3 B
平版印刷

Mindscape 3B
Lithography
200cmx66cm, 2019

焦小健

Jiao Xiaojian

1956 年生于安徽芜湖。

1977 年就读于浙江美术学院本科，
1985 年就读于浙江美术学院研究生。
1989—2019 年任中国美术学院绘画学院油画系教授、博士生导师。

现任上海美术学院油画系主任、教授、博士生导师。

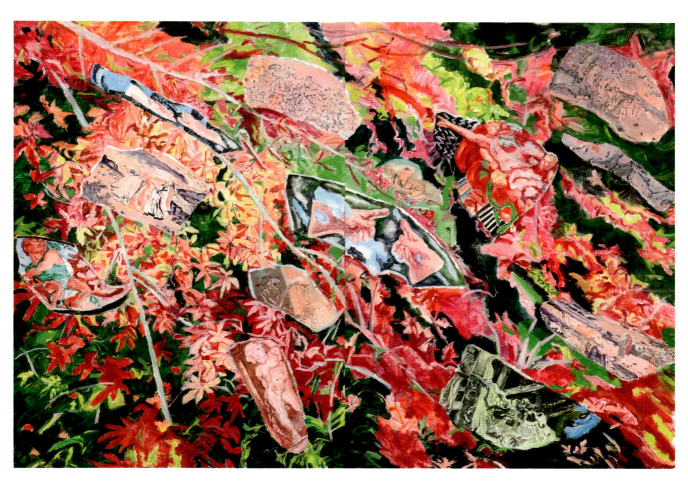

▲

没有所指的艺术故事

布面丙烯

Art Story without Reference

Acrylic on Canvas
250cmx360cm, 2020

▲

一千年不算太久

布面丙烯

A Thousand Years is Not Too Long

Acrylic on Canvas
180cmx600cm, 2020

1956 年生于湖北武汉。

1982 年毕业于中央工艺美术学院特种工艺系装饰雕塑专业。现为湖北美术馆研究员，中国雕塑学会副会长，中国美术家协会雕塑艺术委员会副主任。

长期从事雕塑与公共艺术的创作，多次参加国内外重要的当代艺术展，作品被多个美术馆和艺术机构收藏，并被列入多种版本的当代艺术史出版物。

▲
控 1#
雕塑

Control 1#
Sculpture
42cm×31cm×44cm, 2017

▲

弥合

雕塑

Combination

Sculpture
75cm×20cm×63cm, 2014

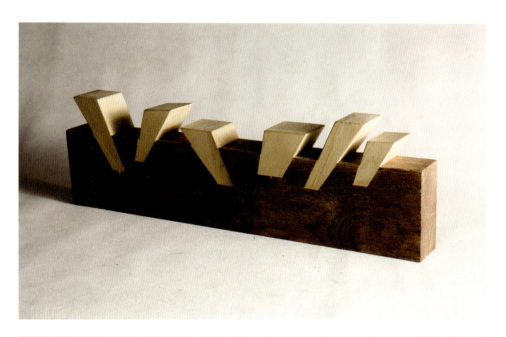

▲
楔子 3#
雕塑

Wedge 3#
Sculpture
63cmx6.5cmx20cm, 2014

▲
种子 3#
雕塑

Seed 3#
Sculpture
36cmx27cmx17cm, 2016

杰米·摩根（英国）
Jeremy Morgan (Britain)

1956年生于英格兰。

英国籍驻美艺术家。曾就读于牛津大学的拉斯金绘画和美术学院，于1977年获荣誉毕业生，于1981年获伦敦皇家学院硕士文凭。1983——1985年，获得哈克尼斯助学金，并前往旧金山美术学院继续深造，于1985年获得美术学荣誉硕士。

现为旧金山美术学院绘画系副教授。

◄

向远方

布面丙烯

Into the Far

Acrylic on Canvas
91cm×91cm, 2017

►

高度

布面丙烯

Altitude

Acrylic on Canvas
91cm×91cm, 2014

敏(美国)

Min Ren (America)

1956 年生于杭州,美籍华裔艺术家。

于 1984 年取得中国美术学院艺术学士学位,1991 年取得旧金山美术学院艺术硕士学位。1988—2012 年,在罗德岛美术学院教授绘画和中国艺术课程。

目前担任旧金山美术学院院长助理,并在旧金山市立大学艺术系任教。同时担任中国美术学院国际硕士研究生专业主任,鲁迅美术学院硕士研究生导师,上海美术学院国际艺术博士专业教授。

▶
龙的幻想 3
水墨丙烯

Imagination of Dragon 3
Acrylic Ink Painting
56cm×244cm, 2012

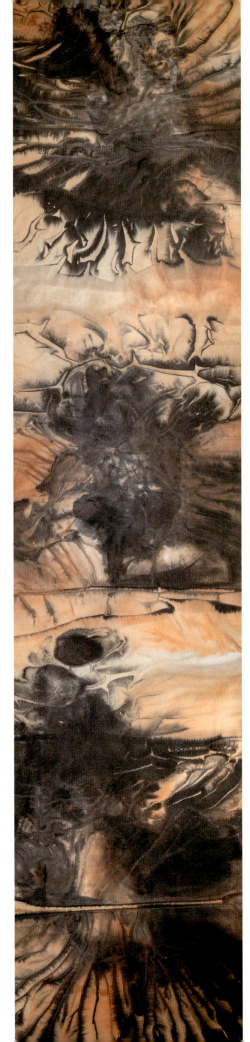

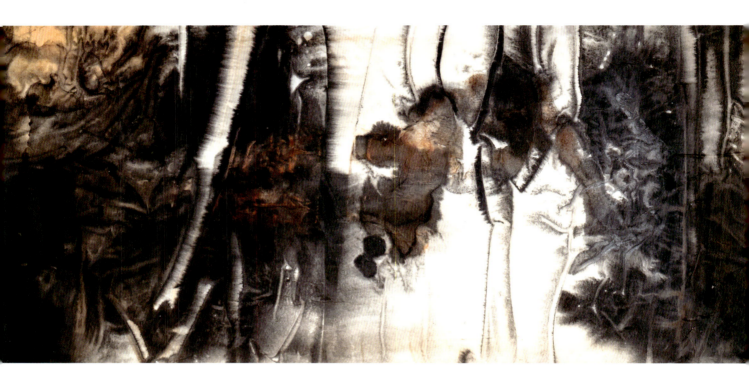

▲

神秘世界—13
水墨丙烯

Mysterious World-13
Acrylic Ink Painting
56cm×244cm, 2012

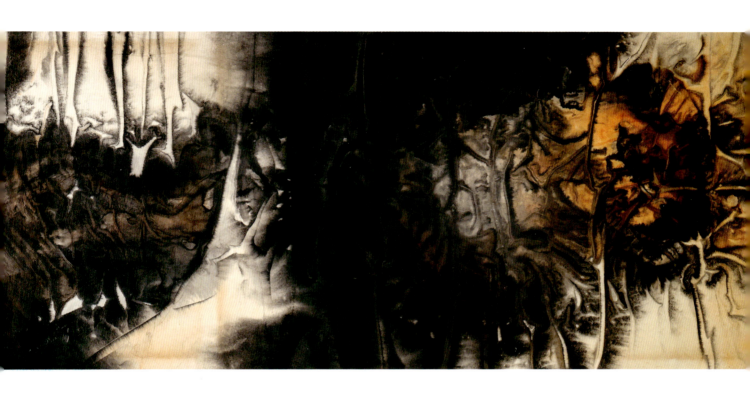

何家英
He Jiaying

1957 年出生于天津。

1980 年毕业于天津美术学院，留校任教。曾任第九、第十、第十一届全国政协委员，天津画院院长；现任中国美协副主席，中央文史馆馆员，中国工笔画协会名誉会长，中国艺术研究院博士生导师，工笔画研究院名誉院长。

曾获国家"有突出贡献的中青年专家"、中宣部"四个一批"文艺人才等荣誉。擅长当代工笔人物画创作。1980 年《春城无处不飞花》获第二届全国青年美术展览二等奖；1988 年《酸葡萄》获当代工笔画学会首届大展金叉大奖。

▶

舞之憩

绢本设色

Dance Rest
Cclor on Silk
195cm×115cm, 2007

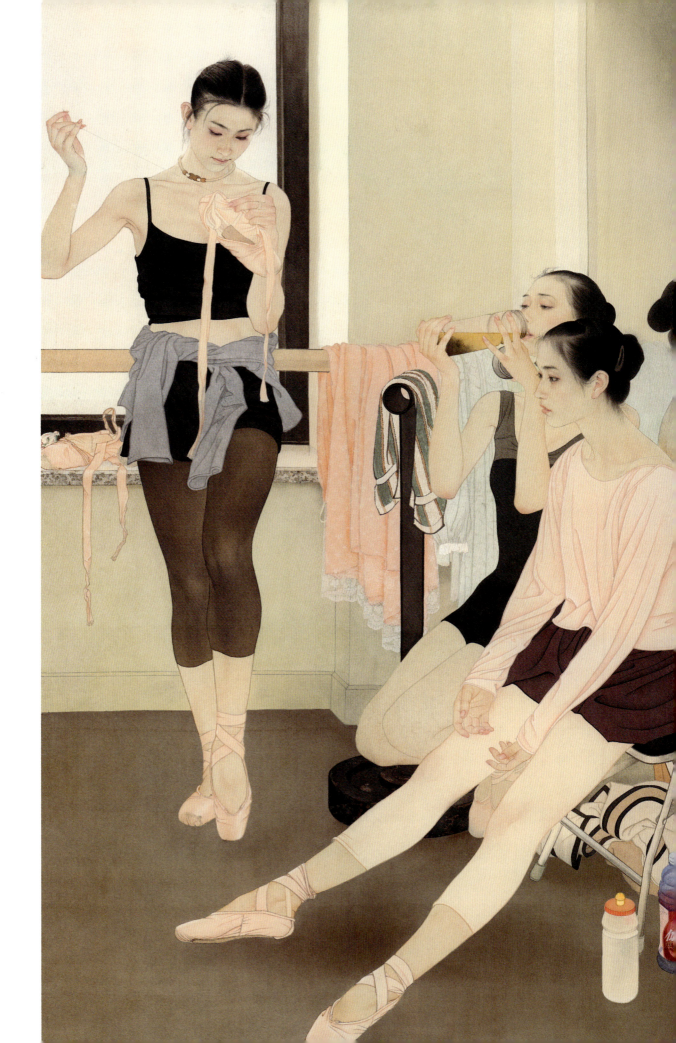

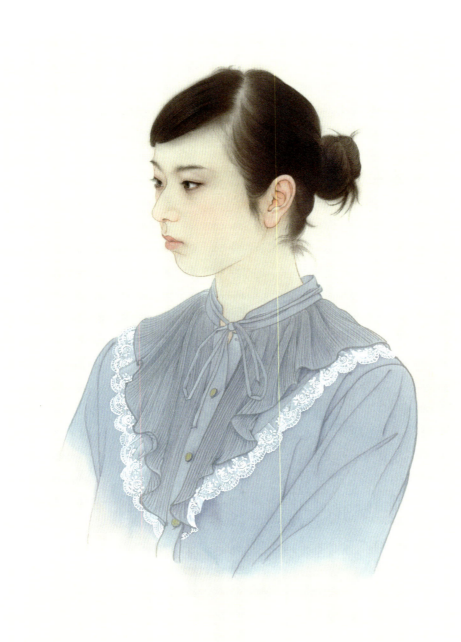

▲
日本女孩
绢本设色

Japanese Girl
Color on Silk
65cm×50cm, 2014

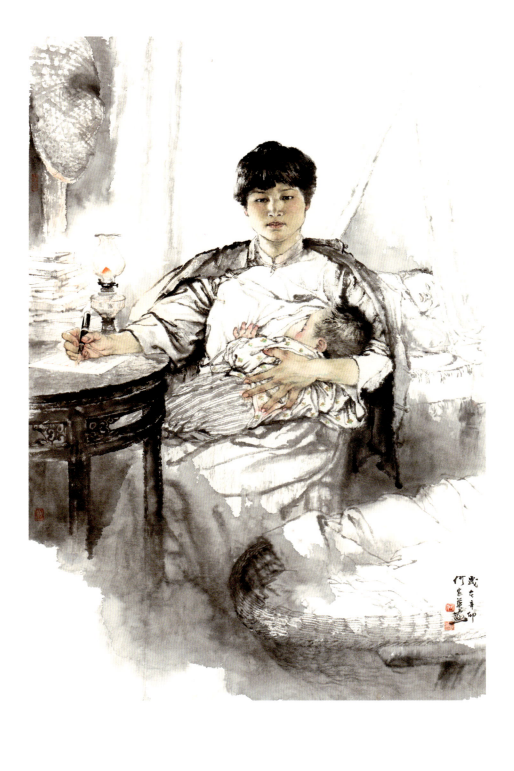

▲
杨开慧
纸本水墨

Yang Kaihui
Ink on Paper
102cm×165cm, 2011

姜建忠
Jiang Jianzhong

1957 年出生于上海。

中国油画家协会理事，上海美术家协会油画艺委会副主任，上海市装饰装修协会特聘专家，复旦视觉艺术学院客座教授，上海美术学院博士生导师。

主要研究方向：架上绘画，具象表现。作品曾多次入选国内外重大展览并获奖：1988 年获第二届上海青年美术作品展油画大奖；2001 年获"上海 2001 年美术大展"油画三等奖；2003 年获"北京国际双年展序列展——中国十大美院教师作品展"学术优秀奖(大奖)。

▲

金融家

丝网版画

Financier
Silk Screen
73cmx63cm, 2021

◀ 母亲
丝网版画
Mother
Silk Screen
68cm×55cm, 2021

▲ 胖老儿
丝网版画
Fat Old Man
Silk Screen
73cm×63cm, 2021

▲ 西班牙光头
布面丙烯
Spanish Bald Head
Acrylic on Canvas
70cm×54cm, 2017

郑辛遥

Zheng Xinyao

1958年生于上海。

现任中国美术家协会理事,中国美术家协会漫画艺委会副主任,上海市美术家协会主席。

作品曾在比利时、意大利、日本等国际漫画大赛中获奖,4次入选全国美展,4次获上海新闻漫画一等奖。代表作《智慧快餐》系列漫画获第八届全国美展优秀奖、第三届上海文学艺术优秀成果奖。2012年12月在上海美术馆举办的"智慧快餐漫画展"曾获中国新闻漫画银奖2次、铜奖多次。获上海首届"德艺双馨文艺家"称号。

▶

奸商——这是一种须时刻提防的人,尤其是当你和他们握手之后,得数一下自己的手指头。

漫画

Unscrupulous businessman-this is a kind of person who should be on guard at all times, especially after you shake hands with them, you have to count your fingers.

Caricature
22cm×22cm, 1994

奸商——这是一种须时刻提防的人
尤其是当你和他们握手之后
得数一下自己的手指头

简单是由复杂来支撑的

举得起放得下　叫举重
举得起放不下　叫负重

▶
简单是由复杂来支撑的
漫画

Simplicity is Supported By Complexity
Caricature
22cm×22cm, 1994

▶
举得起放得下，叫举重；举得起放不下，叫负重。
漫画

If you can lift it up and put it down, it is called holding heavy; If you can lift it up and put it down, it's called weight-bearing.
Caricature
22cm×22cm, 1994

食
漫画

Food
Caricature
36cm×24cm, 1987

万无一失
漫画

No Danger of Anything Going Wrong
Caricature
26cm×40cm, 1987

生命在于运动
资金在于流动
朋友在于走动

有些人一生中犯的错误
都是在本该说"不"的时候说了"是"

自由就是这样的东西
你不给于别人
自己也无法得到

▲

生命在于运动，资金在于流动，朋友在于走动

漫画

Life lies in movement; Money lies in flow; Friends lie in walking.

Caricature
22cm×22cm, 1994

▲

有些人一生中犯的错误，都是在本该说"不"的时候说了"是"

漫画

Some pecple's mistakes in life are that they say "yes" when they should say "no".

Caricature
22cm×22cm, 1994

◀

自由就是这样的东西，你不给于别人，自己也无法得到

漫画

Freedom is such a thing: you can't get it yourself if you don't give it to others.

Caricature
22cm×22cm, 1994

浦 捷

1959 年生于上海。

上海新闻出版局高级职称评审专家，上海宝山区统战理论专家，教育部学位论文评审专家，现任上海美术学院教授、博士生导师。

主要研究：当代艺术实践、当代艺术实践理论研究。参加国内外各种展览 200 多次。作品主要收藏于欧美和亚洲的美术馆等。

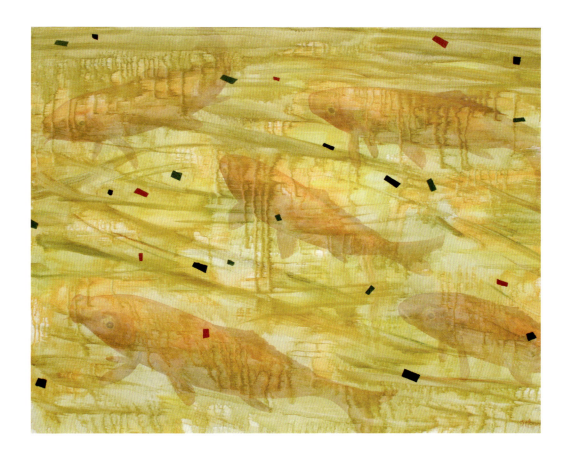

◀

鱼和渔 No.4

布面丙烯

Fish and Fisheries No.4
Acrylic on Canvas
120cm×145cm, 2018

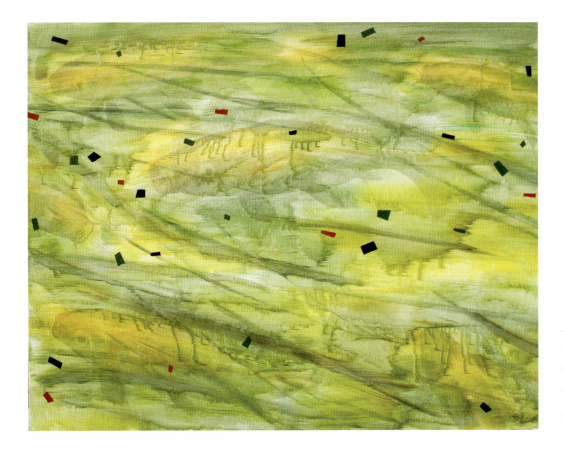

◀

鱼和渔 No.7

布面丙烯

Fish and Fisheries No.7
Acrylic on Canvas
120cm×147cm, 2018

张敏杰

Zhang Minjie

1959 年生于唐山。

1990 年毕业于北京中央美术学院版画系。

现为杭州中国美术学院教授,中国美术家协会版画艺委会副主任,中国国家画院研究员。

▶
无题 No.15
平版

Untitled No.15
Lithography
100cmx144cm, 2016

▲
舞台 No.15
平版

Stage No.15
Lithography
100cmx280cm, 2019

曾 成 钢

1959 年生于浙江温州。1991 年毕业于中国美术学院雕塑系。

现任上海美术学院院长、博士生导师，清华大学美术学院副院长，中国美术家协会副主席，中国雕塑学会会长，全国政协委员，全国文联委员，农工党中央委员。

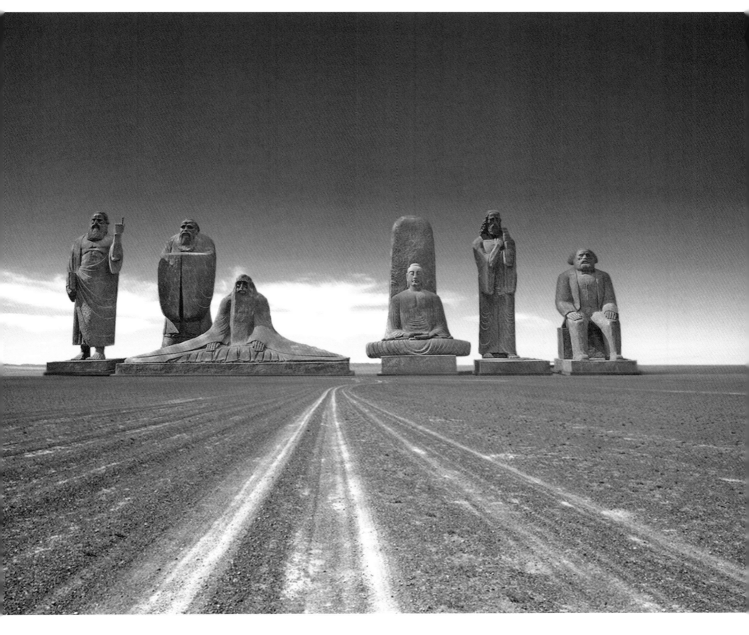

▲

大觉者
雕塑

Great Awakening Man
Sculpture
900cm×250cm×310cm, 2011

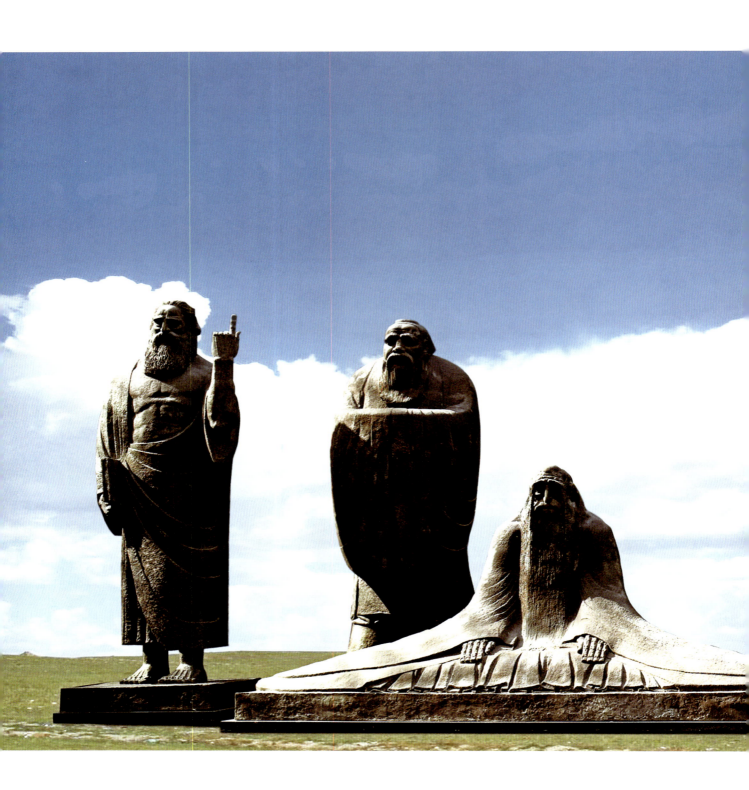

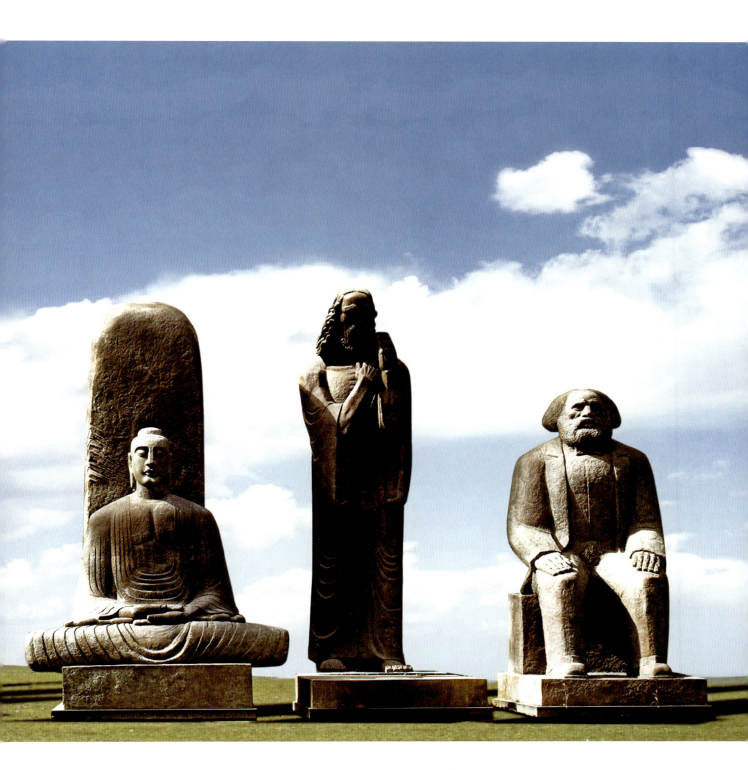

▲

大觉者

Great Awakening Man

刘敕

1960年生于湖北麻城。

1987年毕业于南京艺术学院中国画专业。

现为厦门大学艺术学院院长，南京师范大学美术学院教授、博士生导师，国务院学位委员会第七、八届美术学科评议组成员，国务院学位委员会艺术专业研究生学位教育指导委员会委员，教育部高等学校教学指导委员会美术学类专业教学指导委员会委员，中国美术家协会理事，中国美术家协会美术教育艺委会副主任，"巴渝学者"。

▲
水墨江南系列之一
纸本水墨

Ink Painting Jiangnan Series No.1
Ink on Paper
100cmx70cm, 2021

水墨江南系列之二
纸本水墨

Ink Painting Jiangnan Series No.2
Ink on Paper
100cmx70cm, 2021

▲
水墨江南系列之三
纸本水墨

Ink Painting Jiangnan Series No.3
Ink on Paper
100cmx70cm, 2021

▲
水墨江南系列之四
纸本水墨

Ink Painting Jiangnan Series No.4
Ink on Paper
100cmx70cm, 2021

贺 丹

1960 年生于延安。

1983 年毕业于西安美术学院油画系并留校任教。1994 年进入巴黎美术学院研修。1997 年加入法国艺术家联盟。1998 年毕业于法国巴黎国立东方文化艺术语言学院，获 DEA（博士前）深入研究文凭。2001 年获得法国文化部艺术家长期画室。

原西安美术学院副院长，现任中国美术家协会油画艺委会副主任，中国美术家协会国家重大题材美术创作艺术委员会委员，中国油画学会艺委会委员，陕西省美术家协会油画艺委会主任。

▼

苹果

布面丙烯

Apple
Acrylic on Canvas
200cm×250cm, 2017

▲

跳水

布面丙烯

Diving

Acrylic on Canvas
200cm×250cm, 2013

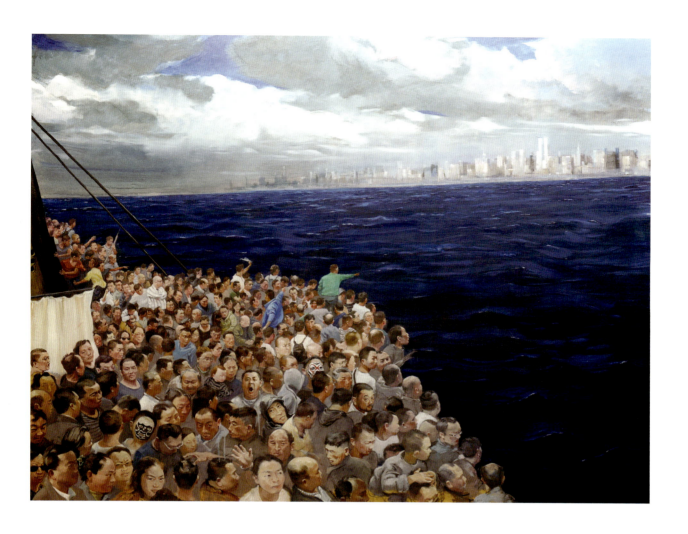

▲
我们发现了美洲
布面丙烯

We Found America
Acrylic on Canvas
200cm×250cm, 2015

罗 小平

Luo Xiaoping

1960 年生于湖南。

1987 年毕业于景德镇陶瓷学院。

现为上海美术学院教授、博士生导师。

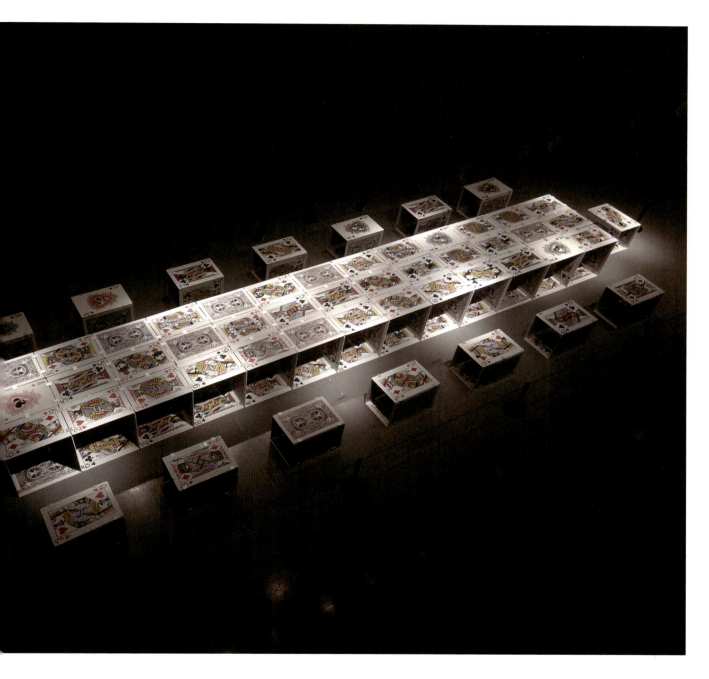

会议
陶瓷

Meeting

Porcelain
384cm×386cm, 2005

苏 新 平

1960 年生于内蒙古集宁市。

1983 年毕业于天津美术学院绘画系，毕业后在内蒙古师范大学美术系任教。1989 年毕业于中央美术学院版画系，获得硕士学位，并留校任教。现为中央美术学院副院长、教授、博士生导师。

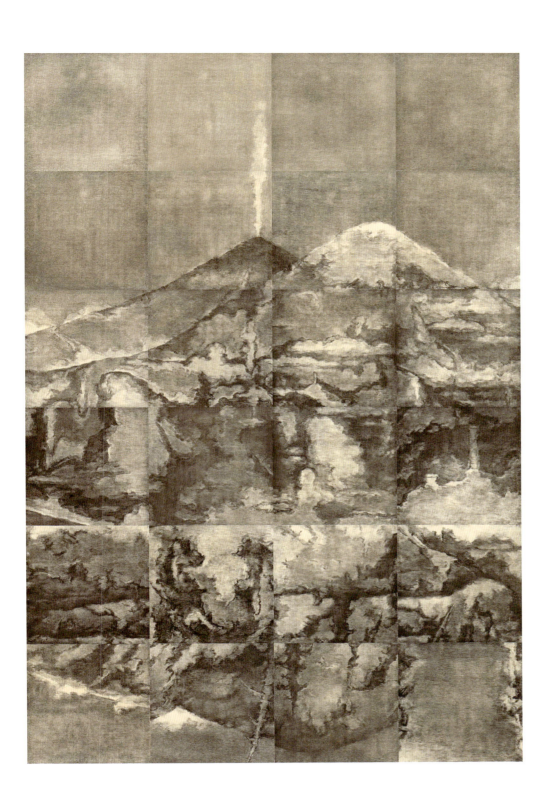

▲

荒原 3 号
铜版画

Wasteland No.3
Copperplate Print
200cmx300cm, 2017

◀

蓝之九
铜版画

The Blue No.9
Copperplate Print
56cmx224cm (28cmx28cmx16cm), 2018

蔡枫

1960 年生于广东。

1989 年毕业于浙江美术学院（中国美术学院）版画系并留校任教。1996 年在英国奥斯特大学美术学院进修。2007 年获中国美术学院首届理论与实践博士学位。现为中国美术学院教授，上海美术学院特聘教授。

长期从事东方版画与视觉文化研究和实践，策划有一系列艺术展览和学术活动，并出版多种专著：《即版即画》《天工开物》《东方颜貌》《造艺之书》等。多次参加国际性艺术项目，承担多项国家重要美术项目。作品多次参加全国性美术作品展览并获奖，作品被中国美术馆、国家博物馆、上海美术馆和国外艺术机构等收藏。

◀

蕊片系列

综合材料

Flower Series
Mixed Media
160cmx100cm, 2021

◀

蕊片系列

综合材料

Flower Series
Mixed Media
160cmx100cm, 2021

Wooden Soul 2021

Sculpture
70cmx60cmx25cm, 2021

▲

木灵 2021 系列

雕塑

Wooden Soul 2021

Sculpture
60cmx51cmx38cm, 2021

▲
木灵 2021 系列
雕塑

Wooden Soul 2021
Sculpture
62cmx43cmx30cm, 2021

杨剑平
Yang Jianping

1951年出生于江西上饶。

1982年毕业于江西景德镇陶瓷学院雕塑专业。

现任上海大学艺术研究院院长、教授，上海美术家协会副主席，中国雕塑学会副会长。

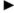
阿尔戈英雄

雕塑

Argonaut

Sculpture
200cm×150cm×40cm, 2019

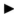
不朽

超轻黏土、铝

Eternity

Super Light Clay, Aluminium
20cm×10cm×10cm, 2018

程向军

Cheng Xiangjun

1961年生于沈阳市。

1986年毕业于中央工艺美术学院壁画专业，留校任教。

现任清华大学美术学院长聘教授、博士生导师、漆艺专业主任，上海工艺美术职业技术学院客座教授，中国美术家协会漆画艺术委员会副主任。在专业美术馆及专业机构举办个人作品展览27场。担任第十、十一、十二、十三届全国美术作品展览及历届全国漆画展评委。

▲
西部的回想
漆画

Memories of the West
Lacquer Painting
120cm×180cm, 2012

线的组合

漆画

Combination of Lines
Lacquer Painting
120cm×180cm, 2012

▲

远方的山

漆画

Distant Mountains
Lacquer Painting
165cm×122cm, 2015

管怀宾
Guan Huaibin

1961 年出生于南通。

1989 年浙江美术学院（现中国美术学院毕业），2004 年东京艺术大学大学院博士后期课程毕业（博士学位）。

现居中国杭州市，中国美术学院教授、博士生导师、跨媒体艺术学院院长。作品多次参加越后妻有三年展、神户双年展、威尼斯双年展平行展、上海双年展等重要国际展事。

▲ ▼

流隙 蚀光

影像 综合媒材

Flow Gap Erosive Light
Video Mixed Media
2018 400cm×700cm×180cm, 2016

宋钢（意大利）

1962 年出生于重庆万州。

1986 年毕业于浙江美术学院（现中国美术学院）。1997 年毕业于罗马美术学院。

改革开放以来中国前卫艺术的代表性人物，享有国际声誉。2005 年起任罗马艺术大学教授，2017 年起为四川美术学院外籍教授。现为罗马艺术大学校长助理，意大利卡坦扎洛国立美术学院院长助理，上海美术学院特聘教授、博士生导师。

▲ 数字之维系列
水墨

Digital Dimension Series
Ink on Paper
Variable Size, 2021

刘建华

1962 年出生于江西吉安市。

1989 年毕业于江西景德镇陶瓷学院美术系雕塑专业（现景德镇陶瓷大学美术学院雕塑系），2004 年从云南艺术学院美术学院雕塑系，调入上海美术学院雕塑系任教。目前工作和生活于中国上海。

20 世纪 80 年代末尝试在当代背景下进行实验性的工作。2008 年提出以"无意义、无内容"的理念进行创作，开始了一个全新方向的探索，并形成了当代艺术的个人语言体系。曾在国内外多次举办个展。

泡沫墙
瓷

Bubble Wall
Porcelain
422cm×35cm×176cm, 2018-2020

肖素红

Xiao Suhong

1962 年生于黑龙江。

1999 年毕业于天津美院国画系，获硕士学位。

中国美术家协会会员。上海市政协书画院艺委员委员，上海美术学院国画系三级教授。

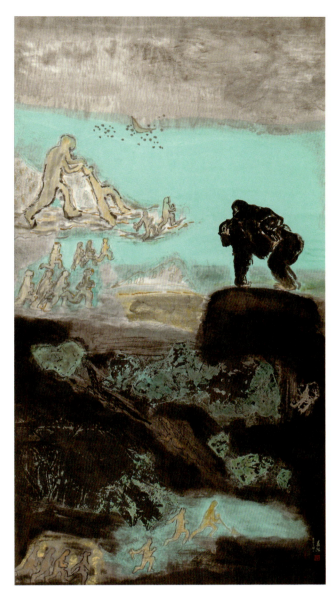

▲

生命演进 2

纸本水墨

Life Evolution 2

Ink on Paper
180cm×96cm, 2017

▼

生命演进 7

纸本水墨

Life Evolution 7

Ink on Paper
180cm×96cm, 2017

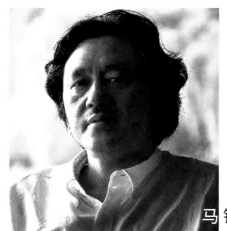

马锋辉

Ma Fenghui

1963年生于浙江浦江。

中国美术学院毕业，研究生学历，博士学位。

现为中国美协分党组书记、秘书长，中国文联美术艺术中心主任，中国美术学院教授、研究生导师，西泠印社社员，国家一级美术师，享受国务院特殊津贴专家，中国美术家协会艺委会主任、国家重大题材美术创作艺委会副主任。

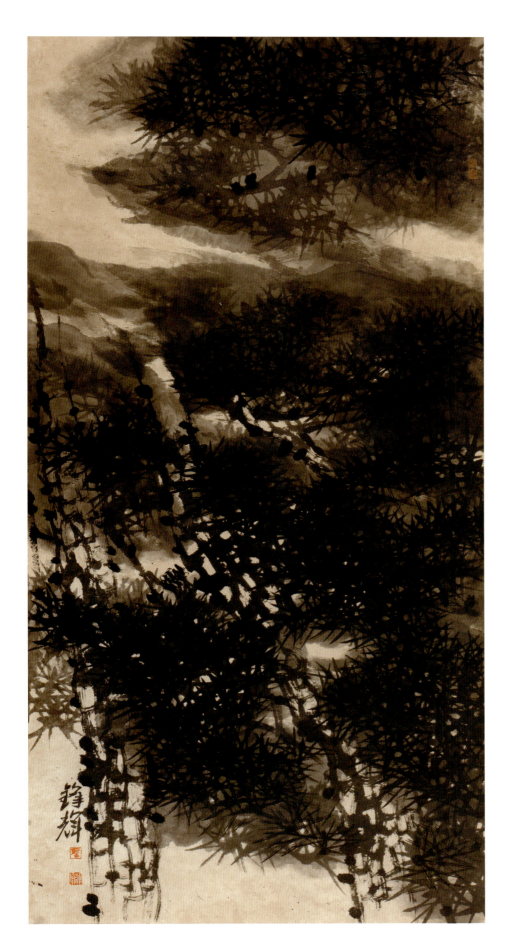

万山

纸本水墨

Thousands and Thousands of Mountains Series

Ink on Paper
180cm×88cm, 2021

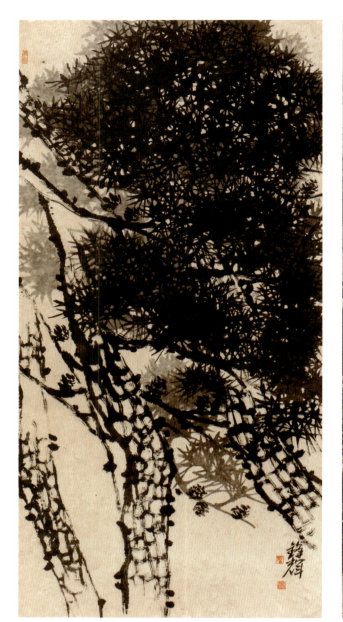
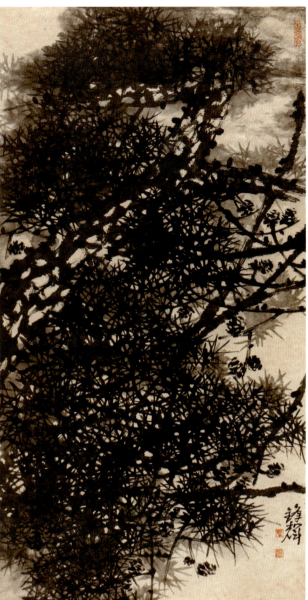

▲

万山

纸本水墨

Thousands and Thousands of Mountains Series

Ink on Paper

180cm×88cm, 2021

▲

万山

纸本水墨

Thousands and Thousands of Mountains Series

Ink on Paper

180cm×88cm, 2021

▼
万山

纸本水墨

Thousands and Thousands of
Mountains Series

Ink on Paper
180cmx88cm, 2021

▼
万山

纸本水墨

Thousands and Thousands of
Mountains Series

Ink on Paper
180cmx88cm, 2021

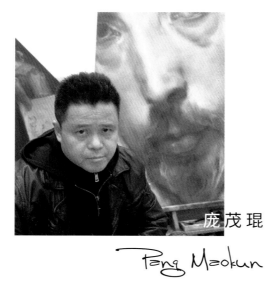

庞茂琨

Pang Maokun

1963 年生于重庆。

1988 年毕业于四川美术学院油画系，获硕士学位。

现为中国美术家协会副主席，四川美术学院院长，重庆文联副主席，重庆美术家协会主席，中国美术家协会油画艺委会主任，中国油画学会副会长，教育部高等学校美术学类专业教学指导委员会副主任委员，上海美术学院博士生导师。

▲

春雨

布面丙烯

Soft Spring Rain

Acrylic on Canvas
150cm×160cm, 2016

◀

沙发上的女人之一
布面丙烯

The Women on the
Sofa No.1

Acrylic on Canvas
140cm×180cm, 2009

徐庆华

Xu Qinghua

1963 年出生于上海。

1991 年毕业于浙江美术学院。中国美术学院书法学博士。

现为上海交通大学教授、博士生导师，中国书协理事，上海书协副主席，上海书协篆刻专业委员会主任，教育部学位评审小组专家，西泠印社社员，中国美术学院现代书法研究中心研究员，中国艺术研究院中国篆刻院研究员。2002 年获中国书协"德艺双馨"会员称号。

▲

草书 - 唐诗数首
纸本水墨

Cursive Script-Several Tang Poems
Ink on Paper
360cm×140cm, 2020

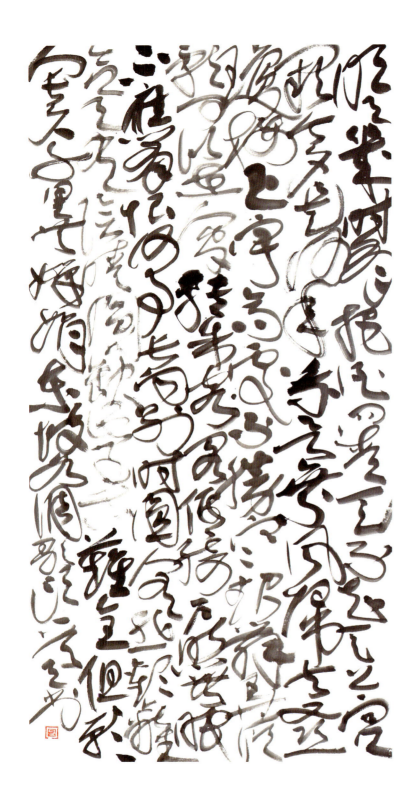

▲

苏东坡词一首
纸本水墨

One Poem of Su Dongpo
Ink on Paper
68cm×133cm, 2020

▲

线场

纸本水墨

Line Field

Ink on Paper
240cm×120cm, 2019

李磊

Li Lei

1965 年生于上海。毕业于上海华山美校。

现为上海戏剧学院教授，上海市美术家协会副主席，上海市政协委员，一级美术师。兼任中国美术家协会实验艺术委员会副主任、中国博物馆协会美术馆专业委员会副主任。

1996 年起从事抽象艺术创作和研究，力求走出一条中国的抽象艺术之路。创作了《醉湖》《海上花》《忆江南》等系列。2014 年开始尝试空间集成艺术，将空间叙事、空间抒情、空间思辨作为戏剧性视觉实践的目标。2019 年起开展陶瓷创新研究和创作，形成了"诗瓷"系列作品。2020 年起开展艺术与科技相融合的研究和实验。

▶

大水 15
布面丙烯

Huge Water 15
Acrylic on Canvas
50cm×40cm, 2021

◀

大水 16
布面丙烯

Huge Water 16
Acrylic on Canvas
50cmx40cm, 2021

◀

大水 18
布面丙烯

Huge Water 18
Acrylic on Canvas
50cmx40cm, 2021

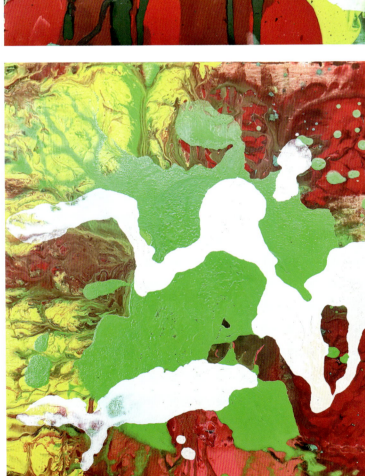

◀
大水 19
布面丙烯

Huge Water 19
Acrylic on Canvas
50cm×40cm, 2021

◀
大水 20
布面丙烯

Huge Water 20
Acrylic on Canvas
50cm×40cm, 2021

白砥

1965 年生于浙江绍兴，本名赵爱民。

现为中国美术学院教授、博士生导师，浙江省书法家协会副主席，西泠印社社员。

▲
红星照耀中国
楷书

The Red Star Shines on China
Regular Script
180cmx79cm, 2021

▲

搏击

篆书

Fight With
Seal Script
180cm×79cm, 2016

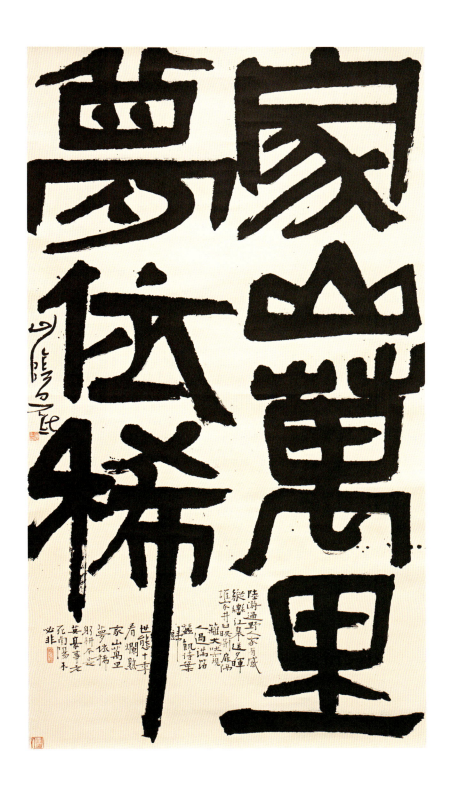

▲

家山万里梦依稀

隶书

The Dream of Thousands of Miles away from Home is Faint
Official Script
180cm×79cm, 2018

庆 喜

Zhai Qingxi

1966 年生于黑龙江省哈尔滨市。

1985—1990 年就读于浙江美术学院（现中国美术学院）雕塑系本科。1990 年任教于浙江美术学院雕塑系。1992—1994 年浙江美术学院首届助教进修班学习。1994 年——1998 年在职就读中国美术学院雕塑系硕士研究生。1998—1999 年赴法国巴黎艺术城研修。

现为中国雕塑学会常务理事，浙江省雕塑家协会副会长，国家艺术基金评审专家，教育部学位中心评审专家，中国美术学院教授，清华大学美术学院双聘教授、博士生导师，上海美术学院教授、雕塑系主任、博士生导师。

▶

人民音乐家——任光
铸铜

People Musician Renguang
Bronze Sculpture
Height 220cm, 2018

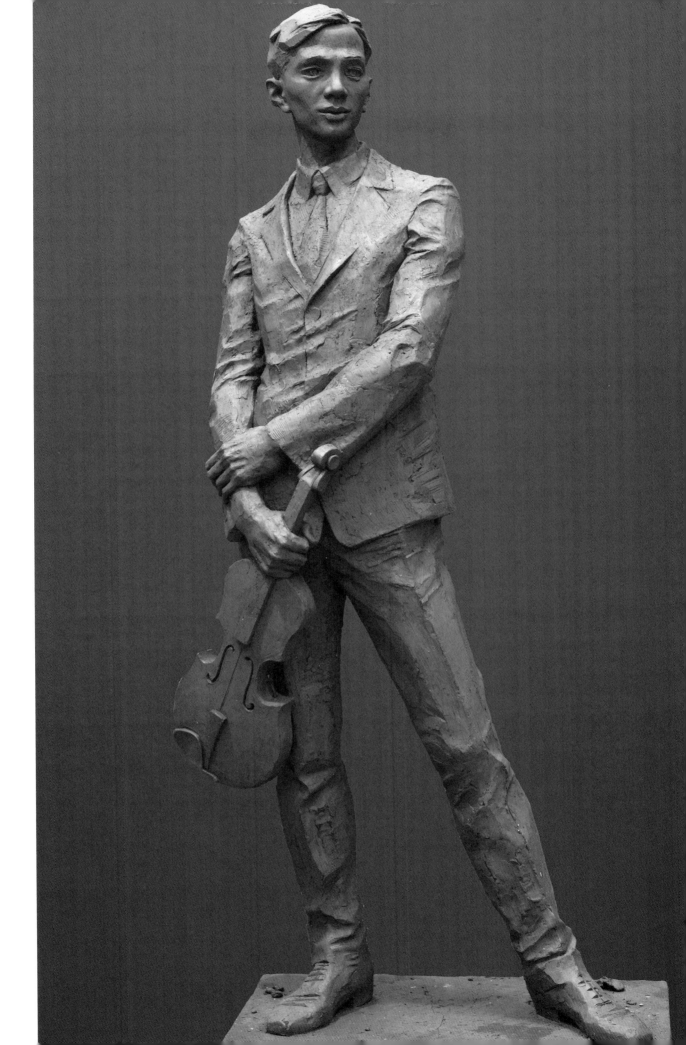

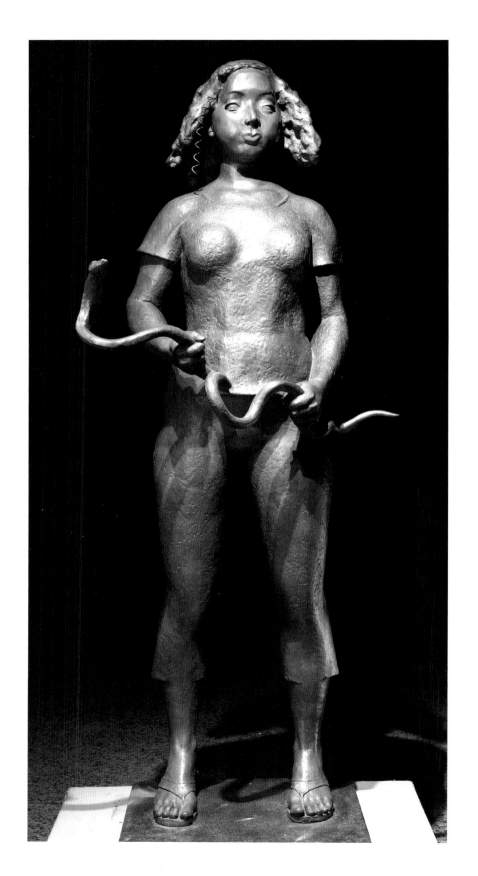

◀
女子与蛇
铸铜

Woman with Snake
Bronze Sculpture
Height 165cm, 2007

▲
坐着的少女
铸铜

Sitting Girl
Bronze Sculpture
Height 100cm, 1993

蒋铁骊

Jiang Tieli

1966 年生于北京。

1992—1995 年就读于鲁迅美术学院，获硕士学位。上海美术家协会副主席，中国雕塑学会常务理事，教育部艺术教育指导委员会委员。1995 年至今任教于上海美术学院，现任上海美术学院副院长、教授、博士生导师。

作品收藏于中国国家博物馆、中国美术馆、上海美术馆、湖北美术馆、美国佛蒙特艺术中心、北京大学、清华大学、上海戏剧学院、上海大学。重要获奖：第二届中国雕塑大展新锐奖（2011）、第十一届全国美展获奖提名（2009）、上海白玉兰美术奖（2009）、上海美展艺术奖（2004）、美国佛蒙特艺术中心亚洲艺术家奖（2002）。

英雄-2
青铜

Hero-2
Bronze Sculpture
Height 90cm, 2008

◀
本来无一物，何处惹尘埃 - 六祖慧能造像
青铜

Nothing to Touch-Sixth Ancestor Huineng
Bronze Sculpture
Height 190cm, 2014

林岗

1967年生于广东。

1990年毕业于中国美术学院。

现为杭州市雕塑院院长,中国雕塑学会副秘书长兼常务理事,浙江省雕塑家协会会长,浙江省美术家协会理事,杭州美术家协会副主席。作品曾获全国及省级奖项。

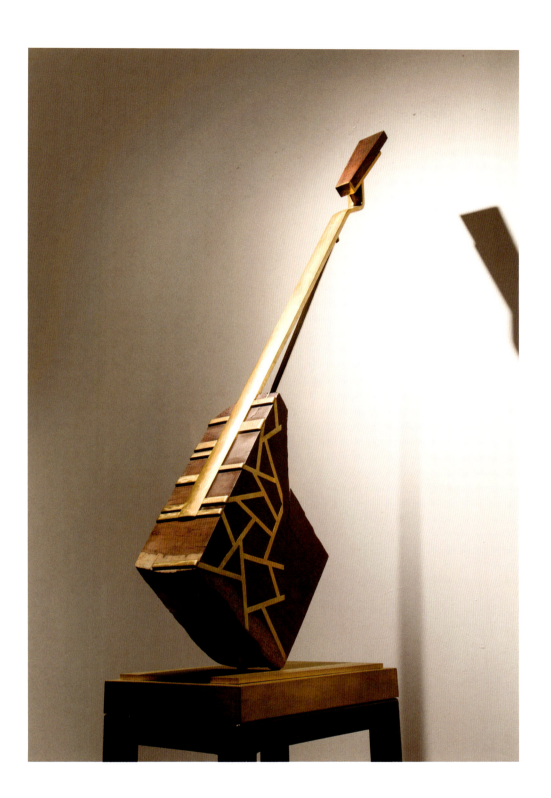

▲

木心

雕塑

Duramen

Sculpture
80cm×36cm×163cm, 2016

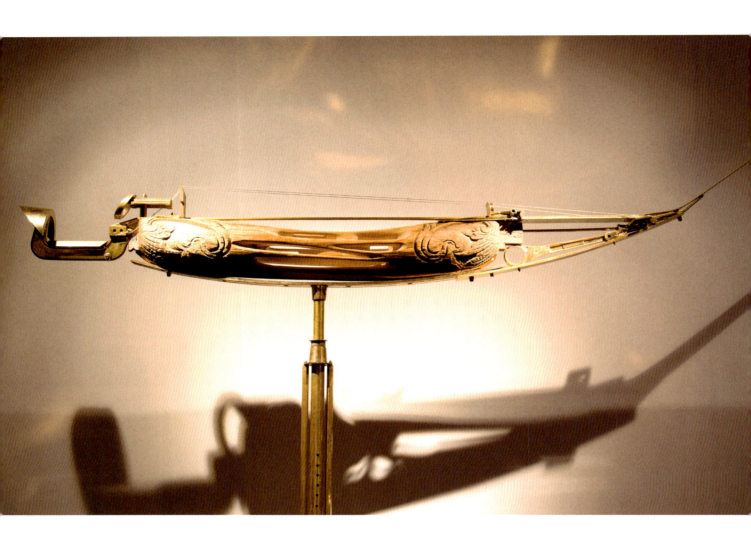

◀

堂风
雕塑

Draught
Sculpture
280cmx28cmx90cm, 2016

夏阳

Xia Yang

1967 年出生于安徽。

1992 年毕业于浙江美术学院雕塑系。
1992 年至今工作于上海美术学院。

现任中国雕塑学会理事，上海美协雕塑艺委会主任，上海美术学院教授。

▲

刻度—2

铝、油性笔

Scale-2

Aluminum, Oil Pen
72cmx72cmx0.2cm, 2021

◀

刻度—3

铝、油性笔

Scale-3

Aluminum, Oil Pen
73cmx33cmx0.2cm, 2021

苗 彤

1968 年生于西安。

2003 年毕业于日本京都市立艺术大学。

现为上海市美术家协会会员,上海美术学院岩彩绘画工作室主任。

天上人间之八

亚麻布、矿物颜料、金箔、动物胶

Heaven and Earth No.8

Linen, Mineral Pigment, Gold Foil, Animal Glue
180cm×180cm, 2015

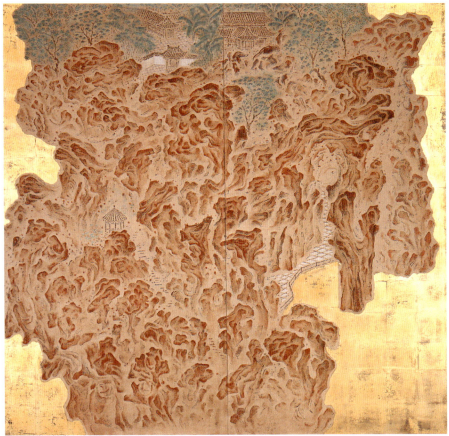

天上人间之五

麻布、岩彩、金箔

Heaven and Earth No.5

Linen, Rock Color, Gold Foil
180cm×180cm, 2012

林海钟

1968 年生于浙江杭州。

1990 年毕业于浙江美术学院。

现为中国美术家协会会员,中国美术学院中国画山水专业教授、博士生导师、书画鉴赏中心副主任,上海美术学院博士生导师。

太行山写生册 33.5-47-8-1
纸本水墨

Sketch Book of Taihang Mountain 33.5-47-8-1
Ink on Paper
37.4cmx43.4cm, 2016

太行山写生册 34-46.5-8-1
纸本水墨

Sketch Book of Taihang Mountain 34-46.5-8-1
Ink on Paper
37.4cmx43.4cm, 2016

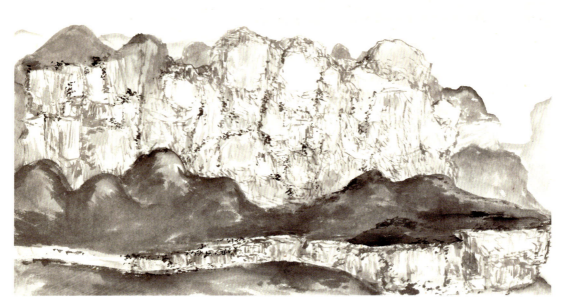

▲
《太行山写生册》37-43.5-3
纸本水墨

Sketch Book of Taihang Mountain 37-43.5-3
Ink on Paper
37.4cm×43.4cm, 2016

◀
太行山写生册 34-46-8-1
纸本水墨

Sketch Book of Taihang Mountain 34-46-8-1
Ink on Paper
37.4cm×43.4cm, 2016

◀
太行山写生册 37-43.5-1
纸本水墨

Sketch Book of Taihang Mountain 37-43.5-1
Ink on Paper
37.4cm×43.4cm, 2016

邱志杰

1969 年生于福建漳州。

1992 年毕业于浙江美术学院版画系。目前工作、生活于北京。

现为中央美术学院教授、实验艺术学院院长、科技艺术研究院副院长、博士生导师,中国美术学院跨媒体艺术学院特聘教授、硕士生导师、博士生导师,中国摄影家协会理事,中国美术家协会理事,中国美术家协会实验艺术委员会副主任。

▶

海龙屯地图
铜版画

Hailongtun Map
Copperplate Print
100cm×50cm, 2017



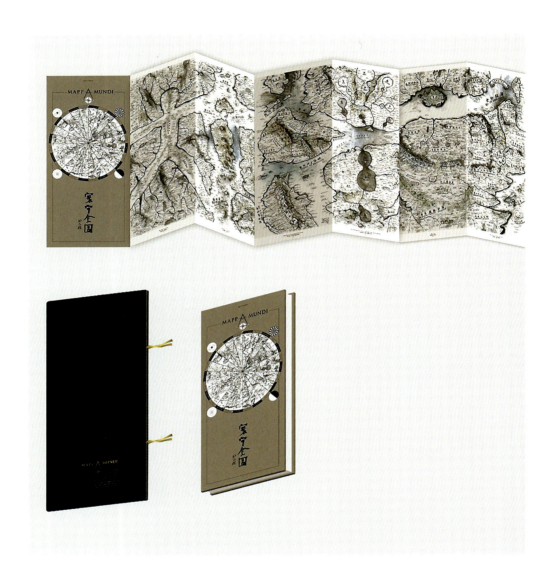

▲

寰宇全图

画册

The Whole World

Picture Album
74cm×35cm/piece, 2019

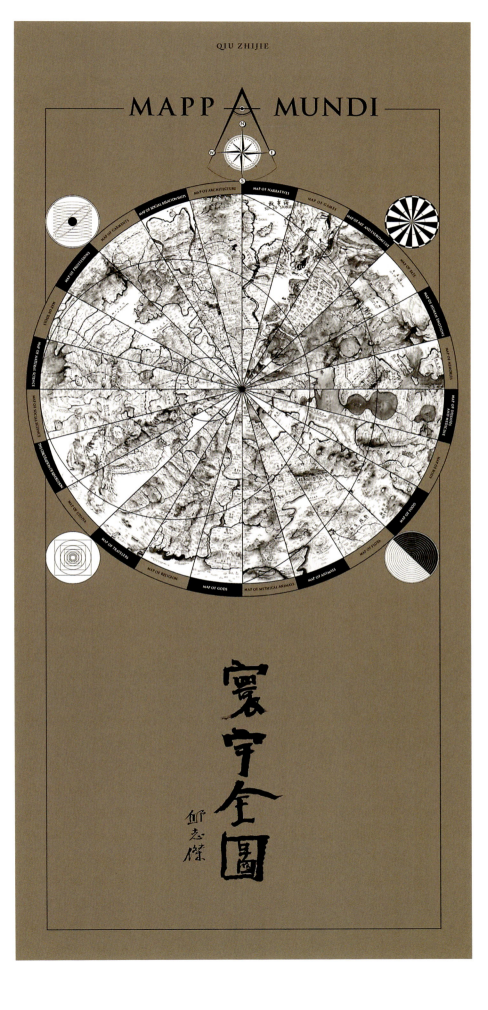

寰宇全图（局部）

The Whole World(part)

白璎

Bai Ying

1970年生于上海,籍贯浙江镇海。

上海美术学院中国画系毕业,硕士学位。现为中国美协、上海美协会员,上海美协中国画艺委会委员,上海师范大学美术学院客座硕士生导师,上海美术学院国画系教授、博士生导师、副系主任、造型学部主任及学术委员会委员。

喜乐融舞
纸本设色

Happy Dance
Ink and Color on Paper
200cm×180cm, 2019

"时代风采"—舞乐同欢
纸本设色

"Times Mien"- Happy Dance
Ink and Color on Paper
250cm×225cm, 2019

丘挺

1971 年生于广东。

1992 年 9 月至 2000 年 7 月中国美术学院国画系获本科及硕士学位。2004 年 1 月清华大学美术学院获美术学博士学位。

现为中央美术学院教授、博士生导师、中国画学院副院长，上海大学美术学院特聘教授。作品被故宫博物院、中国美术馆、波士顿美术馆、加拿大安大略省博物馆、法国布列塔尼城市联邦委员会、浙江美术馆、广东美术馆、中央美术学院美术馆、中国美术学院、中国外交部、德国大使馆等重要机构收藏。

▶

与谁同坐
绢本水墨

Sit with Whom
Ink on Silk
56cmx88cm, 2021

▲
布鲁克纳第四交响乐
绢本水墨

Bruckner's Fourth Symphony
Ink on Silk
285cmx87cm, 2016

毛冬华

Mao Donghua

1971年12月生于上海。

1995年毕业于上海美术学院。

现为中国美术家协会会员，中国美术家协会连环画艺术委员会委员，上海美术学院中国画系常务副主任。

◀

观海系列—上海外滩故事

纸本水墨

Sea View Series-The Bund, Shanghai
Ink on Paper
225cmx190cm, 2021

◀

望京系列—雪漫京华

纸本水墨

Capital View Series-Beijing in Snow
Ink on Paperin
203cm in Diameter, 2018

高世强
Gao Shiqiang

1971 年生于山东潍坊。

现为中国美术学院跨媒体学院实验艺术系主任、空间影像研究所主任，中国美术学院城市媒体研发中心主任、博士生导师、教授。

自 20 世纪 90 年代中期开始，从事情境雕塑、装置及实验影像创作和研究。21 世纪初，研创及教学方向逐渐聚焦于活动影像领域，近年来致力于空间影像叙事研究和创作。

▲

山水：唐诗辞典

影像装置

Landscape: A Dictionary of Tang Poetry
Video
35 minutes, 2020

唐楷之
Tang Kaizhi

1971年生于桂林。

2010年毕业于中国美术学院书法系，文学博士学位，首都师范大学博士后。中国书法家协会会员，上海市书法家协会草书专业委员会副主任，中国美院现代书法研究中心研究员，上海美术学院国画系教授、硕士生导师、博士生导师、博士后合作导师。

书法篆刻作品入选第十一届、十二届中国艺术节全国书法篆刻优秀作品展，中国设计艺术大展，第四届全国篆刻艺术展，西泠印社篆刻艺术评展，韩国全罗北双年展等重要展赛。

▲

韩愈—石鼓歌

草书

Stone Drum Song by Han Yu
Cursive Script
247cm×125cm×2, 2021

蒂姆·格鲁斯（澳大利亚）

Tim Gruchy (Australia)

1971年生于英国威尔士。

澳大利亚籍艺术家。其装置作品的运用涉及展览、表演、话剧舞台等多个领域，并且遍布全球。他也担任南澳大学、上海美术学院数字媒体系教授与导师，西悉尼大学多媒体设计专业硕士指导。并担任第五届国际公共艺术大奖、班德堡艺术奖的评委。

▲
宝钢
影像

Baosteel
Video
35minutes, 2019

▲ ▲
宝钢 2　宝钢 1
影像　影像

Baosteel 2　Baosteel 1
Video　Video
35m nutes, 2019　35minutes, 2019

丁设

Ding She

1972 年生于浙江临海，现居上海。

毕业于解放军艺术学院美术系油画专业、中国艺术研究院外国专家油画工作室研究生班。

现任中国美术家协会理事，上海市美术家协会秘书长，上海市创意设计工作者协会秘书长。

◀

105202110011445

布面丙烯

105202110011445
Acrylic on Canvas
120cm×100cm, 2021

◀

105202110011535

布面丙烯

105202110011535
Acrylic on Canvas
120cm×100cm, 2021

金江波

Jin Jiangbo

1972年生于浙江玉环。

2012年博士毕业于清华大学美术学院新媒体艺术研究专业方向。

现任上海市文联副主席，上海市政协常委，上海市创意设计工作者协会主席，教育部全国高校美育教学指导委员会委员，中国信息与交互设计专委会副主任、秘书长，中国美术家协会会员、美术教育委员会委员，上海美术家协会实验与科技艺委会主任，上海美术学院教授、博士生导师、副院长。

▲

澹

数字媒体影像

Quiet
Digital Media
150cm×115cm, 2012

▲

涵

数字媒体影像

Contain

Digital Media
150cm×115cm, 2012

◀

礁

数字媒体影像

Reef

Digital Media
150cmx115cm, 2012

◀

魅

数字媒体影像

Charm

Digital Media
150cmx115cm, 2012

金 晖

1972 年生于苏州。

南京师范大学学士、清华大学硕士、上海大学博士、剑桥大学访问学者。

现为上海美术学院教授、博士生导师、传统工艺研究所执行副主任、国家级艺术教学示范中心副主任。

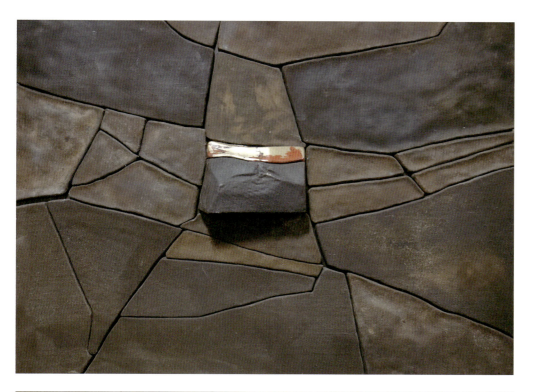

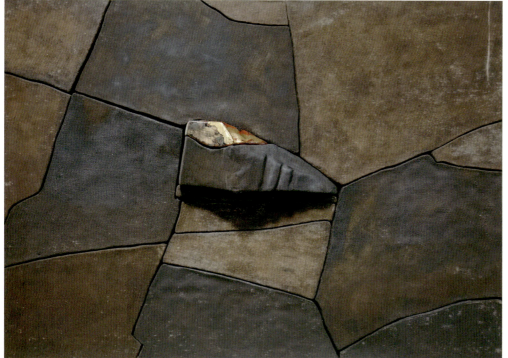

▲
句余之山 1
漆画

Juyu Mountain 1
Lacquer Painting
90cm×120cm, 2017

▲
句余之山 2
漆画

Juyu Mountain 2
Lacquer Painting
90cm×120cm, 2017

桑茂林
Sang Maolin

1974 年生于山西。2004 年毕业于中央美术学院版画系。

现为上海市美术家协会会员，上海美术学院学术委员会委员、版画系常务副主任、副教授、硕士生导师。海派文化中心专家委员，山西省文学艺术界联合会决策咨询顾问。

▲
城市切片·黄色
木版综合

City Section - Yellow
Synthetical on Wood
150cm×260cm, 2020

▲
城市切片·蓝色
木版综合

City Section - Blue
Synthetical on Wood
150cm×260cm, 2020

REVIEW

「2021 无问西东邀请展」策展理念与论坛综述

"2021 无问西东"
策展理念与论坛综述

马琳 上海美术学院美术馆副馆长、副教授

 "无问西东"是上海美术学院继"风自海上"展览之后着力打造的又一重要学术品牌，希望通过来自世界各地不同文化语境中的艺术作品，在上海这座城市中交流互鉴，来书写文化身份，彰显文化姿态，共同建构一个更加开放多元的国际艺术新图景。经过长达半年的筹备，2021 年 12 月 26 日，由上海美术学院、中华艺术宫（上海美术馆）、中国美术家协会和上海市美术家协会联合主办，上海美术学院美术馆承办的"2021 无问西东邀请展"在中华艺术宫（上海美术馆）开幕。展览展出了来自世界各地 70 位艺术家的 200 余组（件）作品，展出作品题材类别和形式丰富多样，除了水墨、油画、雕塑、版画、影像和装置外，书法、漆艺、岩彩在展览中也有重点呈现，体现了上海美术学院学科建设的丰富性。

一、"无问西东"策展理念与展览内容

 上海作为中国近现代美术教育的发祥地，从上海美专到上海美术学院，这一路的发展可谓筚路蓝缕，步伐坚实。上海美术学院见证了时代变迁，亲历现代美术进程，亦推动着新时代艺术教育发展。从筹建专业化学科，到拓展和优化学科体系；从技能培养，到高水平人才建设，上海美术学院孕育了一批批引领时代的美术大师，也不断提升着上海整体的文化形象。作为上海专业艺术教育的中坚力量，上海美术学院对标国际一流水平，力争建成为与上海城市匹配的世界一流美术学院，以中国当代美术话语体系的重构，引领当代时代风尚、艺术精神和文化样式，形成中国当代美术发展的新坐标。

上海美术学院不仅用自己的方式带动"新海派""走出去",更以国际战略的眼光,发扬"新海派"精神,在建立学术深度的基础上搭建艺术交流、展示与实验的平台。在"风自海上"展览之后,学院又组织策展团队,冯远为展览总顾问,曾成钢为展览总策划,邀请张晓凌作为学术主持,笔者为策展人,以"无问西东"为主题,展现在东西方艺术交流中中外艺术家的相互借鉴与思考。总策划曾成钢认为,"西东之辩"是个经典且重要的学术问题,它的内核是本质论的、血脉式的,定位了我们的道路、责任与使命;而它的外延是历史式的、过程中的,在与他者的对照中明确了我们的方向、态度与价值。因此,"西东"就是方位,"西东"就是立场,"西东"就是身份。在今天,"新海派"所面临的文化语境和文化资源与以往都不同,其所要解决的不仅是传统和现代的问题,也不仅是单一的中西文化的问题,而是在中国文化的基础和西方文化的影响下,如何吸纳外部的各种资源,构建新型的中国艺术体系的问题。

"2021无问西东邀请展"邀请了当下不同学术领域和年龄段的来自各相关学院的代表性艺术家。他们从各自的文化语境出发,通过不同的媒介,表达自己对于东西方文化艺术交流的思考,共同建构了一个更加开放多元的国际艺术新图景。

国内的参展艺术家既有冯远、罗中立、许江、庞茂琨、苏新平、邱志杰、曾成钢等各大美院的院长,也有风格成熟的艺术家,如王冬龄、邱振中、唐勇力、胡明哲、李秀勤、刘健、傅中望、何家英、马锋辉、刘赦、贺丹、程向军、管怀宾、丘挺、林海钟等。他们作品的共同特征是在东方与西方、传统与当代之间相互补充和碰撞,从而形成自己独特的艺术风格。具体来说,艺术家和展览作品的选择有3个面向:

一是关切社会的现实主义题材创作与艺术语言创新。如罗中立的《让道系列》画面中人物以巴蜀人民为主体,表现出一种超现实主义、魔幻的感觉,画中人物显得非常厚实和饱满。冯远的《中华人文图(二)》由历代优秀的思想家、教育家、科学家、人文艺术家群像组成,汇聚了代表中华文明历史各个时代的精英人物;作品采取跨时空兼意识流的表现性手法,采用中国水墨画技法重现历史群体肖像,意在为中华民族、中华文明、中华文化和中国人立碑。许江展出的《硕风》《华风》系列作品通过仰视和俯视的角度,用颤动疾飞的笔触,晦涩沉厚的色块表现出向日葵的厚重感,将历史和当下连接在一起。曾成钢的《大觉者》将老子、孔子、苏格拉底、马克思等7位代表着人类思想高峰的智者,打破时空界限融会在同一作品中,试图让人们在不同文化产生的冲撞和张力中感受到一种多样的平衡,很有力量感。庞茂琨的作品《春雨》和《沙发上的女人之一》的艺术语言是古典的,但包含的精神却是现代的,艺术家用古典语言叙述生活事实,让形式本身成为当代文化心理或精神心理的象征。何家英的《舞之憩》《杨开慧》是其分别在工笔和写意方面的代表作,无论是当代的人物形象还是沉重的历史题材,艺术家都为我们带来新的视觉感受。唐勇力的《敦煌之梦系列》把古代人物与现实生活相结合,采用"工笔画的写意性和写意性工笔画"的艺术观念,传承创新,开拓了工笔人物画向现代不断发展的新空间。刘健的《突破乌江》强调塑造壮阔的历史图景,雄豪有张力的人物形神,富有人文关怀。

二是艺术家在东方与西方、传统与当代之间寻找一个创作上链接的点。如傅中望的雕塑作品《楔子3#》在技术与艺术、结构与雕塑、传统与当代之间寻找临界点。马锋辉的水墨《万山》把松树的局部放大，注入金石趣味与疏密变化。刘赦的《水墨江南系列》借鉴南宋山水"一角""半边"的传统构图，创新采用"截景式"视角，以独特的黑白水墨渗化的创作手法，写实性地描绘了江南水乡的日常一角。贺丹的油画作品《苹果》，画面前景是成堆的苹果，苹果后面的每一个人物都是艺术家生活中的朋友。苏新平的铜版画《蓝之九》以重叠掩映和变化来表达对日常状态的体验与感受。张敏杰的版画作品《舞台组画系列》人物众多，人群在进行无休止的争论，寓意为表现在世界范围内文化的、艺术的、科技的以及其他各个领域的论争从未停止。邱志杰的《寰宇全图》以画地图的方式来呈现我们对于世界的整体感和碎片化的知识，以及人工智能与艺术的关系。高世强的影像作品《山水：唐诗辞典》以时间与空间为载体，同时将诗歌、绘画、影像3种媒介展开空间影像叙事，共铸空间影像的诗意现场。林岗的雕塑系列作品尝试木材与铜、不锈钢等材料的结合，将传统文化以一种当代的造型语境来演绎，给人一种强烈的视觉对比效果。林海钟的《太行山写生册》系列用泼墨手法表现不同场景下的山石，用笔粗犷强劲，突出太行山苍茫浑厚的特征，是其个人风格转化的新尝试。丘挺的《与谁同坐》系列从自身对水墨现代性与传统画学理念的践行出发，阐释传统的母题和当今的关系，从而讨论现代性的转化问题。

值得注意的是，在这次参展的70位艺术家中，上海的参展艺术家占到一半左右，既有陈家泠、韩天衡、王劼音、张培础、邱瑞敏、卢辅圣、施大畏、周长江、俞晓夫、周国斌、李向阳、徐庆华、尹呈忠、章德明、翁纪军、姜建忠、郑辛遥、焦小健等出生于20世纪30至50年代的知名艺术家，也有浦捷、罗小平、蔡枫、杨剑平、刘建华、肖素红、徐庆华、李磊、翟庆喜、蒋铁骊、夏阳、白璎、毛冬华、丁设、金江波、桑茂林等中青年艺术家。

在水墨作品方面，陈家泠的《赤水河畔丙安镇》是艺术家继井冈山、韶山写生创作后延续的革命圣地系列的主题创作，艺术家虽然描绘的是"圣地山水"，但呈现给我们的却是"可望、可居、可游"的诗意山水，把博大恢弘的家国情怀与浪漫主义相结合，这也是艺术家不断创新的一种表现。张培础的《老墙》系列作品是在新疆采风时创作的，艺术家运用水墨没骨的团块画法，以浓重浑厚的墨色墨块塑造形象的同时，也映衬着塔吉克老人刚毅稳重的个性特色，人物形象犹如屹立在冰雪高原的一座坚不可摧的老墙。施大畏的《古老的传说》基于对当下生活的深切感受，哪怕书写的是远古的神话和历史，但出发点依然是他所熟悉感知的现实世界。卢辅圣的《国色》是在海派绘画风格基础上的现代绘画视觉新探索。肖素红的《生命演进》系列作品通过图像和综合的表现形式，在传统笔墨与当代水墨之间寻找切入点。毛冬华的《观海系列—上海外滩故事》通过水墨图像和反射的玻璃镜像，来描述她所体验的这座城市的过往与当下。白璎的《"时代风采"—舞乐同欢》以水墨、设色的方法来描绘上海旅游节这一娱乐盛事。

在油画作品方面，邱瑞敏的《康巴小伙》对日常人物生活形象进行描写，在写实绘画的基础上寻找表现主义的经验语言，揭示了一个时代人们的精神变迁。周长江的《构图系列》

和王劼音的《浩渺》虽然都是把中国绘画传统中的"书写性"特质与西方形式构成和涂鸦等手法相结合，但是风格面貌各有特征。俞晓夫的《走左边的哲学家》四联画用灰色的调子把哲学家放在历史的沙滩上进行对话。李向阳的《非相》系列各种不同色象、构成关系、肌理效果的平行线条与色块出现在一块块画布之上，既不抽象，也不具象。李磊的《大水》系列抽象画把对于中国传统艺术的认知和西方抽象艺术融会贯通，探究一种更随机和瞬间的抽象风格。章德明的人物系列在海派文化氛围的浸润下，把闲适温馨的气质和机敏惬意的灵性注入他的笔端，形成轻松明朗的画面风格。姜建忠展出的也是人物画，他大胆简化了许多无关的细节，让它们虚化消解在一片冷峻的光影背景中，由此突出人物立体精神世界的精确刻画。焦小健《没有所指的艺术故事》是艺术家在疫情期间创作的，将色彩平面化、线条化，通过鲜艳的色彩来表达对外面世界的感受。浦捷的作品《鱼和渔》系列作品色彩强烈，图形醒目，双重图像重叠，是其艺术风格的延续。丁设的抽象作品选择"无意识书写"作为自己近年来的创作模式，无数的极简叠加在一起，形成一种繁复。

在版画作品方面，周国斌的版画《上海No.20》是对上海社区曹杨新村的夜空一瞥，艺术家用快速移动的笔触试图勾勒出城市空间的另一张面孔。蔡枫的《蕊片系列》主要探讨关于材料感觉的话题，艺术家除了使用矿物质颜料外还自制中药材粉末，这种材料改变了以往绘画颜料的涂抹即覆盖的结果，有机材料的运用实验了透明与不透明的着色方式。桑茂林的《城市切片》以蓝色和黄色为基底，画面中的人物若隐若现于城市交错纵横的马路之中。

在雕塑作品方面，刘建华的装置作品《泡沫墙》以陶瓷、泡沫材料的反差和手工痕迹来表现对日常生活经验的感受，比如易碎、脆弱、坚固等。杨剑平的《不朽》《阿尔戈英雄》转换了创作材料，把超轻黏土、铝相结合，以轻质材料表达沉重的主题，有一种"生命中不可承受之轻"的感觉。罗小平的《会议》装置作品也是以陶瓷作为媒介，用扑克牌的形式，根据展览空间拼贴成一个会议桌，表达多元与平等的对话。夏阳的《刻度系列》以尺子为创作对象，是基于对时间、空间等常态恒定量可变问题的关注。王建国的《木灵2021系列》以花梨瘿木为载体，让流动的时间定格，营造出木的自然状态与人文状态的结合。蒋铁骊的雕塑作品《英雄—2》在创作方法上吸收中国古典雕塑中以形写神的方法，围绕精神表现，舍弃了无关细节，改变了材料的状态。翟庆喜的《人民音乐家——任光》表现了著名音乐革命家任光的形象，这件作品真人尺度大小，通过雕塑的形体动作和空间姿态造型表现来任光的特定身份和身份特质。

三是除了水墨、油画、版画、雕塑等作品，漫画、新媒体、书法、漆艺、岩彩在展览中也有重点呈现。

如郑辛遥的《智慧快餐》漫画系列以"一画一文""一图一理"的形式，以幽默的手法和趣味与绘画艺术相统一。金江波的数字媒体影像系列作品是一个压缩了一段时间与多重空间的合成影像，不仅唤起对于故乡的思念，也唤起对于未来的想象和人与自然关系的思考。

在书法板块中展出了王冬龄、韩天衡、邱振中、徐庆华、白砥、唐楷之的书法和篆刻作品。既有对传统的坚守，如韩天衡的篆刻作品《庚子春抗疫篆刻新作》创作于疫情期间，印

面正气浩然，周正饱满，表达了对抗疫英雄的崇高敬意；《行书论印诗四屏条》将绘画的意趣融入到书法中，每一根线条都投射出强烈的金石气息。也有现代书法和将书法作为一种媒介的实验作品。如王冬龄用"乱书"的形式书写了老子《道德经》的篇章，虽然采用了中国古代屏风的样式，但是视觉上的呈现是非常当代的。邱振中的《待考文字系列》在保留书法线条的同时，注重文字的空间形态，在作品中留下了鲜明的思维踪迹。徐庆华展出的系列书法作品从《汉简六条屏》到《线场》，清晰地呈现了他是如何从传统书法转向到抽象艺术以及对书法线条的理解。白砥的书法作品采用了中国画留白空间的创作手法，书法的线条与笔墨形象相互呼应。唐楷之展出的草书作品《石鼓歌》是结合展厅空间创作的，以楷、草书体书写韩愈经典诗文，反映置身当代美术领域和展示空间中的书法境遇。

漆艺板块中展出了尹程忠、翁纪军、程向军、金晖的作品。他们在创作中综合使用大漆材料与某些传统漆工艺，或是通过书写性的符号，或是通过抽象的形式建构，将中国漆艺从传统形态向现当代形态转换。漆性的书写与图式的营构是尹程忠在创作时着力较多的地方，如《海》这件作品通过书写性的意符运用与精神性的图像建构，旨在凸显本土文化的精神底色与东方的审美趣味。翁纪军近些年的漆画作品越来越转向抽象，大片平涂的色彩中也有一些综合材料的使用，从而形成其个人鲜明的艺术风格。程向军从语言和观念两个纬度讨论漆画新的可能性，无论是《线的组合》还是《远方的山》，都是既有中国传统绘画的语境，也有西方艺术形式与观念的影响。金晖的《句余之山》系列作品更多的是在思考漆画的本体语言，在平面中呈现立体的创作形态，把中国漆文化转化为一种架上表达的新的视觉语言。

岩彩板块中展出了胡明哲和苗彤的作品。胡明哲的《都市幻影系列》尺寸巨大，以传统岩彩的材料表达都市化进行中高大的建筑和玻璃幕墙以及灯光与车流，作品有一种梦幻感。苗彤的《天上人间系列》描绘了艺术家心中的自然园林，有镜花水月之感。岩彩与其他综合材料的使用更强调了"幻象"的当代感，他们的作品也呈现了上海美术学院岩彩绘画工作室的教学理念和向当代转换的特征。

来自国外的艺术家主要是上海美术学院的特聘教授，或者是在学科建设和创作上交流频繁的艺术家。他们分别是来自东京艺术大学的保科丰巳（Toyomi Hoshina）、旧金山艺术学院的任敏和杰米·摩根（Jeremy Morgan）、罗德岛美术学院的大卫·弗雷泽（David Frazer）、安特卫普皇家艺术学院的英格里德·勒登特（Ingrid Ledent），南澳大学的蒂姆·格鲁斯（Tim Gruchy）和罗马艺术大学的宋钢。他们与上海美术学院长期保持艺术和教学上的交流与合作，在创作风格中可以看出他们对东方艺术的借鉴和思考，对时间、空间和物质痕迹的观念表达。其中保科丰巳作为后物派代表性艺术家，其作品一直以来都关注自然与人类的处境，他的《花之舞风景》是一件屏风形式的作品，采用墨、纸和水等东方传统材料，重新构筑空间关系而产生新的表现。任敏的创作始终根植于中国传统水墨绘画，风格独特，从其展览作品《神秘世界—13》中可以看到东方的神韵和西方抽象的融合，不拘泥于任何固定的领域范畴。杰米·摩根的作品反映了艺术家对景观概念的探索，他把西方的绘画传统、中国的山水画传统以及和这些传统相关的哲学精神，通过抽象的领域结合起来，从而探讨空

"新文科背景下美术教育的未来"学术研讨会嘉宾合影

间与无限的概念。大卫·弗雷泽的作品，整个看起来是静谧的色彩与画质，笔触是平衡而又复杂的。他的画经常像是在构成或拆卸景物中的自然形态，看起来像是形状、网格和图像在竞争，艺术家在绘画纹理的冲突中拓展线、形式和关系的不同语言。以水墨的方式来表达对社会现场的思考是宋钢这几年来一直在创作的主题，展览中的《数字之维》系列作品表现了全新的水墨概念，探讨中国当代水墨文化发展的问题。蒂姆·格鲁斯的《宝钢》是一个时长17分钟30秒的全景视频环路，具有同步背景音频。这件视频作品是在上海宝钢——上海美术学院未来的主校区拍摄的，表达了一种后工业景观。

策展团队对不同种类的艺术作品在空间中进行了立体的综合体现，展现了展览自身的学术性和前瞻性。在展览中有2件可以与观众互动的作品，分别是李秀勤创作的装置作品《道口系列》和《互动空间》，这两件作品以桌椅的形式呈现，分别以不同的材质铁轨、玻璃、木头创作而成。观众不仅可以触摸作品，还可以与作品互动，有一种强烈的人文主义关怀，可以引发很多观众的思考，这也是作品意义传达的一个组成部分。

"风自海上"和"无问西东"这两个展览，不仅见证了上海美术教育从"海派"到"新海派"的发展，也为上海美术学院建构"新海派"的教育模式提供了一个思考的范例。

二、"新文科背景下美术教育的未来"论坛综述

在"新文科"背景下,中国美术教育的未来应该是什么样的路径、什么样的方法?有没有做好应对大时代变化的准备?教育上创新性的成果在教育体制上、观念上、路径上、方法上有什么应对、有什么样的准备?围绕着这些问题,在"2021无问西东邀请展"期间,"新文科背景下美术教育的未来"主题学术研讨会以线上线下的方式举行。会议邀请了相关领域知名专家学者,就美术教育在"新文科"背景下的内涵式发展、"新海派"与上海美术教育的发展等议题展开讨论与论述,从而为上海美术学院未来的发展与国际、国内院校合作提供前瞻性的思考。

研讨会以"2021无问西东邀请展"为背景,探讨了"新海派"现如今所面临的文化语境和文化资源,以及如何在中国文化的基础上和西方文化的影响下,吸纳外部的各种资源构建新艺术学科的发展前景。上海美术学院院长曾成钢,中国美术学院原院长许江,清华大学美术学院教授陈池瑜,中央美术学院教授殷双喜,《美术》杂志社社长兼主编尚辉,上海美术学院副院长李超,厦门大学艺术学院院长刘赦,中国美术学院教授杭间,北京大学艺术学院教授丁宁,中国艺术研究院教授郑工,中央美术学院教授于洋,上海戏剧学院教授李磊,上海大学党委常委、总会计师苟燕楠和部分参展艺术家、上海美术学院师生参加了研讨会。研讨会由华东师范大学美术学院院长、上海美术学院特聘教授张晓凌主持。

(一)"新海派""新文科"与"新艺科"

"新海派""新文科"与"新艺科"是论坛讨论的第一个议题。曾成钢在《浦东就是新海派》的主题发言中以浦东的发展为例,论述了"新海派"4个显著的特征:一是由现代转向当代,与时俱进。二是"新海派"立足长三角一体化的国家战略,用全球视野、国际语言重振海派艺术的国际影响力。三是"新海派"的原动力来自传统,是一种由内向外的外向型的新文化。四是"新海派"是通过从传统到现代的转化,对过去优秀的传统进行创新性发展、创造性转化,以此构建具有时代特征与精神内涵的文化系统,走出一条符合上海城市文化发展的道路。他认为,"新海派"依托上海自由、宽松、安定的文化和制度环境,演变出了一种更具有适应性的、更新的现代城市形态,它承担着如何创造与现代上海城市相适应的国际艺术话语体系的重要责任。浦东与"新海派"所主张的内核精神不谋而合,这是新时代的发展方式。所以,从这个角度说,浦东就是新海派。

许江在《新文科背景下艺术教育的发展》的主题发言中围绕"新文科"和"新艺科"提出了3个面向的思考:第一要面向自主,艺术学科是关于人类艺术传承的重要领域,是通过艺术的感知和传承体现精神共同体的精神样貌与价值观念,艺术学科的教育必然保有地域的深刻烙印。第二要面向语言,艺术学科是人类艺术语言及其精神之道的研究创作和教育的领域。艺术教育要保持国际视野与本土关怀的双轮驱动,锤炼中国理念世界认同的艺术话语体系,要深入基础语言、专业语言、创作语言的研究,夯实课程体系打造文科精专,构筑中国

风格世界一流的艺术学科体系。第三要面向融通，着眼艺术文科学科，艺术与科技以及与理工、医、农多学科的融通，全面打造艺科新格局。最后他指出：新文科广泛调动时代的资源，以创新整合推进这种神往，使其达到新高度，在"新文科"建设宣言的基本思想推动下，艺术教育尤其要守正传承开拓创新，为构建艺科中国学派、繁荣时代中华文化做出贡献。

尚辉在《撷西融中的大海派意识》的发言中认为，如果说"新文科""新艺科"背景下的美术教育未来有"变"的成分，这种"变"的成分一定可以在大海派的美术教育意识中找到根脉、经验。我们今天所说的海派艺术教育和发展理念，实际上在20世纪整个艺术教育中形成了一种潜在的开放系统，这种开放系统是中西自然交融的系统，这在上海文化里是根深蒂固的。上海这座移民城市所具有的包容性的"无问西东"精神或将为"新海派"注入强有力的艺术灵魂。在"新文科"背景下展望美术教育的未来，"新海派"所具有的艺术特征、所提供的传统和西方现当代艺术直接对接的可能性，或许就是未来依然要走的道路。

李超在《上海美术的国家记忆》的发言中从国家记忆的角度对上海早期美术教育进行了溯源。他从土山湾画馆讲起，分析了上海早期美术教育的集群特征。他认为作为推动中国当代美术发展的学院派力量之一，"无问西东"中蕴含着中国学院艺术国际合作发展的前沿效应。从历史文脉而言，其艺术策源与"客海上"的文化记忆密切相关，由此聚集着丰富的国际路线和国家记忆的学术资源。因此，"上海美术的国家记忆"具有海派文化、江南文化和红色文化兼容并蓄的样态，充分说明了其中所具有的国家资源宝藏价值的丰富性和独特性。

丁宁以《新海派与国际化刍议》为题，就学术国际化、教学国际化对"新海派"语境下，"新文科"背景下的艺术学科发展提出了独到见解。他认为学术的国际化，包括学生的国际化和师资的国际化，对于新海派的成长过程和影响力的提升至关重要。他以具体的教学案例分析美术学院的国际化教学方法，讨论了学生的国际化和师资的国际化。实现学生的国际化能够进一步让国际上看到我们从事的教育项目，学生接受以后可以让全世界更多的人知道。师资的国际化需要改变目前的评价体系和进人标准，把因人设岗改为按需设岗，这对我们的管理提出了更高的要求。

（二）美术教育与社会美育

美术教育和社会美育也是这次论坛讨论的一个重要议题。陈池瑜以《美术教育与博士生高层次人才培养》为题，全面回顾了百年来我国教育高层次人才培养的发展过程，指出20世纪以来美术教育发展有两个高峰，一是民国初期到20世纪30年代，建立了一大批新式美术院校、艺术院校；二是20世纪90年代末和21世纪初，随着改革开放和社会经济的发展，高等艺术教育得到突飞猛进的发展，1000多所大学开办美术与艺术及设计专业。他分析了清华大学美术学院在美术教育和学科建设中主要有3个方面的特点：一是坚持美术与设计艺术为人民服务、为社会主义建设服务的目标。二是在美术教育中注意塑造国家形象，美术、艺术设计服务于社会，为国家的工程建设、城市广场、公共空间等提供审美支撑。三是重视艺术与科学结合。最后他对"新海派"的发展前景进行了展望，并提出了清华美院与上海美

术学院未来合作发展的设想。

殷双喜以《新时代的大学和社会美育》为题，讲述了高校如何面向非艺术类专业师生及社会公众开展美育工作，列举大量国内外相关优秀案例，并就当代美育面临的诸多挑战展开了解读。他认为当下存在着很多美育问题，比如教育功利化和职业化，通识教育和素质教育口头重视、实际虚化。从事大众美术教育的专业人才和资金、设施不足，居民社区缺乏艺术共享空间。他指出，美育不光是培养艺术家，重要的是整个社会的美育。中国的大学需要一种人文精神，每所大学都应该有自己的艺术品收藏和很好的艺术博物馆。这是综合大学需要有的标配，博物馆不论大小，都应该让学生在这里度过人生最宝贵的一段时间。因此，高校的博物馆、美术馆应该介入社会美育。

刘赦在《综合性大学的"美育"该向何处去》的发言中系统性地介绍了厦门大学的美育课程和社会美育实践，对该校美育经验和特色进行了解读，就美育如何构建创新教学模式，让其更适合综合大学的特色特征进行了分析。厦门大学艺术学院依托厦门大学综合性学科的优势，构建了一个具有厦大特色、厦大风格同时又鲜活的美育课程体系。其主要设计了6个模块：一是走进博物馆，推出世界各地博物馆的经典藏品。二是走进美术馆，推出世界各地著名美术馆以及代表性作品。三是走进音乐厅，推出国内外著名乐曲。四是走进厦门大学。五是走进大漆世界，将漆文化与时尚、茶道、服饰、生活、艺术整合重新推出。六是专家教授谈美育，整合校内外各学科的专家学者，从不同角度谈审美。他认为美育是个大的概念，全国高校都在探索这条道路，美育课程中融入思政课程，坚持立德树人的根本任务，整合资

"2021无问西东邀请展"相关参展艺术家与嘉宾

源强化多元特色，积极推进美育建设。

杭间在《设计学的怀疑》中对设计学科的建设发展和国内外设计学院的专业设置做了学术梳理，回顾了4个学科目录中艺术与设计的演进逻辑，就艺术与设计学科的学术体系建立和知识积累作出独特思考。他认为对设计学科而言，通过4个学科目录的版本作出判断：一是只存在对设计的历史描述、创作反思和社会理论的关系探索。二是作为生活的、技术的设计永远会发展更新，设计的前瞻重于回顾、创新重于经验、实践重于描述。因此，在设计学院，设计史跟美术史的精神和样式的意义是不一样的，很难有学科意义上的设计学，因为它会永远发展。

于洋在《作为高等教育学科的美术学及其困境与机遇》的发言中分析了"美术学"学科在中国的建立和发展有其合理性、必然性。进入新世纪的中国美术教育和研究，国际交流日益频繁深入，在"走出去"和"请进来"的过程中，一方面国际化日益加剧，另一方面并没有随着各种活动的增加而使得交流更加深入，更加进入实质化。如何"进入世界"？"进入世界"后如何"自我确立"？"进入世界"和"自我确立"而言意味着什么？后者又能为前者贡献什么样的力量？他认为"融入"与"自立"，是当代美术学学科的两个焦点问题，它们虽然相反相生，但互为因果。"融入"展现了一种开放包容的心态和合作研究的意识，而最终"自立"才是实现美术学学科发展的重中之重。相对而言，"自立"比"融入"更迫切，虽然要"无问西东"，关键的问题还是做得够不够好，自身的教学研究够不够扎实，能不能领先。因此，在新的时代语境下，国内艺术学科需要面向中国本土现实需求作出回应。

郑工《可见与不可见——论当代学术转型中的美术史研究》认为，"新文科"需要互鉴、融汇、贯通跨学科的边界概念，这其中的跨文化、跨学科、跨媒介，结合艺术史的研究，会有不断转换的过程。他认为，在专业知识日益精细化的当代学术界，我们不可能要求美术史学者样样精通。每个人的学术背景不一样，观察角度和研究方式不一样，跨学科研究只是一种学术格局，即视野放开，让其他学科的人进入，不设边界。在研究过程中强调每个学者自身的学术立场，强调差异性，强调学术研究的个性，不是强调一个人要成为一种通才。在多元、多边、多样、跨文化、跨媒介、跨学科的大趋势下，作为研究对象的"作品"具有同一性，但作为研究者要保持差异性。

李磊在《迅猛发展的高科技给美育和美术带来了什么？》的发言中指出，我们讨论美术教育，要把它放在时代发展的大背景下，研判趋势、把握规律、抓住重点、力求突破。中国已经走到了科技驱动社会发展的前沿，人工智能、5G传输、元宇宙、生物科技、量子科技等领域的场景应用逐步落地，深刻地改变着人们的生活方式。我们的生活已经完全离不开手机（移动终端），离不开大数据，离不开人工智能。2021年，"元宇宙"扑面而来，它必将进一步改变我们的生活。在这样的形势下，关于美术教育我们必须思考两个方向的需求：一是作为人类本性的审美和基于身体能力所及的美术；二是由科技实现的功能延伸的美术和由此引发的新审美趣味。前一个是我们传统美术教育已经在做的工作，后一个尤其需要我们加以重视。科学和艺术融合起来以后，可以为人类的思想开拓新的境界。

苟燕楠在发言中提出了时代到底需要什么样的艺术的问题。他认为在当前复杂多变的形势下，我们的艺术要从生活中来，艺术家要洞察人性；要从科技中来，要拓展手段；要从融合中来，文明之间要相互借鉴。当然，更重要的是要从生命的体悟中来。就像《中庸》里面说的，"天命之谓性，率性之谓道"。"美"和"艺术"是人道，更是天道，"新海派"一定是自然而然的艺术，一定是自主自立自强的艺术，也一定是四海皆有的艺术，只有这样，我们的艺术才高敏，才博厚，才悠久。

张晓凌在总结时表示，"无问西东"的展览给人一种"大局"的观感，其主题的含义是多层次、多方位、多方面的，在这种"跨文化视野"的美术创作下，能全面准确地展示目前高等艺术院校的整体创作水平和教学水平，也能体现传统文明资源创造性转化的结果，是新时代经验的创新呈现。在疫情期间能有这么多高校青年老师的作品凝聚在中华艺术宫，感觉是新时代的到来，也是"新海派"美术崛起的隐喻。他同时提出"新艺科"的发展在国民经济、国民素质中所扮演的角色的独特作用，其目标、路径、任务和"新文科"拥有许多不同之处。"新文科""新艺科"都为"新海派"之建立提供了新观念、新工具、新方法。这一点极为重要，它从根本上决定了"新海派"并非"海派"的翻新、复制与重构，而是在承认海派精神基础之上的一次全新的价值构造、全新的学理建构和全新的学科建设。海派艺术曾引领了20世纪上半叶中国艺术教育和创作的发展态势，相信新海派的崛起也将在中国的文艺复兴中扮演重要角色。

结语

2021年6月上海美术学院主校区的启动，为上海美术学院带来新的发展机遇，也是重振上海美术教育的举措。未来吴淞院区将有教育核心板块、图文信息中心、国际教育联盟与新海派艺术发展中心三大功能板块组成。这也将为上海美院的未来掀开新的一页，使上海美术学院的发展有着无限的可能。

上海美术学院的未来教学会有基于新文科、开放式办学的双重发展。在这样的办学目标下，只有用全新的理念和路径才能激发出它蕴含的巨大能量。在筹备"2021无问西东邀请展"的过程中，上海美术学院的师生积极参与了各项工作。艺术管理专业学生团队倾力配合策展筹备，各相关专业博士生积极组织研讨会，为展览注入充满活力的年轻力量和时代新视角，将清新的艺术声音和表现形式汇入"新海派"，走向前沿的艺术舞台。上海美术学院将以"无问西东"的展览为契机，期待与国际、国内院校交流经验，探索"新海派"的艺术教育模式，培养符合"新文科"建设需要具有跨学科想象力、创造力的复合型人才，为艺术教育的发展提供上美智慧，为打造国际都市艺术新坐标、构建深美中国而努力。

2021 无问西东邀请展

- **总顾问**：冯远
 总策划：曾成钢
 学术主持：张晓凌
 策展人：马琳

- **支持单位**：上海大学
 主办单位：上海美术学院、中华艺术宫（上海美术馆）、中国美术家协会、上海市美术家协会
 承　办：上海美术学院美术馆

- **展览时间**：2021年12月26日——2022年3月3日
 展览地点：中华艺术宫17号展厅（上海美术馆）
 研讨会时间：2021年12月26日下午 13:30——18:30
 研讨会地点：上海大厦会议厅

- **工作委员会**：陈静、王岭山、陈青、金江波、蒋铁骊、李超、宋国栓
 学术团队：唐勇力、焦小健、蔡枫、翟庆喜
 设计团队：刘昕、葛天卿
 执行团队：毛冬华、桑茂林、唐楷之、金晖、唐天衣、罗正、乐丽君
 行政团队：李薇、牛晨光、宋洁、卢杨、潘敏晔、董顺琪
 策展助理：周美珍、李思妤、崔钰林、吕涵、沈思敏、赵丽珺、邵莉媛
 研讨会助理：朱正、李柏林、李超、刘其让、张妍

2021 East And West Invitation Exhibition

- Consultant: Feng Yuan
 Chief Curator: Zeng Chenggang
 Moderator: Zhang Xiaoling
 Curator: Ma Lin

- Support Unit: Shanghai University
 Host: Shanghai Academy of Fine Arts, China Art Museum, China Artists Association, Shanghai Artists Association
 Organizer: Art Museum of Shanghai Academy of Fine Arts

- Exhibition Date: December 26, 2021 - March 3, 2022
 Exhibition Venue: Exhibition Hall 17, China Art Museum
 Seminar Date: 1:30-6:30 pm on December 26, 2021
 Seminar Venue: Conference Hall，shanghai ,Mansions

- Committee: Chen Jing, Wang Lingshan,Chen Qing, Jin Jiangbo, Jiang Tieli, Li Chao, Song Guoshuan
 Academic Team: Tang Yongli, Jiao Xiaojian, Cai Feng, Zhai Qingxi
 Design Team: Liu Xin, Ge Tianqing
 Executive Team: Mao Donghua, Sang Maolin, Tang Kaizhi, Jin Hui, Tang Tianyi, Luo Zheng, Le Lijun
 Administrative Team: Li Wei, Niu Chenguang, Song Jie, Lu Yang, Pan Minye, Dong Shunqi
 Curatorial Assistant: Zhou Meizhen, Li Siyu, Cui Yulin, Lv Han, Shen Simin, Zhao Lijun, Shao Liyuan
 Seminar Assistant: Zhu Zheng, Li Bolin, Li Chao, Liu Qirang, Zhang Yan

2021 无问西东邀请展

参展艺术家

陈家泠	俞晓夫	翁纪军	刘 赦	马锋辉	白 璎
韩天衡	唐勇力	英格里德·勒登特	贺 丹	庞茂琨	丘 挺
王劼音	周国斌	焦小健	罗小平	徐庆华	毛冬华
张培础	冯 远	傅中望	苏新平	李 磊	高世强
邱瑞敏	尹呈忠	杰米·摩根	蔡 枫	白 砥	唐楷之
王冬龄	李向阳	任 敏	王建国	翟庆喜	蒂姆·格鲁斯
邱振中	胡明哲	何家英	杨剑平	蒋铁骊	丁 设
罗中立	李秀勤	姜建忠	程向军	林 岗	金江波
大卫·弗雷泽	保科丰巳	郑辛遥	管怀宾	夏 阳	金 晖
卢辅圣	刘 健	浦 捷	宋 钢	苗 彤	桑茂林
施大畏	许 江	张敏杰	刘建华	林海钟	
周长江	章德明	曾成钢	肖素红	邱志杰	

2021 East And West Invitation Exhibition

参展艺术家

Chen Jialing/Han Tianheng/Wang Jieyin/Zhang Peichu/Qiu Ruimin/Wang Dongling/ QiuZhenzhong/Luo Zhongli/David Frazer (USA)/Lu Fusheng/Shi Dawei/Zhou Changjiang/ Yu Xiaofu/Tang Yongli/Zhou Guobin/Feng Yuan/Yin Chengzhong/Li Xiangyang/Hu Mingzhe/Li Xiuqin/ Toyomi Hoshina (Japan)/Liu Jian/Xu Jiang/Zhang Deming/Weng Jijun/Ingrid Ledent (Belgium)/Jiao Xiaojian/Fu Zhongwang/Jeremy Morgan (Britain)/Ming Ren (USA)/He Jiaying/Jiang Jianzhong/Zheng Xinyao/Pu Jie/Zhang Minjie/Zeng Chenggang/Liu She/He Dan/Luo Xiaoping/Su Xinping/Cai Feng/Wang Jianguo/Yang Jianping/Cheng Xiangjun/Guan Huaibin/Song Gang (Italy)/ Liu Jianhua/Xiao Suhong/Ma Fenghui/Pang Maokun/Xu Qinghua/Li Lei/Bai Di/Zhai Qingxi/Jiang Tieli/Lin Gang/Xia Yang/Miao Tong/Lin Haizhong/Qiu Zhijie/Bai Ying/Qiu Ting/Mao Donghua/Gao Shiqiang/Tang Kaizhi/Tim Gruchy (Australia)/Ding She/Jin Jiangbo/Jin Hui/Sang Maolin